非凡出版

U0061879

漫遊八十年代

聽廣東歌的好日子

增訂版

黃夏柏

著

增訂版序

欣聞 2017 年出版的《漫遊八十年代——聽廣東歌的好日子》將推出增訂版，讓我們繼續漫遊精彩的八十年代，享受聆聽廣東歌的樂趣。

音樂載體，虛實交替。近年卡式錄音帶乘古老當時興的定律回勇，舊式的手提收音錄音機也同步出土。當年我家也有一部，屬單聲道型號，雖則立體聲欠奉，卻已是聽歌的唯一管道，何況平日以聆聽收音機為主，只求接收清晰，不敢奢言音色。

當年我是收音機樂迷，晨昏傾聽，樂在其中，同時也愛上看電影，雖然涉獵有限，但大時大節總隨友伴進場。其時港產片仍未採用立體聲混音，但主題曲通過戲院嘹亮的揚聲器傳送，迴蕩於偌大的放映廳，與家中袖珍播放器的微弱樂音對比，是另一番亮耳感受。

如此「留聲」與「影聲」聽歌歷程，皆屬成長期記憶，此間增訂，也來輕描幾筆，略作補遺。「影聲」迄今仍與我同行，至於「留聲」，已疏遠了一段日子。近一年生活模式起了變化，不經意再次啟動收音機按鈕，打破居室的沉寂，縱無形，卻有聲，平添「人氣」。

早已心中有數，目前電台的聲音，「人聲」比「歌聲」多，對我這一把年紀的聽眾，倒是中聽的。偶爾遇上播放歌曲的節目，年輕男女的陌生歌聲流瀉。我願持平欣賞，卻因陌生而少了觸動，聲音轉瞬流逝，不着痕跡，只怪歲月在耳朵蒙上屏障。

資深填詞人在電台訪問節目談現在的歌曲，坦言少聽，難以置評，惟佩服現在歌手的記憶力了得，能把密集、迂迴的歌詞無所遺漏地演繹。時代不同，曲的處理、詞的鋪排都轉變了，還有演唱方式，以至放送平台亦然。無疑，網絡是無遠弗屆的互聯平台，但見新臉孔新聲音源源不絕，只覺眼花繚亂，新世代歌手要在實體樂壇突圍，殊非易事。

當然，線上世界非我所洞察，說不定是另一片天，但入耳的論點，對樂壇發展總留下聲聲嘆。粵語流行曲於

七十年代起動，八十年代攀上高峰，有此基礎，你我都期盼高潮再起。近十餘年，前輩歌手仍風采依然的踏台板，固然難得，所謂承先啟後，隨後還需要一位又一位「接咪人」登場，舞台才不致冷下來。

際此「增訂」之機，把「增」字與創作、演繹及聆聽者互勉，齊來前瞻、推進、增長，延伸廣東歌親和、美妙的歷程。

黃夏柏

2020 年 10 月

初版前言

上世紀八十年代的歌聲樂韻，晃眼已是三十年前的老調，大概早已消失在風裏，連回聲也早散退……原來不是！

　　2016 年 1 月起，至執筆此刻，一年半內，在本地焦點舞台香港體育館辦個人演唱會的歌手，依演出次序分別有林子祥、溫拿、陳慧嫻、林憶蓮、關淑怡、盧冠廷、徐小鳳、許冠傑、張學友、太極、達明一派、鄭少秋，及至 2017 年 8 月有汪明荃、譚詠麟夥同許冠傑的合作演出，還有 9 月的李克勤及 10 月的劉美君。至於以創作人名義辦作品演唱會的則有盧國沾、潘源良、向雪懷及林敏驄。

　　他們都是八十年代的。無疑，不能就此斷言他們的聲音迄今仍然是樂壇的主體，但不能否認仍佔相當的比重。只是，緊接或有人會問：「香港還有樂壇嗎？」

　　數年前，個別報刊專欄作者詬病新一輩填詞人的不是，新生代歌手則接續發聲維護。他們是有禮貌地表示對同輩創作人的支持，未至於掀起罵戰，但你來我往，已看到兩代人的分歧。對此議題，我無法貿然表態，畢竟要評論，甚而下結論，必須有通盤的觀察、認識，不得不招認，對當代的流行曲，我是相當滯後的。

　　有謂「香港樂壇已死」，作為滯後的昔日歌迷，隔岸旁觀，十多年來各大傳媒年年爭逐頒獎，總數可達數十至百。單單新人獎，候選人一度多得可湊合成一個獨立節目。真箇新人輩出，盛況空前！可是，當看到年復年由某一兩位歌手囊括多項大獎，便彰顯水盡鵝飛的孤清景況。近幾年，這些頒獎禮的聲勢亦大不如前。

　　八十年代是本地流行文化成形的關鍵十年。以粵語流行曲而言，自七十年代漸興，逐步注入現代觸感，於八十年代開花結果。時移世易，強把當天盛況對照今天的情景，並不公允。生態環境是變了，娛樂類型大增，放送模式急遽轉變，就載體而言，唱片已非流行曲接連聽眾的橋樑，線上傳遞更快捷更貼身，焦點是多元散落，在你我他

的耳筒各自各精彩，與當天的整體性是兩個極端，當年新碟出版的熱鬧氣氛不再。同時，亦有創作人指當代過於倚重電腦創作，失卻昔日的人味，所以歌不好聽。這點相當技術性，倒說明起落沉浮，箇中關係實在複雜。

老一輩如我，愛緬懷舊調，對年輕一輩，那些年的聲音，或具有某種啟發意義也說不定（不能扮細，無法定論）。八十年代的樂音，除了以「懷舊」這條管道回到今天，現在更常見以發燒碟形式重唱又重唱，彷彿成了舊歌與當代的唯一接軌點。

筆者於 1980 年升上中一，成長於八十年代，留在腦海當天的盛況，實非一兩首金曲重唱能說盡。我只是一位寒傖的尋常樂迷，當時人在澳門，因家中缺乏經濟能力，直至中一才首次購入一部手提式單聲道收音錄音機。平日便到別人家把唱片歌曲翻錄到空白盒帶，播放欣賞，偶然會買些廉價的翻版帶，加上晨昏聆聽收音機放送的歌曲，軟硬件縱如此「甩漏」，我仍陶醉其中，讓各路中外流行曲陪着我走。今天毋須驅動耳機，那些年的歌曲依然在腦海中播送。

隨心寫下一頁頁悠然的紀錄，散記好，札記好，甚或劄記也好，無意抱昨是今非的頑固心態，只相信重組舊憶，能目睹一個工業如何成形、製作人如何在夾縫中力爭上游，在時空的簸箕篩選下，定有甚麼閃爍的東西在其中。無疑，當時人詬病流行樂壇過於商業化，但一個工業的基礎就是如此打穩，有了基礎才能談可能性。同時，在尚未有大中華市場考量的年代，他們在有限空間內仍多作嘗試，為主幹添上新綠枝葉。

哪管你是否走過那些年的人，誠邀你一同經歷「八十年代『聽』漫遊」，迎向「風裏的呼喚」，哼着「隨想曲」，來一回「夢飛行」，舊曲同行，不旋踵再度縱身八十年代美好的時光。

目錄

樂壇
浪潮

——這歌唱一次，

你會即刻永遠記住，

裏面帶着愛，裏面帶着笑與淚

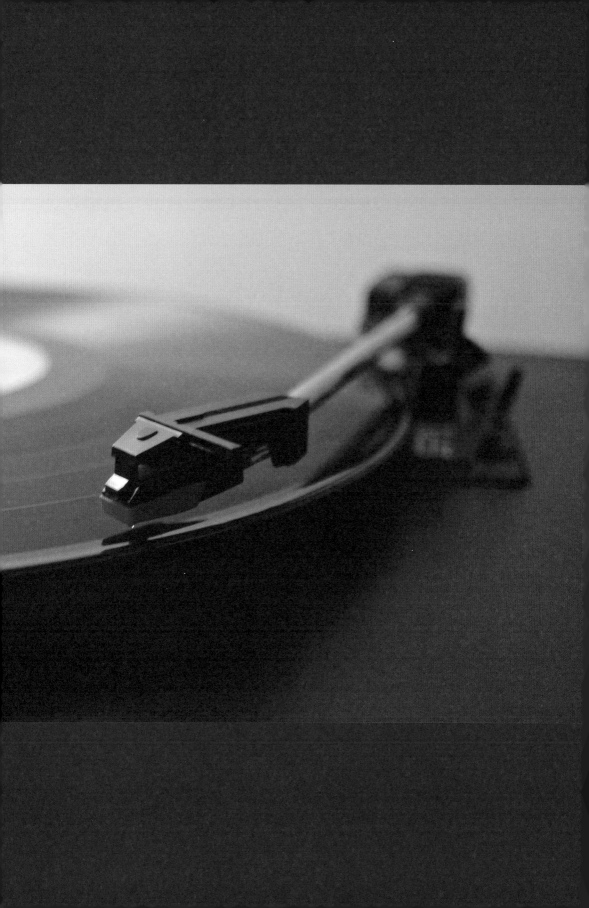

樂壇浪潮

聽說
這叫「專輯」

約十年前，讀《明報》某專欄，作者淺論新近的流行歌，言詞間提及老是不習慣人家稱呼唱片作「專輯」，讀着甚有同感。十年過去，唱片出版量續降，「專輯」叫得更響。

「專輯」一詞，總疑心源自台灣，像 2009 年出版的《台灣流行音樂 200 最佳專輯》一書，便把唱片統稱「專輯」。何謂「專輯」？專門輯錄？圍繞專題而輯錄？也許是翻譯自「Album」而來，想當年大家都慣稱為「大碟」。

唱片盒帶同步上市

八十年代，商業二台逢週末早上均播放美國「壁報」細碟榜 40強，若毋須上學，我都會收聽，但偶然也想：何以本地粵語歌並無細碟市場？我向來吝嗇，以此度人，大概本地聽眾亦從「划算否」着眼。以外國的細碟為例，一般屬單曲配同一首歌的數個混音版，或配搭一兩首舊作，然而，花相若的價錢買下包含十餘首新歌的大碟，看來更「值」；不過，亦有人認為當時的粵語歌大碟，部分歌曲屬濫竽充

《台灣流行音樂 200 最佳專輯》，二〇〇九年出版的《臺灣流行音樂百張最佳專輯》，精選一九七五至一九九三年一百張台灣最佳大碟。當時書名也用上「專輯」一詞。

數，值得聽的還不過一兩首。

八十年代中，混音歌曲一度盛行，往往以 12 吋 EP 的形式推出。另外，部分紅星亦以 EP 推介新曲或特別版歌曲，像許冠傑的〈宇宙無限〉、林子祥的〈10 分 12 吋〉或周潤發的〈12 分十分吋〉，至於新人登場，不少亦以 EP 測試市場，但大碟始終是主流。

華人的唱片歷史，最早可追溯至上世紀初，以戲曲音樂啟步，當時受制於唱片每邊僅十餘分鐘的容量，須把歌曲刪短。來到八十年代，容量已增，要圓滿一張大碟，一般會安排 12 首作品。「填滿」的個案固然有，但亦不乏細心規劃。輯入歌曲的數量，不同歌星各有所好，像葉德嫻的每張唱片都以十首歌為限，而羅文則偏向 13，不知是否某種信念驅使。

回到唱片、盒帶同時上市的年代，十餘首作品會平均分佈在載體的兩面，聆聽期間，必須反碟、反帶。「反」這動作已成歷史名詞，幾近被遺忘的老詞兒還有「第一面」、「第二面」，或「Side A」、「Side B」；梁詠琪於 2016 年推出新歌名曰〈B 面第一首〉，透着懷緬之情。歌曲的排序亦有其意思，點題歌或主打歌一般放第一面首位，次熱門歌則多放第二面開首。

跳線、食帶成往事 ▌

　　所謂主打、次熱門，往往屬唱片公司的宣傳策略。若非電視劇歌曲，無法通過劇集天天重複播放，就只能提早送到電台發放；若得人心，便可獲得日夕播送的機會。那時我居於澳門，還以為唱片騎師拿着大碟來播，後來才知道有「白板碟」。近十年開始聽到「派台歌」之稱，記憶中以往並無此一詞。

　　以今天的話，當年電視劇可說是粵語流行曲其中一個發放平台，主題曲之外亦有插曲。插曲除了在戲中插播，又或在片尾播出工作人

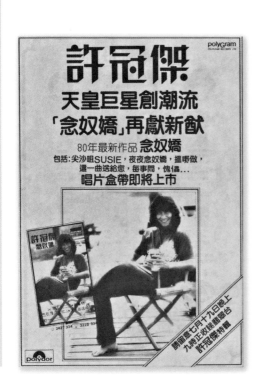

張學友於一九八九年四月推出《給我親愛的》大碟，可說他跨過低潮期的回勇之作，廣告稱為「89最新大碟」，「專輯」一詞尚未登場。

一九八〇年八月，許冠傑《念奴嬌》大碟廣告未見「專輯」一詞，僅稱為「80年最新作品」。

員名單時放送，近年便以「片尾曲」一詞給它們定位。猶記得 1993 年參與電視劇《馬場大亨》的創作，有天監製拿來剛做好的片頭給我們先睹為快，聽着那段激揚的襯底音樂，似熟還生，監製還着我們猜；原來取自電影《城市滑頭》（City Slickers）中驅趕牛群過河的段落。結果這是少數不以歌曲作片頭背景音樂的劇集，譚詠麟演唱的主題曲，若以擺放的位置來說，就是片尾曲。

變幻原是永恆，慣用語在變，歌曲模式在變，演繹方式也在變，影響更深是載體的變。當天「跳線」、「食帶」的惱人處境統統已成往事，今天聽歌便捷得多，挑選新歌亦可以足不出戶，線上搜羅，按隻付費，以「划算否」來衡量，優惠毋須爭辯。不過，早被人家呼喚「大叔」，走實體店對我還是比較怡然。昔年在澳門，生活單調，每天放學後到唱片店逛逛，欣賞新舊唱片封套；礙於家中沒有唱機，只能以眼睛記錄，再回家與收音機傳來的音樂聯繫，總算為生活平添聲與色的樂趣，於夾縫中當個寒傖的樂迷。

●華星推出的第二張唱片噱頭十足，找來電視藝員唱歌灌碟，號稱「突破性大碟」，最終取得金唱片銷量。

群星高唱

李司棋　石修
沈殿霞　何守信
胡燕妮　林嘉華
黃淑儀　黃日華
趙雅芝　楊羣

華星娛樂有限公司榮譽出品
金曲齊唱·耳目一新
萬家期待·傾力之作
集十位影視紅星聯合灌錄
李司棋·沈殿霞·胡燕妮·黃淑儀·趙雅芝
石修·何守信·林嘉華·黃日華·楊羣
監製：顧嘉煇　（排名以筆劃序）
隨唱片附送精美藝員漫畫海報

轟動娛樂界
突破性大碟
（折扣全套現已上市）

出品暨總代理：
華星娛樂有限公司
總經銷：
新興全唱有限公司
九龍長沙灣長義街昌隆工業大廈十一樓
電話：3-7416430

東方雲雀 **蔡幸娟**

特別推薦：
星星知我心
〈主題曲‧星星知我心〉連續劇主題曲
街頭上的流行
一個女孩的故事

包括有：
無煙歌　莫負我
台北‧靠山水長義　心碎
下雪小雨的夜晚
金蝴蝶　上錯了車
何日君再來
唱片盒帶現已上市

最新國語大碟
隨唱片盒帶附送
精美海報紀念册或
彩色照片

皇星全音金業有限公司榮譽出品
M/S KINGSTAR PANSONIC LTD.
178, PAK TAI STREET, G/F, TOKWAWAN,
KOWLOON.
TEL: 3-7117881.
KSLP83-089
STEREO MONO

音樂工廠一九九一年推出的《皇后大道東》大碟，夾於 CD 盒脊位的條幅，用上「冠軍專輯」字眼。

台灣歌手蔡幸娟於一九八三年十二月在香港推出「最新國語大碟」，並未稱為「專輯」。

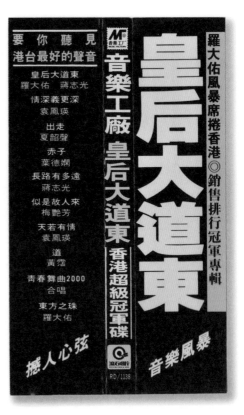

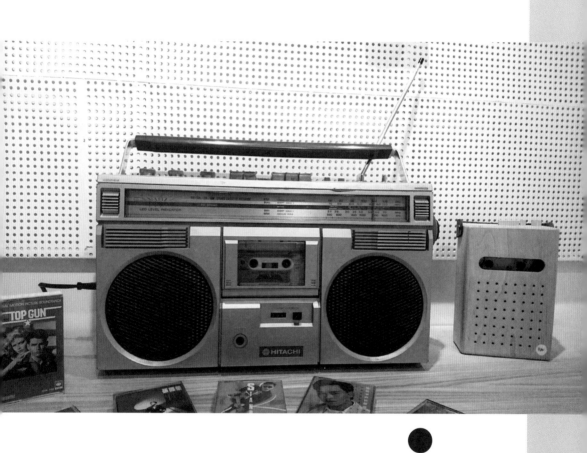

錄音機與卡式帶，一個時代的
音樂見證。（二○一七年八月攝
於香港「感傷唱片行」）

年代音符：
香港英文歌

2016 年 2 月，溫拿樂隊舉行演唱會。事前新聞多多，更傳言會散 Band，最終還是五位一體，勞心勞力做宣傳，更鮮有地在電視台歌唱節目站台，唱足個半鐘。展望中懷舊，盡訴當年情，少不了與黃霑一段《大家樂》情誼，〈L-O-V-E Love〉固然要唱，其他英文歌如〈Sha La La〉亦接續登場，甫唱出便引來台下頗有一把年紀的人士熱烈迴響。

　　身處電視機前，筆者同樣是「頗有一把年紀」，想起當年通過家中那台黑白電視機看到的《溫拿狂想曲》畫面：兩位主音歌手投入高歌，台下觀眾忘形尖叫……彷彿看出顏色，耳畔不住傳來的就是當年稱為歐西流行曲、一度閃亮的英文歌。

救救本地歐西流行樂壇

　　1979 年 8 月 16 日出版的第 75 期《好時代》雜誌，署名許喜明的讀者投來短文，指出本地歌手、樂隊曾幾何時大多演唱英文歌，但自從〈小李飛刀〉走紅，加上許冠傑多首電影主題曲唱得街知巷聞，

中文歌成了主流，演唱英文歌之風大不如前：「若要挽救香港的英文歌手，不讓外國歌星在香港專美的話，那麼就一定要有一些歌手在歌壇崛起，唱一些有極佳表現的英文歌，這樣不難使唱歐西流行曲的歌手在香港再度興起。」

許讀者的提議頗為空泛，有趣的倒是文章標題：「救救本地歐西流行樂壇」，那種急不容緩的吶喊語氣，大抵是今天聽眾所不能理解的。

把〈小李飛刀〉唱得風行的羅文，當年有感粵語歌上不了大枱，轉唱時亦一度掙扎。這種印象反映了七十年代初的香港樂壇，粵語歌要不充斥俚俗風味，要不沿襲自粵劇小曲的模式。粵語歌和粵劇的關係千絲萬縷，早年的粵語歌不少由粵劇劇作家填詞。經歷多年來的賞析，知音人已理出不少欣賞方向，不再貿然投下負面標籤。但回到那些年，站在流行曲的角度，若音樂與傳統戲曲扣上明顯的連繫，自然欠缺時代「潮」氣，與新一輩樂迷的耳朵難免隔層紗，甚至隔重山。

有些作品現在重聽，便體味到那過渡期的痕跡，像 1976 年汪明荃的同名電視劇主題曲〈永恆的春天〉。葉紹德撰寫的歌詞有如下段落：「聽鶯聲歌唱柳岸，紅日朝花映滿窗，訴心曲許了願望，難盡訴心中意想……似孤芳初放壟上，能獨佔春光永享，盼花永好冷處艷，永恆在心裏藏，無限樂暢。」柳岸聞鶯，孤芳自憐的意境，遣詞造句於古雅中透着戲曲風，但音樂倒是來自西洋樂曲。

新興的電視行業，為粵語歌的發展帶來動力，過渡階段旋即溜走。翌年，顧嘉煇作曲、黃霑填詞的〈狂潮〉進入大氣電波，為粵語歌曲添上時代氣息，歌迷的耳朵逐漸打開。「煇黃」對粵語流行曲發展的貢獻，早為研究者肯定，他們多年來創作不輟，包括國粵英語作品。1974 年香港流行歌曲創作邀請賽中，他們雙雙現身，黃霑曲詞兼並的〈L-O-V-E Love〉取得亞軍，冠軍則由顧嘉煇作曲、黃霑填詞的〈Shau Ha-ha〉（笑哈哈）奪得，兩首作品不負比賽之名，皆流行起來。

該項「流行曲」比賽，當年仍以英文歌為主。筆者印象深刻的是翌年一屆，冠軍屬陳秋霞曲詞並包的〈Dark Side of Your Mind〉，她

亦是主唱。獲獎後「安歌」，年輕的她一臉純真，坐於鋼琴旁全神貫注的自彈自唱，好一個才華橫溢的剪影。

緊接的一年，冠軍作品〈There's Got To Be A Way〉找來更年輕的演繹者 Rowena Cortes（露雲娜），翌年（1977 年）她已登上首屆「金唱片頒獎典禮」的舞台，在台上躍動的獻唱〈Jolene〉。演出場地位於利舞臺，背景閃閃生輝的，當年看着黑白電視畫面，卻已感到是一場目不暇給的秀。

金唱片頒獎典禮透視了本地唱片業日趨成熟，更看到樂壇由英文歌逐步邁向中文歌的軌跡，首兩屆的獲獎歌手，不少仍是出版英文歌大碟，像 Teresa Caprio（杜麗莎）、Gracie Rivera（利慧詩）、Tracy Huang（黃露儀／黃鶯鶯），還有 Louis & May（賈斯樂、鄭寶雯），當年就在台上溫馨演繹〈Hey Paula〉。那邊廂粵語歌亦冒出頭來，鑼鼓喧鬧的，作品溢滿傳統色彩，既有秋官、阿姐的「年年歡樂，歡樂年年」，直唱到往後每個農曆年；亦有小鳳姐高歌「人間有神鳳」，更重要是許冠傑的粵語搖滾，不僅唱出草根階層的心聲，更把粵語歌曲的流行進程推前一步。踏進 1979 年的第三屆，英文歌急速退潮，幾近是粵音的天下。無怪乎這一年出現了上述許讀者投文到雜誌，表達對香港歐西流行曲發展休止的關注。

見證中英文歌曲遞變的《尋知己》

1982 年，頗教人意外，製作策略傾向保守的娛樂唱片推出了湯正川、黃綺加合作的大碟，一碟兩面，中英文歌平分秋色：A 面中文歌篇「尋知己」，B 面英文歌篇「Don't Close the Door On Love」。

全碟 13 首作品，全屬本地創作歌曲。B 面英文歌的創作人，也是樂迷所熟悉的，歌詞主要由聶安達（Anders Nelsson）填寫，作曲則有奧金寶（Nonoy Ocampo）、Perry Martin（露雲娜的丈夫），還有 Joseph Koo，也就是顧嘉輝。當年黃綺加演唱劇集歌〈心事〉冒出頭來，她尖刻的嗓音教人印象尤深，但演唱英文歌時，運聲渾然而富韻味，〈Party Girl〉一曲唱來奔放快樂。

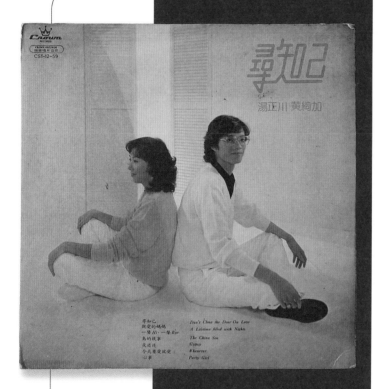

一九八二年十二月上旬，湯正川、黃綺加合作的大碟推出，結合中英文歌。第一面「尋知己」收入七首粵語歌，第二面「Don't Close the Door on Love」，收入六首英文歌。

《尋知己》採用雙封套設計，打開後的跨頁歌詞，附簡譜，這個安排在當時的大碟並不罕見。

對這幾首英文歌，我印象較深的還有湯正川獨唱的〈The China Sea〉。歌曲寄寓飛越自由中國海的嚮往，當年更曾攝製音樂片段，作為電視廣告播放，宣傳上花過一點力。唱片取得金唱片的成績，但熱出的只有〈尋知己〉、〈一聲 Hi 一聲 Bye〉，都是粵語歌。往後本地歌手甚少出版純英文歌大碟，《尋知己》大碟半中半英的安排，恍若一道分水嶺，見證樂壇中英文歌曲遞變的歷程。

粵語流行曲憑藉其親切感及強韌的感染力，快速的滲透城市。今天，粵語歌走着艱辛路，彷彿要像上文那位讀者般呼喊「救救本地樂壇」，也許，是我這種「頗有一把年紀」的人不知就裏的片面感覺。唱片已非主流的載體，營造流行氣勢的具象符號一下失去，讓人手足無措；新的載體出現，理應提供更多空間去發展，但亦可能太多，相形見散，不如當年般聚焦，有目共睹，有耳共聽。粵語歌，這城市的歌，理應不會如那些年的香港英文歌，僅是某個年代的音符。

● 一九七六年四月，好市唱片公司（House Records）聲稱為配合國際市場發展，轉用新商標。同月推出雙唱片集《The House Party》，收入當時中英文歌，歌手包括當時長駐香港演出的 Julie Sue（蘇芮）。

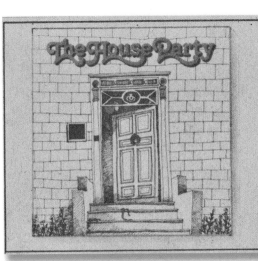

經已上市

本港首間國際性的唱片公司——好市唱片公司，最近發行了一張雙大碟——"THE HOUSE PARTY"，其中包括名歌星及名樂隊：JADE、RITA KWONG、JULIE SUE、CHARING CARPIO、PETER

一九七七年推出的《The Wynners' Special》，收入樂隊於電視節目《溫拿狂想曲》演唱的歌曲，全屬歐西流行曲。

陳潔靈作獨立發展後,也投進廣東歌市場,一九八〇年一月推出首張粵語歌大碟《獨坐咖啡室》,可惜未為聽眾接受。那期間部分唱片封面、電影片頭,都採用人手書寫的設計,人氣、行氣皆非電腦字可比。

由葉振棠、陳潔靈、鍾定一等組成的 The New Topnotes(新特樂隊),於一九七七年六月推出精選碟,全數收入英文歌,包括樂隊成名作《Windflowers》。

首波粵浪：
電視劇主題曲

1984 年 1 月，香港管弦樂團對外公佈，1983 年秋季推出的多個普及音樂活動，成績美滿，包括於該年底，先後推出《普及名曲選》及《香港管弦樂團演奏電視劇名曲》兩張唱片。兩碟的曲目全屬當時的粵語流行曲，後者更悉數收錄顧嘉煇的作品。

　　通過電視劇歌曲來推廣管弦樂，揭示劇集歌在群眾間的影響力。粵語歌能夠發展為時髦的流行曲，且被廣泛接受，電視劇的推波助瀾是關鍵一環。「翡翠劇場」每週播映五天，歌曲的主旋律至少放送十遍，像《狂潮》等逾百集的長劇，數月內更密集播放二百多遍，重複的感染力，加上劇集的親和力，造就了一首首流行曲。

　　慣性是助力，但歌曲本身也必須可聽。劇集歌影響深遠，點算當時兩台的創作人，不離顧嘉煇、黎小田、盧國沾、黃霑、鄭國江等幾位。他們為歌曲注入時代魅力，營造優雅的通俗，變化多端，扣人心弦，讓粵語歌突破了七十年代以前的模式。

　　坊間普遍視〈啼笑因緣〉為當代粵語流行曲的濫觴。新秀顧嘉煇的曲，配以前輩葉紹德的詞，小調式歌曲交由洋化的仙杜拉主唱，國

樂洋風起碰撞，衍生這首香港式流行曲作品。1997 年 3 月，翩娜·包殊烏珀塔爾舞蹈劇場在香港文化中心演出，舞劇注入地方元素，中段洋人舞者立於台上哼唱：「為怕哥你變咗心⋯⋯」在國際視野下，此曲化身本土普及文化的代表。

純主題曲歌手：鄭少秋　▌

1973 年，鄭少秋演出及演唱的同名劇集歌曲〈煙雨濛濛〉，乃首支粵語電視劇主題曲。秋官腔口味濃郁的演繹，刻鑄時代風貌。由這一刻起，能演擅唱的他便和劇集歌結下不解緣。

1992 年 6 月號《TOP》雜誌製作的「電視劇主題曲」特輯，主稿的標題斬釘截鐵寫下：「沒有電視劇，就沒有流行曲⋯⋯」特輯梳理了不少歌曲資料，道出一頁歷史，惟分析文章不多，行文略見嬉戲，順口溜的點算獲劇集歌「帶挈」上位的紅星，有這麼一句：「鄭少秋，除了電視劇主題曲／插曲外，還唱過甚麼歌。」

聽着頗感刻薄，但細想，也不能怪該刊言過其實，由電視到電影，主題曲絕對是鄭少秋歌唱事業的主軸。唱劇集歌並非不堪的事，他以清亮的聲線，帶着一如其古裝造型般瀟灑的節奏，唱出一首首動聽的歌，圓滿他作為歌者之職。不過，既是年年捧白金唱片的歌手，與所屬的公司，一次次以相同模式炮製唱片，甚至封套包裝亦信手拈來，盡以劇照充撐，未免流於保守，在商言商，無意為樂壇注入新意思。

唱片的組曲亦欠野心，不同劇集或電影的主題曲、插曲每每佔大比例，有時更補入主題曲的音樂版，予人湊夠數之感。穿越歷史長河，膽敢一再做的，到某個地步便化為「風格」。同屬娛樂唱片的汪明荃，與鄭少秋是幕前好拍檔，可謂純劇集主題曲歌手的男女版本。他們在八十年代後期曾跳槽華星，唱片包裝及選曲稍作轉變，其後折返娛樂，依然故我。1993 年我在電視台工作時，便收到同事遞來他的《大時代》唱片，封套未見丁蟹亮相，那一身黑皮衣造型，明顯要趕潮流，只覺力挽狂瀾，並不討好。

1977 年出版的《書劍恩仇錄》唱片，儼如劇集的原聲碟，乃當時娛樂唱片劇集歌大碟的典型。該劇以播放鄭少秋演唱的主題曲為主，偶然才換作羅文的版本，當時費解何以二人同唱一曲。直至沈殿霞離世，在紀念特輯上，友好憶述當年她向電視台力爭由鄭演唱主題曲，縱然其時已落實由羅文主唱。可見劇集主題曲恍若戰線要塞，須爭奪；在拼得頭崩額裂的戰場外，則有些觀望者。

電視劇及電影主題曲

娛樂唱片·越出越勁

死亡遊戲　　羅文主唱

小李飛刀　　羅文主唱

家變　　　　羅文主唱

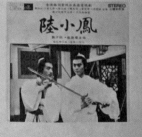

陸小鳳　　鄭少秋·張德蘭主唱

最新唱片·卡式盒帶·經已上市

娛樂唱片公司出品

香港堅尼地道34A八樓　　電話：5-237845

劇集歌曲可說是娛樂唱片的「招牌貨」，從這款一九七八年的雜誌廣告可見一斑，而《小李飛刀》及《家變》亦堪稱這類歌曲的經典。

大碟——回顧

《輪流傳》大碟的封套相片取自同名電視劇特刊的照片，封底則是電影《名劍》的劇照。

貴為鎮台阿姐，汪明荃的歌唱歷程與電視劇密不可分，相關大碟亦多以劇照作封套。像《京華春夢》，連劇集男主角也登上封套。

鄭少秋於一九八六年推出的《有求必應》大碟，仍以電視劇《黃大仙》的主題曲作主打。

非主題曲歌手：徐小鳳

2016 年，徐小鳳舉辦演唱會前接受多個電台訪問，包括在香港電台與何守信話舊，何由〈大亨〉一曲說起：「當年如果歌手唱到無綫的電視劇主題曲，那一年必定會紅！」小鳳姐卻幽幽的回應：「呢句我要駁你少少，唔可以咁講！」給大家一個意料之外，她稍作補充：「部分人是，但部分人不是。」內情倒沒細表。

我最早認識徐小鳳的歌，也是源於電視劇——台灣配音劇集《保鑣》和《神鳳》。她在上述電台節目表示，在娛樂場所唱歌多年，早闖出名堂，只是電視台遲遲沒有聯繫她唱主題曲。1978 年的〈大亨〉是她首次演唱本地製作電視劇的主題曲，那時我尚年幼，已聽聞該劇收視不濟，主題曲亦沒有大熱。資料顯示，以劇集《大亨》及電影《漩渦》（黃百鳴首次投資拍攝的電影）主題曲掛頭名的大碟，並未獲金唱片。

1980 年 8 月 15 日出版的《唱片騎師周報》訪問徐小鳳，副標題是：「為甚麼年來不唱劇集主題曲」，她剖白：「我不喜歡這類電視主題曲或電台的廣播劇歌曲……我覺得此類歌曲，好像是受這些劇集提攜似的……電視主題曲好像是為電視劇的配合才受注目，電視劇播完後，此首歌亦開始冷落，故我寧希望灌一些有持久性的歌曲。」這段話倒脗合她在電台節目那有感而發的回應。

徐小鳳在 CBS 新力出版的五張大碟，取得極佳的銷量，奠定她樂壇巨星

徐小鳳甚少唱劇集歌，一九八六年一月出版的《每一步》，收錄她相隔八年再推出的劇集歌。不過，〈城市足印〉及〈婚紗背後〉實先有歌，後被電視劇選用。

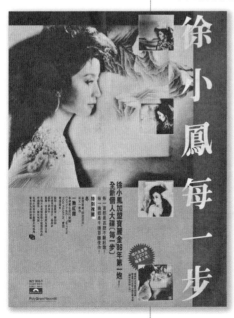

的地位，加上康藝成音的三張粵語大碟，當中沒有一首新唱的劇集主題曲，在當年實屬罕見。演唱〈大亨〉後八年，才出現《流氓大亨》的歌曲。同在 2016 年，她在商業電台接受鄭裕玲訪問時憶述，該劇監製邀請她演唱主題曲，但其新大碟剛錄好，短期內不會再進錄音室，她反建議在已灌錄的歌曲挑選腍合該劇的作為劇集歌曲。往後大熱的〈婚紗背後〉，遂被選為劇集的插曲。

小結：粵聲匯韻展新音

1991 年，我在電視台參與創作劇集《出位江湖》，編審是剛回巢的曾謹昌。劇集妙趣橫生，奈何陣前易角，製作亦壞，終只作海外錄影帶發行，從未在香港播出。但張學友、湯寶如合唱的插曲〈相思風雨中〉，倒憑歌者的魅力而大熱。同年，獲悉劇集《龍的天空》找來黃耀明唱主題曲〈天天向上〉，並由甘國亮填詞，實在驚喜連連，心想：連他也唱主題曲？該曲由音樂到遣詞都一新耳目，卻難言火紅。畢竟來到九十年代，主題曲的光彩已大不如前。

七八十年代之交，粵語流行曲依託電視劇成長，確屬事實。音樂受制於劇集，難免予人創意不足、缺乏探索的感覺，有欠體面。但草創時期，從俗出發，藉電視劇這新興的、快速擴張的平台，短時間內大幅開拓市場，有了市場，才有空間再發展。縱然受劇集的背景、內容所限，但創作人仍摸索新途，注入創意，音樂上超越劇種的限制，歌詞在內容表達、氣氛營造、用字構句上，都另闢蹊徑，為粵語流行曲的發展奠下基礎。

作為歌者，黃耀明沒經歷主題曲年代那繁花盛景；作為聽者，那音符猶在耳畔，拂了一身還滿；作為文化潮人，他為老調注新音，由 2004 年的《明日之歌》大碟到 2016 年的麗的劇集歌再現，肯定這批文化遺產是具有啟發性的。

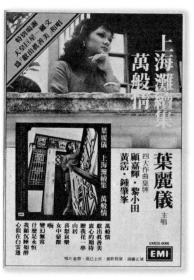

兩大巨星羅文、甄妮合作灌錄的《射鵰英雄傳》大碟，收入該劇的三首主題曲及多首插曲，於一九八三年六月推出。曾有報道指該碟銷量達廿五萬張。

葉麗儀憑劇集主題曲〈上海灘〉翻開歌唱事業新一章，該曲也是劇集歌的一次高潮。續集的主題曲〈萬般情〉仍由她主唱，一九八〇年九月上市。

香港無線電視劇集《射鵰英雄傳》

華山論劍主題曲「世間始終你好」
插曲「千愁記舊情」、「四張機」
東邪西毒主題曲「一生有意義」
插曲「肯去承坦愛」、「桃花開」
鐵血丹心主題曲「鐵血丹心」
插曲「滿江紅」

俠之大者．歌之勁者

射鵰英雄傳

● 你的淺笑
● 似是前生欠你
● 美滿前途全力創 （一九八三年禁毒宣傳歌）
● 長城謠

難得配搭 羅文、甄妮
唱片封套對門摺設計
創新視覺效果

土炮：
華資唱片商一瞥

外資唱片公司憑雄厚資本，麾下每能羅致紅星，論氣勢，華資唱片公司雖難以匹敵，卻能因時制宜，以相對傳統、保守的模式運作，在推動本土音樂上扮演一角。

歷經公司併購，今天唱片公司化零為整，翻看當天香港華資唱片公司那綿長的名單：由早期的風行、文志，及後的華星、黑白，以至再後期的樂意、銀星等，或可美名「百花齊放」。盛況難以盡書，這裏從印象出發，按時序淺記四間的痕跡。

娛樂：劇集歌重鎮

今已清盤的娛樂唱片公司，成立於上世紀五十年代，早年出品粵曲錄音唱片，包括任白的戲寶，也曾製作筷子姊妹花的英語歌唱片，七十年代全力發展以劇集歌曲領航的粵語流行曲，香港樂壇發展的幾個章節顯見其中。

七八十年代之交，電視劇主題曲幾近是香港流行樂壇的全部，包含電視廣播有限公司劇集主題曲的唱片，大部分由娛樂出版，儼然劇集歌的重鎮。除了〈啼笑因緣〉，還有膾炙人口的〈狂潮〉、〈近代豪

俠傳〉、〈鮮花滿月樓〉、〈小李飛刀〉、〈家變〉、〈強人〉、〈京華春夢〉、〈用愛將心偷〉及鄭少秋的武俠劇歌曲，全在娛樂的標誌下發聲。

上述歌曲推出時，主要收入歌星的個人大碟，封套不無二致聚焦該劇集歌以至該劇集，而汪明荃、鄭少秋既是主唱者，亦是劇集主角，便直接以劇照作封套，像《陸小鳳》、《楊門女將》、《楚留香》，全古裝上陣，一目了然，方便聽眾辨識來自哪套劇集。

劇集歌曲既省亮招牌，娛樂亦向電視台的音樂主導者顧嘉煇致敬，於 1984 年 1 月推出由他親自監製及指揮的純音樂唱片《顧嘉煇音樂名作》，清一色的劇集歌曲，推出前還鬧了一場官司。事緣香港唱片公司於 1983 年底，先後推出由香港管弦樂團演奏的《普及名曲選》及《電視劇名曲》唱片，兩者均挑選了顧的作品，且較娛樂更早推出，導致該公司要就版權問題興訟。

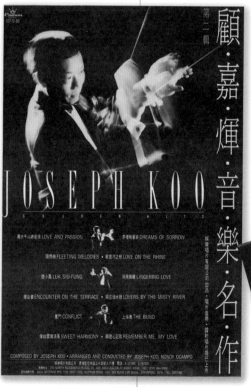

一 · 樂壇浪潮 ── 033

近年娛樂曾辦金曲匯演，看到不少七十年代末出道的歌手，他們均在娛樂唱出成名作的。隨着他們蟬過別枝或淡退，娛樂亦悉力培育新聲，成績中規中矩，有趣的是，時至八十年代中，仍沿用劇集主題曲這方程式。

麥潔文和鮑翠薇在娛樂首度推出大碟時，也許未夠份量爭得演唱主題曲的機會，都以其他歌曲亮相，前者的〈萊茵河之戀〉，後者的〈我只有期待〉，皆為樂迷受落。隨後推出大碟，前者是《黃金約會》，後者是《決戰玄武門》，雙雙耍出劇集歌的套路。今稱陳松伶的陳松齡，初出道憑《宵禁》及《相聚一刻》已站穩陣腳，但真正熱起來的，是由她包辦演及唱的《天涯歌女》。時為 1990 年，依然以主題曲配劇照作唱片包裝，劇集歌熱潮雖已開到荼靡，但該公司仍橋不怕舊，難得是外界接受。

永恆：女歌手點將

1983 年 10 月 18 日，永恆唱片公司舉行酒會，慶祝成立十周年。公司的歌手葉德嫻、薰妮、張德蘭、景黛音、張明敏、沈金玲和夏妙然出席，並領取公司頒贈的紀念金牌。這批獲嘉許的歌手，個別確實是公司的標誌性聲音，亦看到其勇於開拓新聲。

永恆唱片貿易有限公司於 1973 年 10 月 2 日註冊成立，及至1979 年 2 月，為慶祝唱片銷售量激增而擺下慶功宴，公司董事兼總經理鄧炳恆指該年度共獲三張白金唱片（張德蘭的《茫茫路》、薰妮的《每當變幻時》及《又見別離愁》），以及兩張金唱片（馮偉棠的《風飄飄》及群星雜錦碟），形容為「成績顯赫」。

為充實陣容，該公司從不同渠道網羅歌手。前名張圓圓的張德蘭，為四朵金花一員，曾灌錄大碟，薰妮則以唱片素人姿態現身，他們在永恆首推的唱片，雙雙獲白金佳績。馮偉棠乃名播音員馮展萍之子，當時也在商台開咪，七十年代中已灌錄歌曲，在永恆才首次出版個人唱片；同期的張偉文，則透過電視台歌唱比賽節目晉身樂壇。選美界別有港姐獲獎人沈金玲及被褫奪冠軍的羅佩芝，二人僅屬曇花一

現。早闖出名堂的唱家班蘇珊，1987年獲全港酒廊歌手大賽冠軍，同年在永恆首推唱片，但反應一般。

　　從演員圈子發掘，葉德嫻是突出的個案。早遊走樂壇，首張唱片卻遲至1981年才在永恆推出，以其個人風格及製作上多作嘗試，在該公司偏向傳統的出品中別樹一格。查看上方列出的歌手，隸屬演員圈的，還有景黛音。

　　由早期的《仁者無敵》到後期的《鹿鼎記》，縱然從未在劇集演出首席女角，我已留意景黛音的演出；1982年出版唱片並不哄動，我也注意到。《歡樂今宵》三小花演出的短劇，配以她主唱的主題歌〈少女情懷〉：「似輕紗纏着我，謎樣美誰猜破」，聲音輕如囈語，毫不亮耳，那邊廂聞說唱片反應差，剎那想起黃杏秀那隻〈一條冷頸巾〉……如此連繫沒理據，她的歌聲與樂曲本身都有紋路得多。直至隨《香江花月夜》推出的〈堤岸情歌〉，喜聽歌藝進步，但已到音樂旅程的終站。

永恆唱片從不同渠道發掘新人，包括電視藝員景黛音。以一曲〈少女情懷〉打入市場，歌曲結構簡單，但她仍像拿捏不準，難得往後有機會再出版兩張唱片。

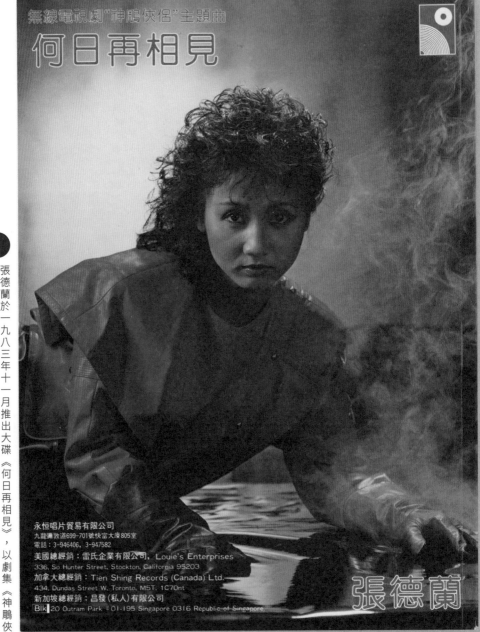

無線電視劇"神鵰俠侶"主題曲

何日再相見

張德蘭

永恒唱片貿易有限公司
九龍彌敦道699-701號快富大廈805室
電話：3-946406, 3-947582
美國總經銷：雷氏企業有限公司, Louie's Enterprises
336, So Hunter Street, Stockton, California 95203
加拿大總經銷：Tien Shing Records (Canada) Ltd.
434, Dundas Street W. Toronto, M5T, 1C70nt
新加坡總經銷：昌發(私人)有限公司
Blk 20 Outram Park #01-195 Singapore 0316 Republic of Singapore

● 張德蘭於一九八三年十一月推出大碟《何日再相見》，以劇集《神鵰俠侶》的歌曲為賣點，翌月底已號稱衝破白金銷量。

金音符：甄妮的創舉

　　甄妮高吭嘹亮的歌聲非常壓場，甚至帶點霸氣，處事上她也予人相當凌厲的感覺。轉唱粵語歌曲，瞬間站穩香港樂壇，出版數張熱賣大碟後，便自設公司出版唱片。

　　甄妮主理的金音符唱片有限公司，於 1980 年 12 月 9 日註冊成立。及後她接受《唱片騎師周報》訪問，談到之前與新興全音合作並不暢順，這次自立門戶，就是要親力親為，達到自己的目標，並且「要成為一家香港最有魄力的唱片公司」。她說金音符除製作自己的唱片，還會培育新人，以至邀請其他歌手加盟。

　　既是自家的東西，不僅包裝精美，製作更不惜工本。1982 年 1 月推出的大碟「甄妮」，為首張以數碼錄音的粵語流行曲唱片。當期《音樂與音響》雜誌的封面報道指：「據悉（該碟）投資超過一百萬，全部是委託日本最完善的數碼錄音鼻祖『天龍』（日本哥倫比亞）錄音公司製作。」全碟 12 首作品均由盧國沾填詞，可串連成一個故事，甄妮亦參與創作五首樂曲，更穿插具生活感的音效，豐富內容。天龍亦很重視這次錄音項目，創始人穴沢健明擔任指導，並提供最大的一間錄音室。樂隊於 1981 年 10 月完成音樂部分，甄妮於翌月進行演唱錄音。

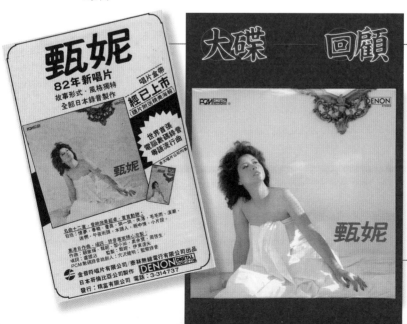

甄妮創辦金音符唱片，不惜工本，包括一九八二年一月推出、赴日本錄音及製作的「數碼大碟」，廣告稱為「世界首張電腦數碼錄音粵語流行曲」。該碟是以女性心路歷程作主題。

該碟歌曲，我印象較深的只有〈午夜街頭〉、〈木頭人〉，但一如既往，唱片銷量甚佳。甄妮曾以金音符品牌製作了《衝擊》、《心聲》、《播音人》等唱片，另外也曾羅致夏韶聲到麾下。唱片公司的中文名字音譯自其英文名 JENFU ——甄妮（Jenny）和丈夫傅聲（Fu）名字的組合，見證夫婦的親密關係。隨着傅聲於 1983 年交通意外身亡，金音符的樂聲亦告休止。

喜韻：僅兩碟告終

自幼便參與拍攝黑白粵語片，阮兆輝橫跨電影、電視及戲曲界別，今天更是粵劇文化的推動者，他也曾短暫涉足粵語流行曲製作。他獨資經營的喜韻唱片成立於 1981 年，該年 9 月推出第一款大碟——王愛明的《明明是》。

作為獨立唱片公司，喜韻首作可說兵行險着，敢於嘗試。選擇投資王愛明，也許看到同年張德蘭的大碟《茫茫路》銷情不俗，且看另一朵金花能否再度發亮。那些年的觀眾看着王愛明長大，要在眾人眼前製造閃亮驚喜，談何容易。大碟內她仍是一貫的乖乖女，包裝上卻教人意外的低調含蓄，捨棄慣常的靚相封套，僅配以絲帶花球圖案，大碟恍若王愛明獻給聽眾的禮物。把雙封套打開，幾張老照由童星起訴說其歷程，今已婷婷玉立。黃霑創作的主打歌〈明明是〉亦從她的暱稱「明明」發揮創意，滲着個人色彩。

猶記早年曾聽王愛明翻唱歐西流行曲，再聽〈明明是〉，歌藝依舊，談不上標致，總透着點滴傷感，可惜聽眾不受落。1982 年 4 月 19 日，阮兆輝聯同剛簽約喜韻的陳潔靈會見記者，介紹其全新大碟《星夜星塵》。《明報》報道提及《明明是》一碟「恰巧適逢唱片的低潮，並未為阮兆輝賺錢」，緊接引述阮指出「第一次出版唱片失敗，是有很多因素的」。

印象中，該碟銷情頗惡，有說造成嚴重虧損，即使《星夜星塵》大賣，亦不足以彌補。據悉陳潔靈亦未收到任何報酬，唯一賺到的就是憑大碟攀上樂壇的新高度。內情難探究，喜韻僅出版了兩張大碟便結束。

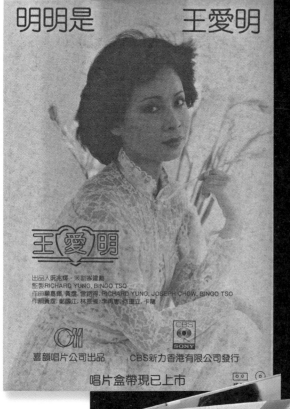

大碟——回顧

明明是　　王愛明

王愛明

出品人阮兆輝・策劃岑建勳
監製RICHARD YUNG, BINGO TSO
作曲顧嘉煇, 黃霑, 曾路得, RICHARD YUNG, JOSEPH CHOW, BINGO TSO
作詞黃霑, 鄭國江, 林振強, 李再唐, 杨重立, 卡龍

喜韻唱片公司出品　　CBS新力香港有限公司發行

唱片盒帶現已上市

0543

喜韻唱片首作找來大家都熟悉的王愛明，低調的
封套恍若給大家一份見面禮，告知：明明長大
了！大碟創作班底陣容鼎盛，並由岑建勳策劃，
終究低調的來，淡靜地去。

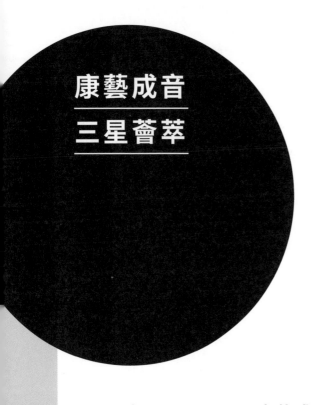

康藝成音
三星薈萃

1981 年 4 月 22 日，康藝成音有限公司（Contec Sound Media Ltd）註冊成立，迄今仍未解散。公司曾延攬當時的巨星徐小鳳、許冠傑和關正傑，重本投資，成品瑰麗，但真正製作唱片的時間約三年，傳奇亮光稍縱即逝。

　　蔡和平夥同朱家欣，與康力投資有限公司合作成立的康力電視製作公司，於 1977 年 7 月正式營運。康力續涉足媒體業務，參與成立康藝映音及康藝成音。查公司註冊處資料，康藝成音剛成立時，董事包括同為康力投資董事的譚頌聲，還有朱家欣和顧嘉煇。首位應邀加盟的歌星是徐小鳳。

徐小鳳全身全新

　　1983 年 1 月 21 日下午三時半，徐小鳳踏上伊利沙伯體育館的舞台，為她的首次演唱會之旅揭開序幕。這場是預演，只招待嘉賓與新聞界，同日晚上才是第一場公演。

不計預演，原定演出三場，因銷情甚佳，加至四場。成名於遣興場所的表演舞台，現場演出難不倒她，但此台不同彼台，對舉辦個唱她曾感猶豫：「一直認為我只屬於夜總會，而不是屬於舞台的。」首度登場，悉力以赴，表演獲得好評，足證她屬於這片舞台，令歌唱事業邁進新方向，散發金光燦爛。

一切一切，得從 1982 年加盟康藝成音說起。在夜總會表演多年，早累積知名度，1978 年成為日資 CBS 新力唱片在香港簽下的首位歌手，先後推出五張廣東歌大碟，銷量彪炳，奠定流行樂歌手地位。轉投全新的唱片公司，她說只為「求變」。

她在 CBS 建立起穩打穩紮的務實歌手形象，廣為聽眾受落，康藝成音要她更上一層樓，展示豪華、瑰麗的一面。1982 年底推出《全新歌集》，焦點在「全新」，由歌曲到造型均經過精心雕琢，報章亦披露：「為了宣傳徐小鳳的唱片，康藝的預算廣告費為數十萬，已創了唱片界的先河。」

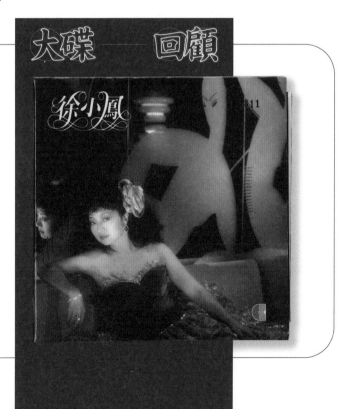

大碟 — 回顧

《全新歌集》封套照由楊凡掌鏡，場地為當時麗晶酒店內的餐廳，徐小鳳穿上雍容晚裝，配適量鑽飾，加上其鍾愛的蓬鬆髮型，綻放瑰麗光芒。

當年，我把整張唱碟翻錄到盒帶，反覆地聽，着實喜歡；感覺比她往昔的唱片，品味是提升了。此間聆聽復刻版，儼如故知重逢，親切美好。演繹的都是新曲，卻不失她一貫的套路，既有本地創作，林子祥的作品尤添新意，也有日曲中詞的流行歌，缺不了小調及鄉謠。全碟編曲走華麗路線，像起首的〈星星問〉，管弦樂交響烘托，恍若大型演唱會的序曲，以〈不想講再會〉收結，隱然像演唱會的惜別歌；唱片的架構，彷彿為不久之後的首個演唱會做鋪排。

鄧小宇在 1983 年 1 月《號外》撰文〈改造徐小鳳〉，細道她為唱片、演唱會的變身歷程，當中引述康藝成音經理朱家欣指出，徐小鳳向來低調，宣傳、包裝均欠巨星風采：「她的形象、衣着、化妝、髮型等等都沒有人理會，實在是一項浪費，所以，康藝簽她錄唱片的時候，就立心要將她 repackage，他們公司要走 boutique 路線，他們的出品一定要精緻、名貴。」

那邊廂，富才邀請徐小鳳開個唱，負責人梁淑怡發現她在夜總會舞台表現拘謹，與她平易近人的個性大相逕庭，故要她展現輕靈、活潑的一面，把親切感帶到演唱會，故安排她接受跑步、跳舞等緊密集訓。經媒體曝光，紛紛聚焦其慘被「糟質」的苦況。那吃苦相信是真的，1983 年出版的《最佳拍檔大顯神通》特刊內載〈徐小鳳訪問曾志偉〉一文，她幽幽地吐露：「我咁大個女未試過咁辛苦，每日練跑步、跳舞。我一邊跳一邊唱好難，我習慣企響度唱，依家十五、十六，都唔知改定唔改形象好？」

雖云苦，她也喜見成效，更曾向記者自嘲：「我現在除了身上的血未換之外，幾乎再也不像自己了。」小鳳姐實早懷棟篤笑本領。成果有目共睹，演唱會上，她亦俏皮地詢問觀眾自己是否纖巧了、漂亮了？最重要是健康了。見她身穿露肩上衣配襯長褲，載歌載舞地演繹〈喜氣洋洋〉，更在舞台兩側跑來跑去，與觀眾握手，富活力，又親切。演唱方言歌曲饒有趣味，更運京腔大唱北調〈秦香蓮〉，連珠炮發，冷不防補上一句：「呢啲歌唔係我哋唱，唱完我哋會哮喘！」相當惹笑。除了與觀眾輕鬆攀談，更多番道謝，結尾有言感激：「除咗家

人，我相信你哋係我最親嘅人。」大概也是心底話。

她在康藝成音出版了兩張演唱會現場錄音精選碟、一張國語及三張粵語唱片，成績美滿。惟筆者僅愛其第一張《全新歌集》，頗為聽眾受落的〈順流逆流〉，於我總有距離，同碟倒鍾愛〈不變的伴侶〉，佐田雅志的原曲〈Hello China〉，早於觀看 NHK 的紀錄片《話說長江》時首次聽到，便已迷上。

30 年來小鳳姐接續華麗登場，堅守 22 吋纖腰，演唱時趣話連篇，豪華、輕盈、親切，全奠基於她八十年代初勇敢、努力的嘗試。

許冠傑新的開始

許冠傑於 1983 年中加盟康藝成音後，前赴洛杉磯錄製唱片，並於同年底推出大碟《新的開始》，開宗名義敬告樂迷他的新里程，無論歌曲創作、音樂編排，以至形象設計，都銳意求新，亦回應了該公司走精品路線的意圖。

製作和宣傳上，該公司續灑金錢，採用雙封套豪華包裝之餘，更自行拍攝了多個音樂錄影帶，製成「唱片特輯」於電視台播映，更買下夜間的廣告時段播放。這系列音樂錄影帶甚具水準，場景多變、分鏡仔細、剪接緊湊，影像上遠勝電視台的製作。印象尤深是〈風中趕路人〉的一幕，鏡頭捕捉空無一人的地鐵車廂於行駛時左右扭動的畫面，許冠傑於其中屢屢撲空，茫無方向。

許冠傑早於首兩屆金唱片頒獎典禮，摘下「百年紀念大獎」，穩坐全年銷量冠軍的王者寶座。縱非擁躉，但對其《新的開始》我亦感興趣，當年買來卡式帶細聽，相當受落。許冠傑身兼監製及大部分作品的曲詞創作，風格的轉變顯見由他主導。向來走俚俗路線，貼近群眾，這次從抒情、優雅的方向走，像感性之作〈父親的鋼琴〉，他填寫的歌詞情景交融，婉約的演繹直教人感動。

從落俗轉向精緻，形象設計至為鮮明。相對過往的瀟灑輕裝，這次的封套照片，許冠傑倚琴而坐，香檳在旁，西裝骨骨的他還披上呢絨外套，儼然英式紳士；而在倒映的圖像上，更有華康美子以「邦女

徐小鳳

梁海平感覺 梁海平感覺 梁海平感覺 梁海平感

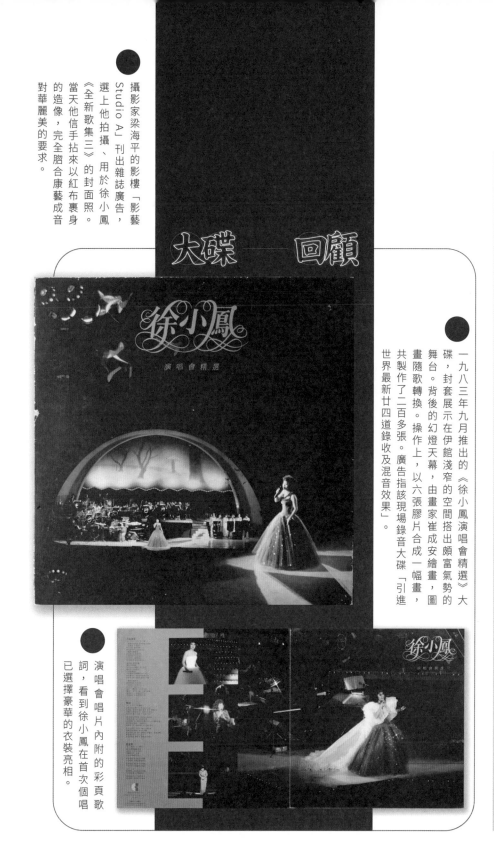

大碟 —— 回顧

攝影家梁海平的影樓「影藝Studio A」刊出雜誌廣告，選上他拍攝、用於徐小鳳《全新歌集三》的封面照。當天他信手拈來以紅布裹身的造像，完全脗合康藝成音對華麗美的要求。

一九八三年九月推出的《徐小鳳演唱會精選》大碟，封套展示在伊館淺窄的空間搭出頗富氣勢的舞台。背後的幻燈天幕，由畫家崔成安繪畫，圖畫隨歌轉換。操作上，以六張膠片合成一幅畫，共製作了二百多張。廣告指該現場錄音大碟「引進世界最新廿四道錄收及混音效果」。

演唱會唱片內附的彩頁歌詞，看到徐小鳳在首次個唱已選擇豪華的衣裝亮相。

郎」姿態映襯背後。我揣測，「占士邦」是這封套的形象概念。碟內收錄的《最佳拍檔 III 女皇密令》主題曲〈偷心的人〉，顯見「占士邦」的影響力。

許冠傑在「最佳拍檔」系列飾演有型俠盜，首集的主題曲大唱：「我名叫 King Kong，個款似 James Bond」，如此描述實非純然押韻。新藝城電影公司負責人在訪問中憶述當年，指出 1981 年暑假檔期，《追女仔》的票房所向披靡，僅次於西片《鐵金剛勇破海龍幫》(*For Your Eyes Only*)，他們探究下，發現人家以「歡樂英雄＋高科技」取勝，由是建構「鐵金剛＋追女仔」的戲劇方程式，製作出《最佳拍檔》。

徐克執導的《最佳拍檔 III 女皇密令》，出動鋼牙、「新」康納利和假英女皇，以國際化包裝配大量特技，可謂五集中「占士邦」味最濃的一部，英文片名直喚作「Aces Go Places III - Our Man from Bond Street」，主題曲亦一新首兩集的庶民風味。

同樣由許冠傑創作及演繹，首集主題曲〈最佳拍檔〉，以他吹的口哨聲串連，維肖維妙。第二集的〈跟你做個 Friend〉則全口語化，承接其抵死的廣東話趣味，展示地道「Friend 過打 Band」的親切感。來到第三集，〈偷心的人〉着力呈現宏亮的氣勢，以女聲和唱作序曲，襯以大量弦樂，意境深遠飄逸，纏綿悱惻，模擬鐵金剛電影主題曲的風味。

美籍日裔演員華康美子於片中肩負艷女郎重責，在主題曲段落，與男主角卿卿我我，浪漫飛翔於天地間，即使康藝成音拍攝的音樂錄影帶，也由她上陣，甚至唱片封套亦然，圓滿許冠傑文質彬彬、風流倜儻的鐵金剛造型。

《新的開始》的銷情不壞，再來的《最喜歡你》卻無以為繼。他在康藝成音出版的兩張大碟，聲勢遠遜寶麗金時期，同業友好亦看在眼內。泰迪羅賓憶述連繫新藝城、寶麗金合組新藝寶時，寶麗金的鄭東漢着力邀許冠傑回巢，期望把他從下坡路拉回來，東山再起。上文說許冠傑的俚俗，絕無貶意，樂迷正喜愛他洞察民情，熱愛香港。加入新藝寶，〈最緊要好玩〉重走隨俗路線，樂迷受落，失地盡收，再攀熱力之冠。

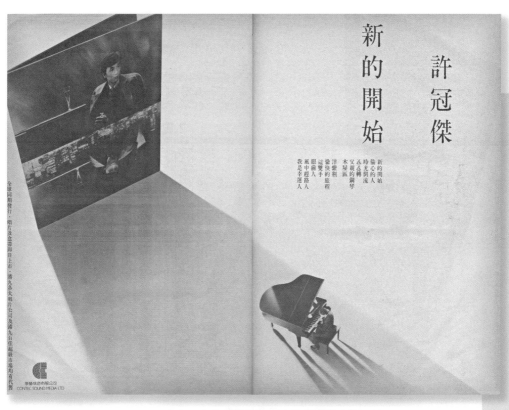

許冠傑

新的開始

新的開始
倫心的人
時光倒流
忍忍轉流
父親的鋼琴
木屋區
洋紫荊
這雙手
愉快的旅程
眼前路
風中經路人
我是幸運人

全球同期發行，唱片及盒帶同日上市，港九各大唱片公司及潘九百佳超級市場均有代售

康藝咸音有限公司
CONTEC SOUND MEDIA LTD

一九八三年十二月下旬，許冠傑加盟康藝成音推出首張大碟，雜誌的跨版廣告具氣氛、有格調。

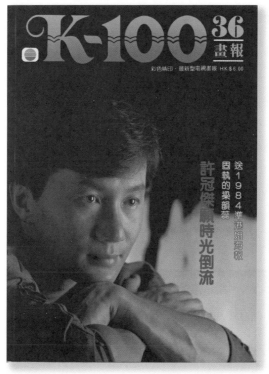

K-100 36 畫報

彩色精印·最新型電視畫報 HK$6.00

送1984 進港姆撰報
固執的梁韻蕊
許冠傑願時光倒流

大碟出版後，《K-100 畫報》刊出許冠傑在美國完成錄音後度假的報道，封面以新歌〈時光倒流〉入題。

《新的開始》採用雙封套豪裝設計，美術修飾一絲不苟，華康美子或依或偎，映襯許冠傑的占士邦造型。璀璨的香港夜色，也是他多年來歌唱的命題。

康藝成音斥資為許冠傑拍攝歌曲錄影帶，當時推出收入〈風中趕路人〉及〈時光倒流〉兩曲的 EP，便選用相關 MV 畫面作封套照。圖為復刻版。

關正傑起落轉折 ▍

早於 1983 年 11 月，外間已傳言關正傑將不
續約寶麗金，並加盟康藝成音，當時他仍表示未有
定案，但不諱言獲其他公司斟介。1984 年 6 月 2
日，他在錄音室會見記者，宣佈成為康藝成音的第
三位巨星歌手，同日開始灌錄新碟。

花無百日紅乃演藝人生的定律，關正傑歌唱
事業的起落轉折點，正刻印在 1984 至 1985 年的
康藝成音時期。此前正值事業高峰，《常在我心
間⋯⋯愛你不分早晚》及《天籟》兩碟均成績美
滿，突破劇集主題曲歌手的框架。期間，他維持半
歌手半畫則師的身份，但在工作的取捨上，似乎
有過掙扎。1983 年底他簽約 TVB，記者摘錄他指
出：「現在是半個歌星，若十年如一日的話是難有
進步，所以，有好的改變是不怕接受，他與無綫是
簽下歌星合約，如今已不再是業餘歌
星了。」

那兩年他相當活躍。雖然推辭了
導演章國明的拍片邀約，但在現場表
演上則甚為積極，既與藝人聯袂到外
埠登台，同年七月下旬，富才為他舉
行第二次演唱會，首度踏足香港體育
館舞台，亦為新唱片造勢。1985 年
春，更遠赴美加等地巡迴演唱，同年
八月，又在澳門新落成的綜藝館舉行
演唱會。

關正傑在康藝成音首推的大碟，
相較另外兩位巨星，來得淡靜、低
調。形象上，一貫的中產雅士，沒有

一九八四年六月關正傑加盟康藝成音，又於
該年七月在新落成的紅館辦第二次演唱會，
亦是繼林子祥後採用四面台。廣告語謂：
「萬呎菱鑽式舞台」、「萬二觀眾四面坐」。

關正傑在康藝成音的首張大碟，廣告以唱片首支歌曲〈曾為你編個夢〉為題，以「最動聽的詩情畫意」為碟名，並以畫觀眾，構圖更加插賞與封套的畫布質感設計互為呼應。

裝青春、扮活力，無聲勝有聲，靜靜地自然流露。唱片封套以一片新綠為基調，照片雖是組圖而成，卻營造出走進綠林的恬淡寫意，套入油畫的畫布質感，低調中見高雅，為他歷來最美的封套。

　　碟內歌曲全屬本地創作，他一口氣譜曲五首，並參與監製。演唱風格繼續溫文儒雅，1980 年他曾在訪問說：「由我選擇的話，我是比較愛唱抒情歌，但唱勁一點的歌……想表現得好時，非要作曲者的指點不可。」雖非勁歌派，但有些特質倒只此一家，像慈愛的感性。收入該碟的〈寶貝兒〉，是電影《失婚老豆》的主題曲。該片導演鄭則士找他唱，「原因是他有『慈父型』」；歌詞勾畫擁兒入懷的歡樂，鄭國江說：「希望藉着手的感覺去寫關正傑初為人父的體會。」此曲恍若延伸自關的前作〈小生命〉；而〈一把聲音〉則像〈一點燭光〉的續篇，禮讚眾聲和唱的感染力；至於〈香江歲月〉，以其沉穩的聲線演繹，唱出了滄海桑田的歷史厚度。

上述歌曲當年都獲得一定的播放率,平和舒徐的曲風十分脗合他的風格,路線恰當,聽着舒服,卻未能延續他在寶麗金的強勢。翌年推出的《'85 關正傑》,添加動感節奏,惟迴響更遜。1986 年 4 月的一則報道,問及轉投公司後成績滑落的感受,記者引述他指出:「唱片公司太注重電視方面,而對唱片方面有疏忽。」箇中原委,謙厚的他沒有細談,反自言向來為音樂而做音樂,從未有紅星的感覺。

1988 年初,在唱片業界的聚會上,記者問關正傑新碟《一個秋天》的反應、有何唱片大計等,他一概回答:「我唔知,你問唱片公司!」從零星的報道看來,對歌唱事業,他愈見不戀棧,淡退已成定局。

際遇難料,三位巨星在康藝成音閃耀的亮度明顯有差距,得失有別。雖云三星薈萃,卻從未合作,僅許冠傑在〈愉快的旅程〉一曲戲唱:「拿起隻琴和唱,阿 Lam 阿小鳳小鳳果隻星光的背影。」是為一個搞笑的連結點。

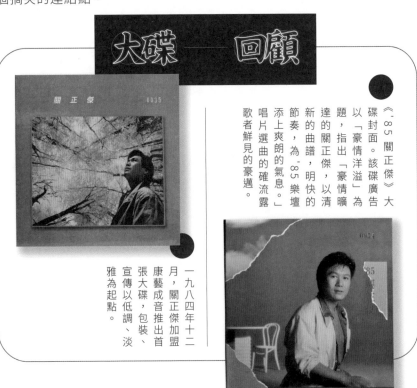

大碟——回顧

關正傑　0035

《'85 關正傑》大碟封面。該碟廣告以「豪情洋溢」為題,指出「豪情曠達的關正傑,以清新的曲譜,明快的節奏,為'85 樂壇添上爽朗的氣息。」唱片選曲的確流露歌者鮮見的豪邁。

一九八四年十二月,關正傑加盟康藝成音推出首張大碟,包裝、宣傳以低調、淡雅為起點。

前浪漸退

2015 年 9 月，與移居西雅圖多年的友人久別再逢，既是「老」朋友，兩語三言便話舊。對方說偶然會在西雅圖一家人氣雲吞麵店遇上該店的熟客關正傑。霎時想起某報章曾刊登讀者偷攝下來關的近照，縱然已滿頭白髮，但神清氣爽不遜當年。

關正傑「啟示」的啟示

　　偷拍雖不對，卻是映照樂迷的惦念。關正傑是畫則師，一直屬業餘歌手。他愛專心一意唱好自己的歌，不熱衷搞宣傳、弄花招。1982年，富才為他舉辦首次演唱會，據說考慮到關不會載歌載舞，便請來香港管弦樂團加強聲勢。八十年代中，關已是白金巨星，傳言他會轉當全職歌手，但他一再坦言鍾愛自己的正職，最後更全身而退。

　　歷年來，他定期出版唱片，製作上也予人無爭的柔性風格，演唱模式或歌路，不求萬化千變，多年來都以電視劇主題曲作主打，優游的老調彈了一遍又一遍，卻一次又一次的奏效。誠如前文提及，經歷康藝成音，關的歌唱事業迅速下滑。其後加盟 EMI，先推出 EP《蚌的啟示》，他與盧冠廷、區瑞強合唱公益歌曲，正能量，正氣象，樂迷

的耳朵又再豎起，是為關正傑的一趟回勇。

　　緊接推出的大碟，挾《蚌的啟示》的熱度，被命名《啟示》。
沒有像部分歌手，轉換唱片公司後，旗幟鮮明的高唱「新的甚麼」，
但此碟也饒有新意。他恍如武裝起來、演繹電子化的〈路〉（改編自
Emerson, Lake & Powell 的〈*Touch And Go*〉，此曲當年頗獲電台
熱捧，教人詫異），同時，這亦是他少數沒有以電視劇主題曲作點題
歌的大碟，甚至捨棄任何影視歌曲，實屬他的異數。那個求進的身
影，卻顯影前輩歌手退潮的事實。

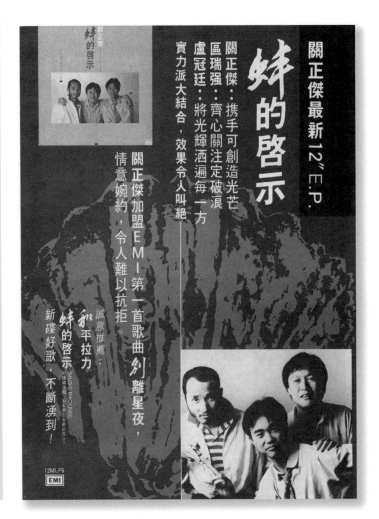

關正傑加盟ＥＭＩ，率先推出ＥＰ，收
入與區瑞強、盧冠廷合作的〈蚌的啟
示〉，罡風凜然的男聲合唱先聲奪人。

關正傑是樂壇其中一位大量演唱電視劇主題曲的歌手，1981 年
推出的《關正傑名曲選》，差不多是麗的電視劇集歌的選輯。邁向
八十年代中，劇集歌曲已非銷量靈丹，但放在關身上仍管用，然而，
樂壇急速蛻變，還簡單的以劇集歌包裝，無疑與大環境嚴重脫軌。
1983 年，關告別寶麗金前，便推出了以非劇集歌點題的大碟《常在我
心間……愛你不分早晚》及《天籟》，碟內雖仍有劇集歌，但亦焦點
推介〈常在我心間，愛你不分早晚〉、〈漁舟唱晚〉、〈天籟星河傳說〉、
〈Mona Lisa〉等非影視歌，也為樂迷受落。

　　繼 1986 年出版《啟示》後，關於 1988 年推出《一個秋天》。改
編自那一期大熱、齊秦〈大約在冬季〉的〈大約別離時〉，成了主打。
這兩張 EMI 大碟沒有再攀高峰，反成為關迄今歌唱事業的終曲。期
間他尚留下一闋個人唱片外的好歌──收入陳百強《夢裏人》大碟中
的〈未唱的歌〉，兩把標誌性男聲唱和：「未唱的歌不算是首歌，不敲
的鐘不算是個鐘。」潘偉源的詞隱含哲理，歌亦動聽，但他溫文的歌
聲，終在日復日播放的劇集中徹底消失。

葉振棠的情歌篇

　　自七十年代走過來的一批以演唱電視劇主題曲竄紅的歌手，於
八十年代初，仍沿用那模式來製作及宣傳唱片，尚可取得不俗的成
績。八十年代中，部分歌手開始摸索新途。早於 1982 年，葉振棠便
推出以非劇集主題曲作點題的《再等待》大碟。當中的〈再等待 II〉
（同碟亦收入〈再等待 I〉）為其東京音樂節的參賽歌，他的演繹細膩
動人，但風頭卻被碟中幾首來自電視劇《飛越十八層》和《戲班小子》
的歌曲所掩蓋。

　　繼以電視劇《蘇乞兒》主題曲〈忘盡心中情〉為主打的大碟後，
他於 1983 年推出了《這片葉給你》，同名歌曲吐盡憂傷秋意，猶記當
年我特地跑到唱片店把此歌錄到卡式帶，不時翻聽。此碟卻沒有帶來
熱烈迴響，同年再推出《情歌篇》，惟內裏卻非全數收入兩性情歌，
僅以籠統的標題為這張沒有摻入影視歌的大碟訂定寬鬆的主旨。電台

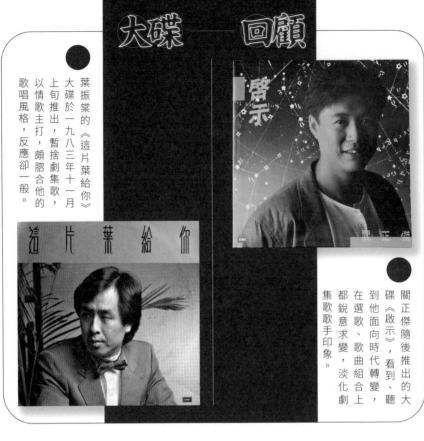

大碟——回顧

葉振棠的《這片葉給你》大碟於一九八三年十一月上旬推出,暫捨劇集歌,以情歌主打,頗脗合他的歌唱風格,反應卻一般。

關正傑隨後推出的大碟《啟示》,看到、聽到他面向時代轉變,在選歌、歌曲組合上都銳意求變,淡化劇集歌歌手印象。

播放率較高的是〈向前行〉,屬勵志類型:「我決意攀登高山,願盡力躍過闊澗,有志向不管風急雨翻……任冷風多麼猛,心中不嗟歎,未慣停留回顧,只想繼續向前行。」既鼓勵他人,歌手大抵亦借此為自己打氣。

縱然唱了大量電視劇主題歌,葉振棠亦曾帶給樂迷優美的非劇集歌,像〈夢之洞〉和〈笛子姑娘〉。2016 年 5 月 16 日,林憶蓮推出全新的翻唱大碟,便特別挑了〈笛子姑娘〉,同碟亦重唱了關正傑1979 年的劇集插曲〈殘夢〉。

葉麗儀一夜的浪漫

憑《聲寶之夜》那傳奇的五盞燈晉身歌壇,葉麗儀一度以英國作表演基地。1975 年《香港年報》刊載她在利舞臺舉行演唱會前到山頂小憩的彩照,並介紹她為「現駐倫敦的香港女歌手」。及至一曲〈上海灘〉震動華人社會,她全身投入演唱粵語歌,但熱起來的僅幾個與《上海灘》相關的專輯。

僅一首〈愛是無涯 Ocean Deep〉。

夜的浪漫〉唱來富韻味，而留在樂迷心中的大概

五日推出的大碟並未為葉麗儀打開新局面。〈一

交由法安利製作公司操刀，這張一九八五年三月

接連演唱多首劇集主題曲，八十年代中她亦嘗試另闢蹊徑。既能唱國粵語歌，唱功亦獲肯定，但歌路上總摸不到鮮明的個人方向，形象亦狂吹無定向風，時而皮草貴婦，時而健康舞阿太，甚而一身太空閃妝，唔知搞邊科。反而近年持續作舞台演出，與樂團合作，確立了 Diva 的地位。

1984 年 1 月，她出版了大碟《春的迴響》，焦點歌是黃霑曲詞並兼的〈男人女人〉。一聽此歌名，便想起七十年代夏雨曾唱的同名歌，瞬即蒙上塵跡。但細味這闋透着拉丁風情的作品，餘韻縈繞，葉亦唱出成熟的女性韻味，直延續至下一張大碟的〈一夜的浪漫〉。

〈一夜的浪漫〉收進她 1985 年的大碟《葉麗儀》，該碟銳意求新，特別找來法安利製作公司（Fioni Production）操刀，封套更印上該公司標誌，並由李振權監製，八成作品的曲來自法安利及該公司的核心成員安格斯。此前不久，安與李等組成皇妃樂隊，出版了大碟《Lady Diana》，其露骨的內容一度為城中熱話。安格斯以製作《少女雜誌》一碟而為人熟悉，由少女到中女，葉在碟內被安排唱了多首搖滾味濃的作品，卻擊不起星火，反而慢板作〈一夜的浪漫〉及〈愛是無涯 Ocean Deep〉倒引起共鳴，無疑後者的亮光一部分來自劉美君的重唱。

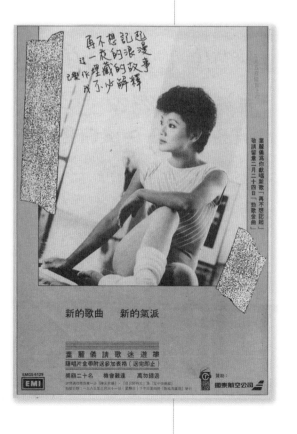

前浪漸退

　　同期歌手亦在潮浪中進退。1985 年加盟華星娛樂的關菊英，以個人轉變為題包裝大碟《新的一頁》。張德蘭早於 1982 年已推出類近概念大碟《情若無花不結果》，從顏色着手，銷情不俗。但劇集主題曲終究有優勢，張緊接的大碟再以《神鵰俠侶》主題曲為主調，再收旺場，而葉振棠與葉麗儀，於 1984 年推出以劇集歌作主打的《雙葉笑傲江湖》，可說兩位資深歌手退潮前的一次小高潮。

　　隨着劇集歌曲的奏效個案愈見減少，這批前輩歌手亦跟從後浪推前浪的定律，隨起而落。至於早已卸下劇集歌外衣的歌手如羅文，或從未依仗劇集歌的如林子祥、徐小鳳，便相對在樂壇多走一段。

當劇集歌尚且盛行的年代，張德蘭也嘗試為個人唱片「着色」。《情若無花不結果》由盧國沾填寫全部歌的詞，情感、顏色交纏，當年熱出《紫玉墜》。

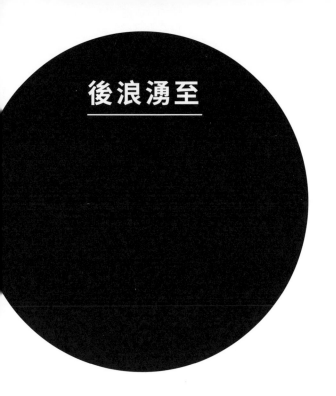

後浪湧至

1982 年 5 月 19 日，電視廣播有限公司與華星娛樂於利園舉行記者招待會，公佈合辦第一屆新秀歌唱大賽，由 5 月 25 日至 6 月 13 日接受報名，參加者須選唱流行曲，只限個人獨唱。經準決賽後，最後 15 強於 7 月 18 日在利舞臺一決高下。

今天，你我都知道梅艷芳榮獲這一屆冠軍。當年她交出十元報名費，便寫下一頁傳奇。梅的成就固然得力其才華與苦幹，但天時地利亦不能缺。天時：娛樂工業進入新階段，市場快速擴張，求才若渴，可發展空間甚寬；地利：華星娛樂為充實新成立的唱片部，網羅新血，製造王者，配合同系的 TVB 及邵氏，合力推波助瀾，如虎添翼。

歌唱比賽向來是樂壇迎接後浪的主要平台，除了新秀歌唱大賽，1984 年全港十九區歌唱大賽冠軍張學友也締造另一則傳奇。這些後浪中的前浪，其成功經驗給無數年輕人希望，憧憬能晉身未來偶像行列。

新秀種籽追擊未來偶像

1986 年 1 月 3 日，亞洲電視於 Canton Disco 向傳媒宣告，將與富才製作合辦首屆「未來偶像爭霸戰」，由 1 月 6 至 25 日接受報名。24 位入圍者先於 2 月 28 日在伊利沙伯體育館比試，最後 12 強於 3 月 25 日登上香港體育館舞台，爭奪未來偶像大獎。參加者除獨唱外，亦可以合唱組形式參賽。

邱德根主政下的亞視，銳意與對台看齊，推出年度大秀。未來偶像大賽聲稱為「給予本港有音樂天份的各界人士一個機會」，說到底也是一個大型電視綜藝節目，覷準對台的新秀大賽而來。對台亦絕不手軟，每每以大製作追擊。同年 1 月下旬，TVB 公告於未來偶像舉行準決賽及總決賽的兩個晚上，先後推出「激光旋律之新秀種籽選拔賽」及「新秀五周年盛典」，正所謂「對撼」，報章則斥為「重本傷人」。

當時亞視與對手的距離並非往後般懸殊，尚有對壘的籌碼，加上梁淑怡的富才悉力炮製，未來偶像大賽成為熱話，大家迄今猶有印象。對手的「新秀種籽選拔賽」卻顯尷尬，三枚入圍種籽獲保薦直進該年 7 月 13 日舉行的第五屆新秀總決賽，

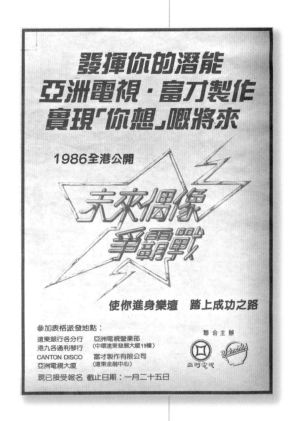

首屆未來偶像爭霸戰於一九八六年一月起召募參加者，刊於雜誌的廣告謂：「使你進身樂壇，踏上成功之路」。

中間得呆等三個月，實屬多此一舉，純然堆砌一個節目來追擊對台。三枚種籽盧寶德、唐慧賢和趙佩玲在總決賽無功而還，而當屆的參加者倒有多位晉身樂壇，包括獲獎者文佩玲、許志安及黎明，還有袁鳳瑛、黃翊，以至未能進入總決賽的關淑怡。

未來偶像的賽程激烈，參賽者須演唱指定及自選歌曲，終由張立基勇奪大獎。來自所謂弱台的歌唱比賽，張總算在樂壇闖出成績，既歌且舞，建立動感風格。不過，無論他或往後的冠軍甄楚倩、李達成，終歸是未來臨的偶像。

屢敗屢戰的黃敏華

首屆未來偶像爭霸戰準決賽，黃敏華憑演唱〈我要〉成為最後 12 強；回看首屆新秀歌唱大賽，她也成功進入總決賽，但出賽前夕，其名字消失了，報章指：「其中一位因為另外與唱片公司有合約，故被取消資格。」

黃敏華總缺一點運氣，有幸登上一九八六年十一月《號外》封面，惟這幀垂首扶牆、彎腰理鞋照，臉目模糊，未算悅目。

一九八七年八月《號外》再選上未來偶像爭霸戰參賽歌手作封面人物，甄楚倩率先演繹霓虹玩偶。

當時黃敏華已簽約 CBS 新力唱片，及後在《城市民歌 Encore》大碟獻唱了李穎康作曲、楊沅沅填詞的〈堤岸〉，可說是城市民歌那短暫風潮中的標誌性作品，縱有一定的播放率，她卻未能脫穎而出。〈堤岸〉的旋律素樸優美，筆者向喜愛此曲描畫靜夜臨岸、冷風撲面的蒼涼感，黃不哀不怨的灑脫演繹，頗富感染力。

幾年下來，黃敏華掙扎上游，屢敗屢戰，也許沒多少人注意，猶幸鄧小宇看到，於 1986 年 11 月的《號外》為她寫下封面專訪，指「她第一次參加歌唱比賽是在 1979 年，當時麥潔文得了第一，她第三，TVB 簽了麥潔文，沒有簽她，之後她繼續參加了不少其他的歌唱比賽，但運氣相當滯，每次都是得到第四第五的名次。」早於未來偶像的總決賽，他已發現黃「很有台型，在紅磡體育館面對近萬的觀眾，也不覺得她緊張或怯場，無論她是唱抒情的〈把歌談心〉或勁的〈冰山大火〉，她都是那麼大方得體，充滿自信」。

可惜，她未獲評審青睞，運滯依然，半個獎項也得不到。同年，亞太流行曲創作大賽的最後入圍名單，又見到她，演繹黃文偉作曲、鮑觀海填詞的〈悟〉。鄧小宇直言黃的表現未算出色，但他仍覺無比興奮，「因為黃敏華唱的時候，我是 witness 到一個近年在樂壇消失了的傳統的重現和延續。」所指的是昔年個別本地女歌手演唱西曲的韻味再現：「形象上或歌唱上，黃敏華是接近歐美多於日本，外國多於本地」，她截然有別於當時各路本土女歌手那種廣東風或東洋味。

奈何宿命難抗，她演唱的〈悟〉還是落敗。黃敏華的聲線嘹亮，歌唱得颯爽豪放，別具一格，確有條件超越當時的新晉女歌手。同年推出首張個人大碟《城市魅力》，既收進〈悟〉，亦有跳舞歌〈魅力〉，獲得不錯的播放率，也許棲身亞視，總難大熱。第二張大碟《挑戰》，她以濃艷妝容現身封套，身後一列赤膊壯男，用意何在？與頌揚奧運精神的主打歌〈挑戰〉有何關連？如此造型與設計，只能嘆句繼續運滯，終究抽身。

幾個轉身的蔣志光

續看 1986 年亞太流行曲創作大賽的最後入圍名單，尚有蔣志光作曲及主唱、陳劍和填詞的〈我也不想說謊〉。和當屆的冠軍作〈歌詞〉相比，此曲沒有語不驚人誓不休的刻意求功，它利落易聽，具流行潛質，蔣志光亦唱得投入。

只是，歌曲空手而回，他僅多踏一級樓梯，至翌年才以新人姿態出版唱片，卻是測試水溫的 EP，測試過後，寶麗金沒有為他推出大碟。

當時的蔣志光一點不新。1981 年，《工商晚報》已有他的報道，指出他當上職業歌手已幾年，「在東南亞一直以林堤為藝名登台演唱，極受歡迎，被稱為最英俊的香港歌星」。報道說的就是歌而優則演、以藝名「仲雅男」現身的蔣，這位新星為即將上映的電影《凶蠍》宣傳。他被導演鍾國仁發掘，先在《傷人十七》亮相，繼而在《凶蠍》飾演青年幹探，幾近是第二男主角，更演唱電影歌曲兩首。電影結尾提供如下資料：「本片主題曲由星輝樂音製作組合供應，仲雅男幕後主唱。」

兩曲在片中播放的篇幅不算短，蔣的演繹沉實輕柔，聲線圓潤清澈。但一切都太「幕後」，創作者及歌名全欠奉，曾否收入任何雜錦唱片，不得

七十年代末已出道唱歌，一九八〇年以藝名仲雅男演出電影，並獻唱主題曲，但遲至一九八七年六月蔣志光才首次出唱片《拯救行動》，同名歌曲意念詭奇，惜未被受落。他的音樂路絕對崎嶇。

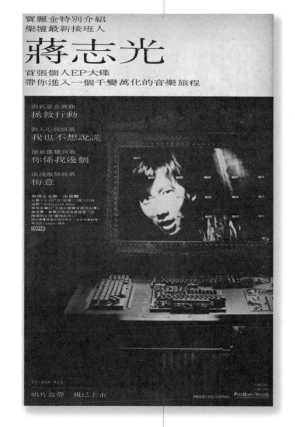

寶麗金特別介紹
樂壇最新接班人

蔣志光
首張個人EP大碟
帶你進入一個千變萬化的音樂旅程

創新意念歌曲
拯救行動

動人心弦情歌
我也不想說謊

懷舊搖擺勁歌
你係我邊個

浪漫激情靚歌
悔意

唱片盒帶　現已上市

PolyGram Records

而知。他的歌唱起點仍是 1987 年出版的 EP，主打歌〈拯救行動〉當年在電台有不俗的播放率，那是一首奇特的歌，或許受《鐵血戰士》（*Predator*）等科幻電影啟發，他寫下一則未來報告，描繪人面豬身外星生物襲地球，拯救部隊乘飛船截擊，爆發激戰，奈何凶多吉少，不知有何寓意。

他寫的歌詞極戲劇性，相當搞笑，人物、背景畫面、動作打鬥、對話樣樣有齊，勇武戰士和嬌俏領航員皆活靈活現，滿溢電影感。近年他接受訪問時指出，當年創作歌詞足寫了 400 字。查看下，確如極短篇小說，沒有反覆重唱的副歌，或許影響了流行度。

那一屆亞太流行曲創作大賽，還找到其他在樂壇掙扎過的創作歌手的名字，如陶贊新、花本蘭。洶湧後浪的威力我們都熟知，這兒只記下幾個濺起微弱浪花的名字，他們在圈中或去或留，但都屬於八十年代，不應被遺忘。

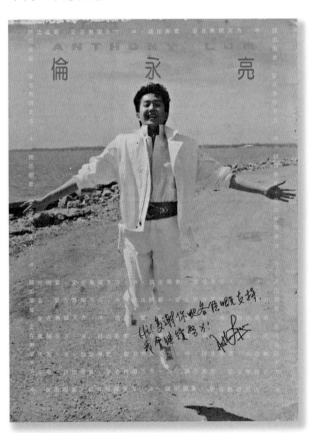

倫永亮學成回流，首張大碟廣告那彈起甫士，也是他當時的台風。他在《歡樂今宵》演唱〈愛在無限天方〉，蹦跳出場，加上聲線嘹亮，當時真嚇得我也彈起。

雙星

呂方與張學友並非恆常的拍檔,一個雙星演唱會把他們短暫連線,迄今亦僅此一次。譚詠麟與鍾鎮濤是恆常的拍檔,八十年代分道揚鑣,雙雙以個人歌手身份在娛樂圈闖出成績,一次又一次的溫拿演唱會,讓他們經常聚首舞台。

1986 雙星:呂方、張學友

2007 年 3 月,張學友應邀擔任「呂方好友情歌演唱會」的嘉賓,久未同台的拍檔在舞台話舊:

張:「如果講呂方是我的前輩,真的無人相信。」

呂:「好像是,如果以時間來講……」

張:「我想想,我和呂方在這兒,已是 21 年前。」

呂:「是 21 年前……其實真的很開心。人要講點緣份,廿幾年來,我們都沒有機會在這兒正式和大家唱歌。」

於 1983 年獲新秀歌唱大賽冠軍的呂方,相對於 1984 年獲全港十八區業餘歌唱大賽冠軍的張學友,可謂資歷較深,卻難言前輩。昔年的大男孩,都成了中年人。看他們並立台前,呂的拘謹一如往昔,

張的羞澀已退，自在得有點口沒遮攔，或者大家在人生舞台的成績明顯有差距，發言時態度的收與放亦截然有別。即使台前來個熊抱，惺惺相惜，但一句「真的很多謝」，卻頓覺見外。

上述對話中的「這兒」，指香港體育館的舞台。早於 1985 年 8 月，二子已在「青年偶像演唱會」一起踏上這片舞台，半年後，更以個人歌手姿態合作。1986 年 1 月 21 日，「'86 雙星演唱會」全版廣告首現報章，公告於 3 月 8 及 9 日在紅館演出，嘉賓是梁朝偉，為其進軍樂壇鋪路，當時他的知名度較「雙星」還高。

1984 至 1985 年，呂方共出版了一張半大碟，已摘下白金唱片，張學友也於 1985 年 5 月出版首張大碟《Smile》，銷情紅火。最終，「雙星」締造連滿七場的驕人成績，掀起坊間熱議。1986 年 3 月 21 日第 573 期《唱片騎師周報》淺記演唱會，呂方率先上陣演出近一小時，唱出多支首本，緊接梁朝偉以稚嫩唱功「實習」獻唱，再由張學友殿後。作者肯定二子歌藝，惟終究是新人，故不抱期望，只想「看兩顆新彗星誕生後所發出的光芒有幾」，總結是：「歌藝有餘，台風不足。」

李謨如（黃志華）在其《大公報》的專欄，較聚焦地談二子力求突破木訥形象框框，「喜見二人的表現都放了一點，開始能駕馭現場的氣氛。」他們都選唱別人的歌，「唱《夢伴》時，呂方還模仿梅艷芳的動作，引人發噱」，張學友除演唱英文及國語歌，連粵曲《鳳閣恩仇未了情》也敢試，惜未能掌握粵曲的韻味。作者續指：「兩人都是實力派歌手，故在『安哥』後互唱對方的名曲，有時竟可亂真。」

二子一高一矮，外形異中有同，他們都難以歸類為娛樂圈的俊男，形象塑造上得花功夫。呂方獲獎後逾九個月，至 1984 年 4 月才首次出版半張大碟（與小虎隊各佔半），碟名《可會遺忘》，幽了這漫長九個月一默，亦隱然透露向以包裝見稱的華星，也躊躇良久。他一身書院男孩打扮，刻意迴避中山裝，免成翻版張明敏。第二作《聽不到的說話》延續斯文造型，至《求妳講清楚》唱片才重拾青春，被塑造成活潑男孩。顯見定位上幾番摸索，轉了又轉。說來何需這麼周折，他的嗓音最具力量，旋即為樂迷受落。

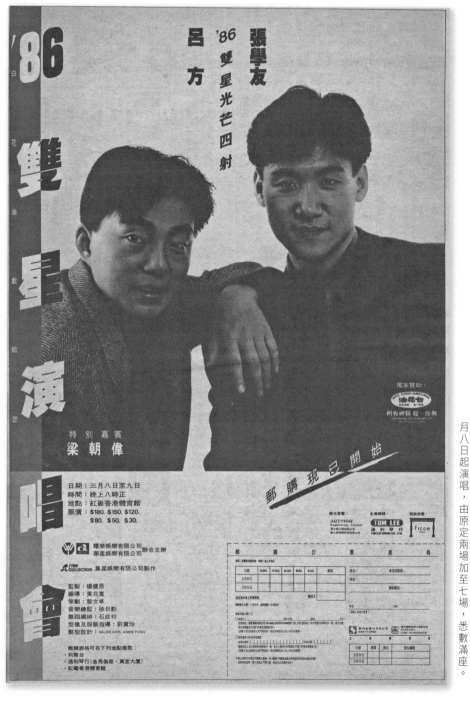

'86 雙星光芒四射

張學友

呂方

'86

白花油獻給您

雙星演唱會

特別嘉賓
梁朝偉

郵購現已開始

日期：三月八日至九日
時間：晚上八時正
地點：紅磡香港體育館
票價：$180. $150. $120.
　　　 $80. $50. $30.

耀榮娛樂有限公司
華星娛樂有限公司 聯合主辦
STAR COLLECTION 集星娛樂有限公司製作

監製：楊健恩
編導：黃兆富
策劃：黎文卓
音樂總監：徐日勤
舞蹈編排：石成初
型像及服裝指導：劉寶珍
髮型設計：SALON AXIS, ANNIE FUNG

郵購表格可在下列地點索取：
· 利舞台
· 通利琴行（金馬倫里‧萬宜大廈）
· 紅磡香港體育館

兩位說不上俊朗的新人，甫出道已激起點滴「星」火，匯流以「雙星」模式闖紅館，於一九八六年三月八日起演唱，由原定兩場加至七場，悉數滿座。

張學友外形相對較佳，但首張大碟《Smile》未見投下多少資源包裝。據報道，寶麗金雖羅致了他，卻未寄厚望，由形象到宣傳，一切從簡，更把兩首熱選〈Smile again 瑪莉亞〉及〈輕撫妳的臉〉售予何藩作艷情片《花女情狂》的插曲，有專欄作者直指有損形象，難得唱片公司不介懷。不過，憑藉憨厚的形象，他成功抗衡，極速竄紅。1986 年 2 月推出第二作《遙遠的她 /Amour》，款款深情的造型，才算合乎包裝之道。

30 年過去，張學友仍屹立樂壇，更跨進殿堂，足以燃起一身紅火開辦「經典演唱會」。呂方則蹣跚舉步，載浮載沉，說他無爭、逍遙或慵懶都好，握在手的幾首抒情戀曲，恆久留在樂迷心中。

華星再以合輯為新秀歌手試水溫，呂方的《可會遺忘》雖佔主位，但模仿日本少年組合的小虎隊備受力捧，較呂方更早出賽東京音樂節。

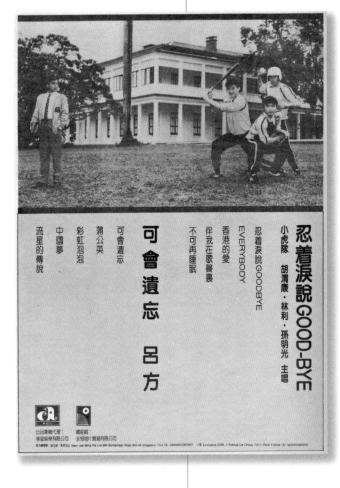

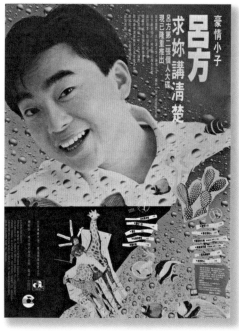

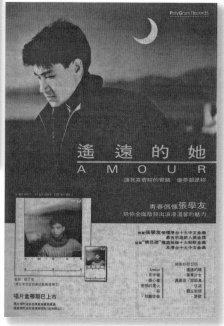

張學友最早於一九八五年三月出版的《青春節奏》雜錦碟亮相，僅有〈Smile Again 瑪利亞〉及〈交叉算了〉兩曲。直至一九八六年二月推出第二張個人大碟《遙遠的她/AMOUR》，已是銷量保證。

甫出道，唱片公司已避免呂方走民族歌手的路線，及至一九八六年七月《求妳講清楚》大碟，塑造出跳脫的豪情小子形象，仍聚焦其情歌。

1983 雙星：譚詠麟、鍾鎮濤

2015 年，溫拿樂隊五子拍攝關注前列腺癌宣傳片，不迴避善用「一把年紀」參與公益服務。樂隊成立逾 40 載，難得成員齊齊整整，不言倦踏台板。

譚詠麟約於六十年代末成為 Loosers 樂隊的成員，幾年下來，六小子已闖出名堂，其後譚離隊赴新加坡升學。《譚詠麟走過的銀河歲月》一書指，他返港後，於 1974 年才正式歸隊，那時 Loosers 已易名 Wynners，成員亦有變動，加入鍾鎮濤，變成五人組。

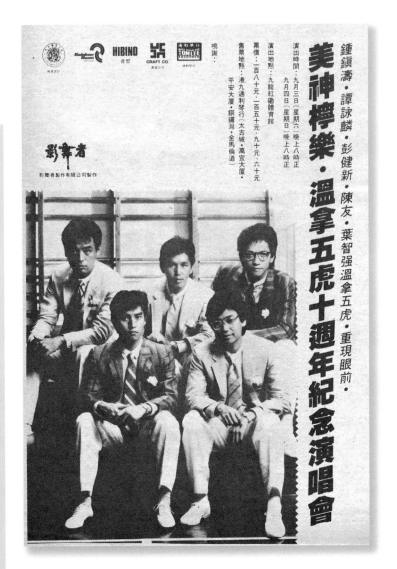

美神檸樂・溫拿五虎十週年紀念演唱會

鍾鎮濤・譚詠麟・彭健新・陳友・葉智强溫拿五虎・重現眼前・

演出時間：九月三日（星期六）晚上八時正
九月四日（星期日）晚上八時正

演出地點：九龍紅磡體育館

票價：二百八十元・二百五十元・九十元・六十元

售票地點：港九通利琴行（太古城・萬宜大廈・
平安大廈・銅鑼灣・金馬倫道）

影舞者
影舞者製作有限公司製作

鳴謝：
Rainbow Room　HIBINO　YH CRAFT CO.　通利琴行

● 分途發展後的溫拿五虎，於紅館落成後不久，便首度重聚開 Show。報載促成這次演出的，是周潤發。演唱會由影舞者製作。

　　鍾鎮濤在自傳《麥當勞道》記下首次與譚詠麟見面，地點在天星碼頭。當時他心想：「之前聽說過一位叫 Alan 的人，唱歌很厲害，唱〈The House of the Rising Sun〉是用原調唱的，原來就是他。」頗有遇見高人的況味，隨着 Wynners 紅透半邊天，他們都成了青年偶像，平起平坐，更親切地把暱稱化作藝名：阿倫、阿 B。

　　1975 年 12 月，Wynners 推出的大碟發行逾二萬張，刷新紀錄。他們更有自己的電視節目《溫拿狂想曲》，當年我也是電視機前的觀眾。節目結合趣劇與歌唱表演，譚、鍾兩位主音歌手，穿入時潮服，束得體長髮，加上俊朗臉容，演唱投入，在舞台的前沿閃亮，教現場樂迷瘋狂。1978 年，他們決定獨立發展，前赴台灣闖出另一片天。

2016 年，溫拿再度開辦演唱會，有傳是告別演出，驚動周潤發，勒令不准解散。為何關他的事？回看 1983 年，溫拿分道後首次聚頭，於剛落成的紅館開辦「溫拿五虎十周年紀念演唱會」，也是由周促成，他更現身記者招待會，湊巧譚詠麟外遊，一張大合照，他成了五子之一。

　　於此 1983 年之前，譚、鍾的發展基地雖移至台灣，但仍斷續在港推出唱片，受歡迎程度無分軒輊。跨進八十年代，譚出版《忘不了妳》，留下多闋金曲，鍾先後推出《閃閃星辰》、《不可以不想你》兩碟。前者的〈閃閃星辰〉，演繹率真，透着清澀的校園風味，我也不時哼唱，輕解愁煩，是個人的寧神歌；後者的好歌也不少，猶記當中的〈讓我坦蕩蕩〉遭我的老師直斥歌詞有毛病：「處處旭日與斜陽，旭日與斜陽怎會同時出現！」旭日、斜陽確屬晨昏景像，但連結下一句的黑夜、星光，我想是藉此刻畫歌者時刻昂首前行。

　　1983 年，二人的星光亮度變異。緊接的兩年，譚推出了《遲來的春天》、《霧之戀》、《愛的根源》和《愛情陷阱》四碟，震撼樂壇，攀上事業顛峰。鍾在樂壇卻有退潮跡像，雖有〈一段情〉等流行曲，但多少是挾賣座片《表錯 7 日情》而來，彷彿他更大程度是電影人。1985 年 1 月接受《唱片騎師周報》訪問時談新年大計，他說：「首先希望可以今年之內做導演啦，我一向都有兼顧幕後的工作，就是希望可以做導演。」同年他執導了《殺妻 2 人組》，賣座不俗。1986 年 1 月號《GA 黃金時代》雜誌的專訪內，他笑言僅屬業餘歌手：「現在除了突破電影的發展外，我希望多唱歌做回職業歌星。」

　　其自傳回首八十年代的事業，他說：「而我，卻始終茫茫然不知方向。明明是音樂人又去拍電影，由於有賣埠價值，我便不斷拍拍拍，開始丟低了自己最喜愛的唱歌事業，只用了六成功力和時間投入去唱，日間拍片夜來錄音，一心二用，不懂得珍惜一直在身邊湧現的機會。」當初轉型唱廣東歌，也走過迂迴路：「發現原來自己用唱英文歌的方法來唱廣東歌，非常不適合。而阿倫唱廣東歌的確好」，及後才致力糾正。說到底：「拍戲始終不及做音樂過癮。」

譚詠麟是橫跨八十年代、無可置疑的巨星，筆者倒愛鍾鎮濤的歌，沙沙的嗓音別有一番味道。演戲方面，當年他老在演耿直的戀夫，定型難破。無論音樂或演戲，以他的條件，理應有更大的成就。半生回望，他感慨道：「我的上半輩子演藝生命，彷彿被命運牽着走，平白讓了大半臂，只是為了一段欲語無言、但願從未發生過的愛情故事。」即使在樂壇的成績高下有別，二人依舊是溫拿永恆的主音雙星。

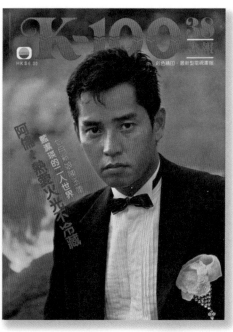

鍾鎮濤於八十年代中主力電影事業，依然是紅星，出現在不同刊物，如男性雜誌《GA黃金年代》。

一九八四年，譚詠麟已是全城最熱的歌手，首次於紅館開演唱會前夕，於《K-100畫報》作宣傳訪問。

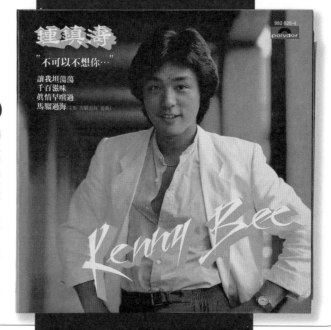

173 916-0

譚詠麟

忘不了您

我心喜歡你

天邊一隻雁

想將來　　　　　情兩牽

愛上您　　　　　愛意怎擋

譚詠麟獨立發展後出版的第三張大碟《忘不了你》，多首作品皆成熱選，獲白金銷量。

982 826-4

polydor

鍾鎮濤

"不可以不想你…"

讓我坦蕩蕩
千百滋味
真情早嗜過
馬騮過海(電影「馬騮過海」插曲)

Kenny Bee

獨立發展後推出的第二作，鍾鎮濤的《不可以不想你》大碟，歌曲抒情悅耳，亦獲白金銷量。

少女登場

1984 年《開心鬼》大賣，三位柴娃娃女孩備受注目，直至《開心鬼放暑假》，女孩人選變為陳嘉玲、羅美薇和袁潔瑩的組合，首次被包裝為「開心少女組」，由影圈跨進樂壇，再由三人組過渡到四人組，前後灌錄過三張大碟。

開心少女，就是快樂又青春的女孩子，正是當年那群突圍而出少女的籠統形象。少女，每個年代都得人喜愛，過往演藝圈沒給她們多大發揮空間，幾近被歸入童星範疇；年齡不大不小，演繹多一分成老人精，少一分則變扮可愛，被目為尷尬年齡，不外演演女主角那腦囡未生埋的妹妹之類閒角。滿溢彩色青春的蕭芳芳、陳寶珠可說揭開新章，但她們還是比較屬於大姊姊型，之下尚有妹妹薛家燕、王愛明等。

直至八十年代，由熒幕、銀幕到唱片，少女終冒出頭來。在流行曲領域，翻開少女雜誌、追蹤獨行少女、聆聽少女情懷，還有「哥哥」張國榮也大唱〈少女心事〉。市場上的需求，樂壇上的空缺，造就這群少艾唱出一片天。

少女市場攻略

　　八十年代首波少女浪潮，有別於後期周慧敏、王馨平那路玉女派，她們青春活潑，像書院女孩陳慧嫻、鄰家可人兒林姍姍、小妹妹李麗蕊、東洋味濃的林憶蓮及滲透西洋味的柏安妮，環顧七十年代中以來的樂壇，這類歌手實不多見；陳秋霞、陳美齡都是自彈自唱歐西流行曲，較接近才女型。

　　粵語歌的市場逐步成形，但形象年輕的新歌手並不多，關菊英 14 歲出道，不旋踵已立足夜總會舞台，難免予人成熟世故的印象，大眾都遺忘她也是年輕的。1985 年以性感衣裝翻開其《新的一頁》，歲月歷練讓人錯覺是老來嬌之舉，查實芳齡才 27。

　　八十年代香港的經濟逐步上揚，消費市場擴張，年輕一輩較以往樂於花費，家長也願意給孩子金錢找樂。歐西流行曲向來受時髦青年熱捧，正萌芽的粵語歌亦要搶灘，乘時推出同聲同氣的偶像。在本土的娛樂市場，女性總是主導，也許從東洋取到經，昔日被視為尷尬年齡的諸種「問題」，搖身一變成為賣點，稚嫩的聲線、生澀的舉動，都被包裝為天真可愛。

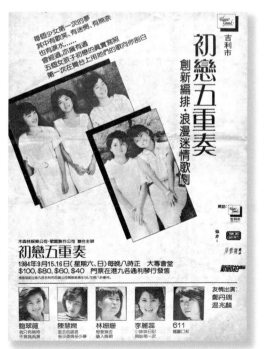

少女們漸次涉足樂壇，構成獨立群體，製作公司亦覷準機會，拉攏五位少女，於一九八四年九月演出浪漫迷情歌劇《初戀五重奏》，聲稱「用她們的歌向你剖白」初戀。

專業權威＋全新 Official Dance Chart　VOL 6　7 JUL 86　HK $ 3

MUSICBUS®

每 週 樂 壇 專 訊　MUSIC BUSINESS HONG KONG

「我 哋 係 開 心 少 女 組 ！」

一九八六年七月
第六期《Music
Bus》選上第二
代開心少女組當
封面。她們由電
影公司組織、推
廣，由影而歌，
力銷柴娃娃青
春，據悉在東南
亞相當受落。

一九八二年六月，楊小菁、鍾婉儀由 EMI 組織推出大碟。少女一身運動裝，卻欠青春動感，包裝相當呆滯，未能為她們締造佳績。

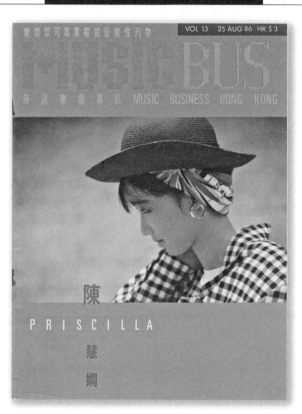

來自《少女雜誌》大碟的陳慧嫻，是最早突圍的少女代表，音樂路極順暢。《Music Bus》創刊號選她當封面，又於一九八六年八月第十三期再度亮相。

翻開少女雜誌

　　1984 年，由法安利製作出品的《少女雜誌》一鳴驚人，一碟推出三位全新的少女型歌手，測試水溫。這類手法一直沿用，但往後多以組合現身，當天陳慧嫻、陳樂敏及黎芷珊則各自發揮。最終談不上各自各精彩，〈逝去的諾言〉打頭陣，頗意外是小調風情，更意外獲得年輕樂迷全面接受，讓主唱的陳慧嫻成功握緊一紙樂壇入場券。同碟黎芷珊的〈絕對痴心〉當時亦取得一定的播放率，而陳樂敏則是較淡靜的一員，三人中亦只有她全身退出娛樂圈。

　　以少女包裝晉身樂壇，《少女雜誌》屬較成功的個案，往前追溯，1982 年 EMI 也曾以大碟《愛的百合匙、木結他》推介新人楊小菁及鍾婉儀。二人以運動裝造型現身封套，賣的是年輕活力，惟欠缺細緻而目標明確的形象包裝，不僅普通，甚至有點土氣。她們既有獨唱，也有合唱，唱片公司更爭得唱主題曲的難得機會，試圖買個保險。鍾唱的〈木結他〉是廣播劇主題曲，而楊演繹的〈愛的百合匙〉則是電視劇《假日風情》主題曲，是該碟較為人熟悉的作品。

　　該電視劇以發生在酒店內的幾條感情線為經緯，全劇外景均在當時的西沙灣酒店拍攝，頗有中產情調。〈愛的百合匙〉今天應稱為片尾曲，只在劇集末尾轉出工作人員名單時才播送。楊小菁的演繹帶着質樸的氣息，由盧冠廷作曲也予人新鮮感，一切都十分清新，30 年後再聽，依然動人。二人中亦只有楊勉強在樂壇發過些微熱，轉戰亞視並唱主題曲，不久便淡退樂壇。

夾縫中的少女

　　傳統的華資唱片公司同樣需要新血，娛樂唱片便接連為新人黃綺加、麥潔文、鮑翠薇灌錄新曲。第一張唱片推出時，她們都是廿來歲，礙於公司走穩陣路線，沒有出奇制勝的包裝，形象模糊，外觀偏成熟。當來到某個位置，想青春再現，難免吃力不討好。麥潔文在娛樂的第三張唱片，改編〈*Let the Music Play*〉成為〈愛跳舞的少女〉，一身舞衣波鞋，手舞足蹈，卻有躍不起舞步之感。儘管沒有悉心經營

一九八四年十月，不再少女的麥潔文也趕舞曲熱，高唱〈愛跳舞的少女〉。曲內雖不斷唱：「我跳起」，封套倒反其道而行。

的包裝，也說不上有明顯的個性，但幾張唱片的銷情都不太壞。

1987 年，現代唱片替呂珊製作大碟，形象也走少女路線，歌曲中就有一首〈新少女〉。童星出身的她早踏上歌唱生涯，輾轉以新人姿態推出唱片，縱是廿歲出頭，但人生歷練讓她的少女味早已淡退，留下的就是添加的包裝，第二張唱片便轉換較成熟的造型。

同屬現代唱片的劉美君，較呂珊早一年推出唱片，二人在樂壇的成績卻有明顯差距。劉首支派台歌〈最後一夜〉甫推出便廣獲好評，挾多首流行作品，首張大碟推出兩月餘已獲白金佳績，極速上位。

時年 22 的劉美君，唱片形象也是少女，但骨子裏卻有點滴的不一樣。封套照片把她拍得很美，猶記當時我的同學為之着迷，屢屢誇讚，褲頭那稍稍褪下的拉鍊尤其可圈可點，相當誘人。劉曾解說那是借來的一條大碼男裝牛仔褲，看官忘了比度尺碼，只覺是少女歌手鮮有的誘人造像，就那麼一點點，與一眾純真少女背道而馳，她是一派天真有邪。邪，不是壞行徑，只是不甘做乖乖女。

選曲及演繹上，亦非賣清純，尤以〈午夜情〉、〈最後一夜〉，夜色彌漫，暗夜纏綿，性感得很，至於與齊成合作的〈*Mind Made Up*〉，則透着豁然的放浪，而處於邊緣位置的〈隔〉倒最得我心。那時被歸位少女歌手，劉並不同意，毋懼競爭，記者引述她說：「自問歌路與她們不同，不能相提並論。」

細探其背景，也很不一樣，當時已知她是電影人黃泰來的太太，育有一子。早於 1981 年她已亮相港台劇集《香港香港》中〈江湖再見〉一集，首播時我也有看這個講述一男一女問題少年的故事，當時大家都聚焦劉德華，我倒是對年約 16 的劉美君演出未婚媽媽那段印象深刻。翌年，她參加配合同名電影宣傳的「靚妹仔選舉」並獲亞軍，正式晉身娛樂圈。

樂壇道路愈見難行，少女歌手倒不絕如縷，花技招展，煙視媚行，年復年大量湧現，脫穎而出的卻沒幾人。當天的少女歌手，今天都年逾半百，卻隱隱然流露當天的氣質：林憶蓮的都市風、陳慧嫻的傻女氣、劉美君大開色戒，真箇當天那真我！各人風采依然，繼續歌唱。

有別於大賣清純的少女，劉美君以參與「靚妹仔」選舉晉身娛樂圈，跨入樂壇也大走叛逆少女的路線，歌曲內容多涉情慾、夜生活，一如首張大碟封套的放浪造型。

Local
Musicals

2011 年 10 月，「明日之歌廳——黃耀明唱顧嘉煇」演唱會於香港演藝學院舉行，演唱〈愛你變成害你〉前，黃說：「據我所知，這是一個紀錄。過去香港沒有 Musical 音樂劇的，但顧嘉煇先生與潘迪華小姐合作，於七十年代寫了第一部以中文唱的音樂劇，內裏有很多好聽的歌。」所說的就是《白孃孃》。

縱然差不多每年都有百老匯音樂劇被改編為電影，但觀賞音樂劇在本地仍難言普及。想當年，音樂劇這麼遠那麼近，差不多每一年，觀眾都可以透過電視頻道看到聽到 —— 就在一年一度香港小姐總決賽之夜。當評判團離席商議佳麗名次，大會便安排歌舞娛賓，七八十年代之交各屆均搬演音樂劇，顧嘉煇的音樂加上梅斯麗的舞蹈，配以紅星歌手助陣，雖是濃縮版，也不失趣味。像 1978 年那一屆，餘興歌舞大搞「星球婚禮」，羅文、汪明荃及葉麗儀攜手合演，全英文歌登場。受資源所限，說不上豪華製作，服裝設計倒力製奇觀，女主角戴上插滿透明膠管的頭盔最矚目。四年後，這雙男女主角由未來回到古代，由星球降落蘇杭，演出《白蛇傳》。

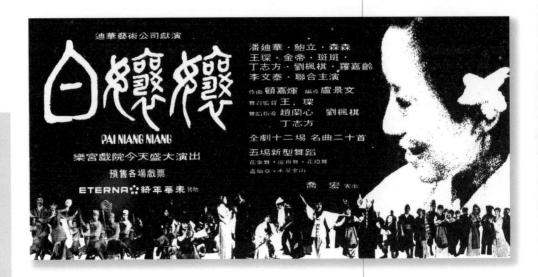

《白孃孃》到《白蛇傳》

1982 年 3 月 4 日，本地首個粵語音樂劇《白蛇傳》首演；若以華語演出而言，則位列第二。1972 年 3 月 12 日，潘迪華製作的《白孃孃》於尖沙嘴樂宮戲院公演，廣告稱為「耗資百萬金元東南亞首部音樂舞台劇」。她投入心力、金錢把演出實現，儼如傳奇，近年更把現場錄音復刻，誠為最刻骨銘心的演藝歷程。

《白孃孃》可說是《白蛇傳》的創作源頭，羅文特邀潘迪華參觀綵排並請教。兩個音樂劇相隔十年，同以神話傳說為藍本，中間有一段傳承的因緣。為孕育《白孃孃》，潘迪華自組迪華藝術公司，投下巨資製作，同樣，羅文也斥資成立羅文製作公司，更組織排藝社訓練舞蹈藝員。他倆既是投資者，亦參與製作並兼顧演出。兩劇最大的分別是，前者以國語演出，後者則是粵語，十年人事，演員組合迴然有別，幕後倒有重疊的名字。《白孃孃》由顧嘉煇肩負音樂創作，歌詞則由黃霑操刀，羅文原邀顧嘉煇為《白蛇傳》作曲，惟對方因赴美深造而請辭，最後由趙文海及鍾肇峯接棒，填詞的仍是黃霑。

一九七二年三月，潘迪華傾力製作首個華語音樂劇《白孃孃》，於樂宮戲院啟幕，國語演出。劇中白蛇、許仙、青蛇和法海分別由潘迪華、鮑立、森森及喬宏飾演，導演是盧景文。

毫無疑問，兩劇的製作人都力求為本地音樂表演創新途。潘迪華在《白孃孃》特刊指出該劇「是以歌為重，以故事為輔，以美麗的舞蹈來表現的音樂舞台劇」。兩劇均在傳統戲曲之上灌注現代音樂，報章報道指《白孃孃》為「新型歌舞與京劇結合」。至於《白蛇傳》，觀乎流傳的舞台紀錄，演員的台步、做手、功架（耍水髮、水袖），滲透粵劇色彩，羅文更邀請當年為仙鳳鳴粵劇《白蛇新傳》訓練新演員（後組成雛鳳鳴）跳舞的吳世勳任舞蹈編排。歌曲則屬流行格局，糅合中西樂，中樂起點睛之效，映襯中國神話背景，西樂則帶出宏亮氣勢，從主旋律〈好姻緣〉衍生的多段樂曲都相當動聽。潘迪華應邀欣賞《白蛇傳》的綵排後，直言《白孃孃》現代感較強，《白蛇傳》則帶傳統韻味，由於以粵語演出，相信較易為觀眾接受。

在欠缺資助的演藝環境下，純以個人投資，胼手胝足的製作音樂劇，真箇背水一戰，即使賣座率佳，仍是賠本生意。早於 1981 年 3 月 21 日，羅文已開記者招待會公告演出，但輾轉一年《白蛇傳》才

一九八〇年港姐歌舞環節，由鄭少秋與首次亮相電視熒幕的張天愛演繹王子及公主，並於現場直播節目加插一段鐘真人動畫同場分鐘真人動畫同場出現段落，供電視機旁觀眾欣賞，製作逾月及用上千多張繪畫。

一九七八年香港小姐總決賽的歌舞環節演出「星球婚禮」，由汪明荃、羅文、葉麗儀、繆騫人、賈斯樂及新特樂樂隊合演，戲服別出心裁，尤以女主角那插滿透明膠管的頭盔最矚目。

一九八二年三月公演、羅文製作的《白蛇傳》是首個粵語音樂劇，由汪明荃演白蛇、羅文演青蛇，米雪演青仙、盧海鵬則演法海。

羅文成立製作公司，傾力圓滿音樂劇的夢。該劇的雙唱片集，由其公司製作，亦由EMI發行，唱片迄今未出版過雷射唱片。

正式公演，過程歷經難關。潘迪華當時感慨道：「1972 年有一個《白孃孃》的歌舞舞台劇之後，至十年後今天才有另一個出現，主要是搞這些演出難度很高，因為很少人願意搞這些演出，所以兩次的老闆都是藝人。」

演出過後，林娓娓在 1982 年 4 月 22 日第 84 期《電影雙周刊》寫下詳盡的劇評，以「失望」為出發點，指出《白蛇傳》由歌曲創作、舞蹈編排、服裝設計、化妝到故事鋪排上，有諸多不稱意之處。作者並非謾罵式惡評，而是帶着關切的口脗細論，結尾寫下：「身為觀眾的我，能夠看到各表演者都不遺餘力的盡量把這劇演好，我已很欣賞他們的努力和盡責。雖然戲劇性是缺乏了點，整體上仍然不失其娛樂性，是可以一看的。」

再接再勵：《柳毅傳書》

《白蛇傳》得以成事，實有賴羅文的無比魄力及堅定信念。他為音樂劇成立的製作公司，曾於 1983 年 7 月參與製作於香港體育館舉行的「美日馬戲精英大匯演」，藉此增加舞台製作經驗，可見他銳意

一九八四年公演的《柳毅傳書》，由吳慧萍監製，她表示曾構思隨劇情安排香氣效果，一新觀眾感官。及至二〇一七年七月初，該劇的男女主角羅文及歐陽佩珊均已辭世。

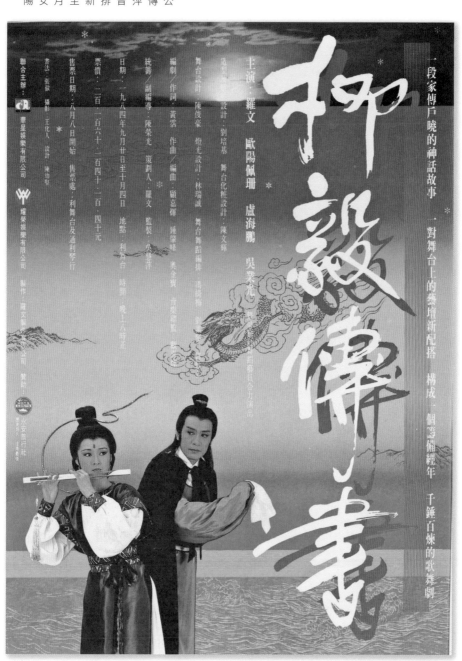

把音樂劇演出恆常化。《白蛇傳》演罷翌年,他已對外宣佈推出《柳毅傳書》,惟女主角一直未有定案,最終選上歐陽佩珊。

這挑選教樂迷詫異。歐陽佩珊在電視台雖已攀上一線之位,但未算紅星,既欠舞台演出經驗,亦缺歌唱的成績表,頂多曾習北派。報載羅文在《歡樂滿東華》與她合演粵劇折子戲《柳毅傳書》,深為其古裝扮相吸引,便落實由她當女主角。《柳》劇公演後,羅文直言此劇以男主角為核心,自己演得滿足,女主角的難度較輕,對手也表現出色;從中看到當初敢用新人,實衡量過戲份輕重。

演出前夕,羅文在 1984 年 8 月第 40 期《K-100 畫報》的訪問說:「將神仙故事搬上舞台演出,肯定在視覺官能上給予觀眾七彩繽紛、多姿多彩的享受;所以,第一次演出舞台劇,我選了《白蛇傳》,今次再演舞台劇,亦以神仙故事《柳毅傳書》為劇目,在每一方面都可顯示出美感來。」對美的竭力追尋,完全脗合他的個性。兩度選擇利舞臺,固然與主辦單位華星有關,但在古典的利舞臺演這齣古裝仙凡戀劇目,也是美的。可惜,該場地終究有局限。羅文曾指舞台太細,演員在台步、走位均受窒礙,未能揮灑自如。另外,那兒亦沒有空間容納樂團作現場伴奏。

1984 年 9 月 20 日《柳毅傳書》首演,其製作隊伍與《白蛇傳》相近,這回邀得顧嘉煇任音樂總監,音樂續走流行曲路線。曾有評論指該劇通俗,但欠缺傳統粵劇的雅意。羅文卻不同意,他的目的正是要演繹出非粵劇風貌,而且做到了。綜觀兩劇,實以傳統為經,現代為緯,表演上滲入粵劇的模式,但音樂是現代的,角色妝容亦然,捨戲曲舞台的臉譜化妝,採自然妝容,用意也是要與粵劇有別。

羅文製作的兩齣音樂劇，各演出逾 20 場。以利舞臺約千二座位計，每齣約兩萬餘人次觀看。兩劇僅留下唱片錄音，《白蛇傳》的雙唱片集更從未製成雷射唱片。當時報載他有意安排《白蛇傳》在歐美演出，曾把錄影帶交有關人士欣賞。該僅存的錄像，部分片段曾於 2011 年文化博物館舉辦的「獅子山下‧掌聲響起‧羅文」展覽播放。兩齣音樂劇灌注羅文、音樂和舞蹈創作人，以及製作隊伍的心血，實為本土的文化遺產，但演出的全紀錄，普羅觀眾迄今未能通過影碟觀賞。

　　上述三劇演出時，稱為音樂舞台劇或歌舞劇，仍未統稱音樂劇。有過前人的努力，音樂劇終未成氣候，即使《雪狼湖》在九十年代畫下一道明亮的風景線。其實本土劇場向有演出音樂劇，九十年代我曾看過頗成功的《遇上 1941 的女孩》。及至 2017 年，號稱 5D 音樂劇的《風雲》公演，惟評論一般，未能為本土音樂劇闢出另一片天。

全方位樂人
黃霑

1984 年 10 月 9 日《華僑日報》載錄一則娛樂短訊：
「別看黃霑滿口不文，內裏的他卻是義氣之士，重友情、視金錢如無物，他為電影《上海之夜》作曲，分文不取。」

雖自嘲「不文霑」，我卻愛從另一角度看黃霑：一位颯爽豪邁、帶俠義氣的文人，讀這段報道，給這觀察留下明證。何況他亦非首次義助朋友，1983 年中，他便為胡樹儒製作的卡通片《山 T 老夫子》免費創作了兩首歌曲。

我不認識黃霑，印象僅從媒體而來，不過，我也曾與他傾過一通電話。1994 年，黃獲內地委任為港事顧問，當時在周刊當記者的我，便致電訪問他。對我這位青澀的、言談結巴的新手記者來電，他也相當友善，逐一回應提問，包括對被譏為花瓶的看法，他淡靜地捎來一句：「有花總好過無花！」

隨梁日昭習口琴逾十載

從文化界到娛樂界，黃霑的涉獵面極廣，由廣告、電視、電影、

星光熠熠勁爭輝

'84

爲保良局籌款義演・翡翠台現場直播

HK$4

音樂到寫作，且辦辦俱佳。論八十年代的流行曲，不能缺了他，其歌詞創作的成就早獲肯定，同時他也是作曲者。立於流行音樂前沿，有別於其他人彈鋼琴、掃結他，黃霑留給我們最深刻的演奏樂器身影，是他使勁地、投入地握着口琴吹奏。

1982 年 10 月號《音樂與音響》雜誌，梁日昭在其專欄寫下〈黃霑的早年奮鬥〉，直言黃「真是近年來最傑出的青年」。在喇沙書院就讀中一時，黃已加入梁領導的口琴班，及至中三便當上隊長，更主動提出希望隨梁到商業電台錄音，藉以增長音樂知識。往後十年，逢週日早上九至十二時，黃霑便隨梁出席商業電台的口琴講座節目，幾近風雨不改，黃更參與抄寫琴譜、撰寫文稿等工作，非常勤力。

黃霑在校的國文水平備受老師讚賞，梁憶述：「我開始鼓勵他運用舊曲，創作新歌詞，其中有英國民歌《友誼萬歲》，他創作新詞，我看後感覺他表達意義更有深度，如用粵語唱出效果更佳，後來亦有數首粵語電影歌曲，由我及梁樂音先生作曲，都請他配上詞，先後由林鳳、白明等歌唱，她們都感覺滿意。」

查看資料，1965 年公映的《戰地奇女子》便有他們師徒合作的作品，黃霑的崗位正是填詞，亦可謂其詞作的起步階段。

電影製作與配樂創作

1975 年 4 月 29 日，麗的電視播出的《溫拿周記》進入倒數第二集，找來黃霑任嘉賓。樂隊之所以暫別小熒幕，主因是接拍了黃執導的《大家樂》。黃覷準樂隊正冒升，以一齣熱鬧又健康的作品，讓他們首現大銀幕。

黃霑身兼編、導（聯同胡樹儒）、演及音樂多職，鹿既捉到，自然懂脫角，除溫拿，他更找來一群本地樂人，炮製一部青春歌舞片。他曾說，為製作片中的 14 首歌曲，費時三月餘，當中大部分作品由他寫曲，歌詞更全出自其手筆，組成一張「原聲電影插曲」大碟。

碟內的流行作品不少，像〈只有知心一個〉、〈L-O-V-E LOVE〉，而〈今天我非常寂寞〉更堪稱歷久常新，上述作品均由黃霑曲詞並包。回看七十年代中仍是歐西流行曲當道，唱片的成績委實了不起，亦讓溫拿成功轉唱粵語歌。

往後黃霑一直參與電影音樂創作，像文首提到的《上海之夜》，便帶來溢滿懷舊色彩的〈晚風〉。他與徐克可謂合作無間，但能夠結

集成原聲唱片，已是九十年代的事，包括 1993 年由滾石唱片出版的
《青蛇》。

　　電影《青蛇》延續徐克對詭奇影像的追尋，從影片畫面可以想像
製作人的宏大構想，奈何當年的特技不若今天成熟，難脫手作風味，
只能以美術設計補足，營造氣氛，幕後人員的專業精神值得敬佩。由
黃霑聯同雷頌德合作炮製的音樂，亦成功配合影像，運用電子合成器
編織詭異氣氛，單單聆聽音樂，足以體味那空靈、妖魅的意境。

　　法海是片中的焦點角色，其收妖故事更是後段戲的主線，配樂於
此也落墨甚深。唱片文案載黃霑寫下片言，指徐克給他的題目是「中
國味道的印度歌」，從而創作出辛曉琪主唱的〈莫呼洛迦〉。其仿印度
音樂的編曲，為這古裝片添上異國情調，非常亮耳。影片的背景是才
子佳人戲，旖旎的中樂小調不缺，但高潮戲卻是人與妖的角力，其妖
味十足的段落也相當攝人，並以壯闊悲涼的段落作結，整張唱片的音
樂相當豐富。

填詞以外的嘗試

　　除上述七十及九十年代的電影因緣，八十年代則是黃霑在流行音
樂創作上的豐收期，但他對傳統戲樂亦流露莫大的興趣。

　　1983 年 10 月 27 日，黃霑舉行了一次記者招待會，公告計劃推
出《唐詩宋詞粵曲》唱片，並成功邀得雛鳳鳴劇團的龍劍笙及梅雪詩
演唱。他表示，計劃「邀請中國語文教授及在職國文教師從唐詩宋詞
中選取有價值及普及的 12 首，邀請 12 位著名作曲家譜曲。顧嘉輝、
林樂培已答應拔筆相助……屆時，12 位作曲家是採取抽籤方式，各
人抽取一首詩詞進行撰曲」。

　　他預計製作費 45 萬元，於翌年春推出，並交永恆唱片發行。他
毅然指出，即使虧本，也在所不惜。然而，計劃只聞樓梯響，1987
年，有記者向他重提此事，他表示，起初以為容易，但做起來便知困
難，「現時簡直是無法實行了」。他指為唐詩宋詞譜曲有相當難度，且
粵曲音樂也很深奧，他背負太多工作，根本無暇兼顧。

以歌舞掛帥的電影《大家樂》絕對是黃霑的作品，既任導演，而片中所有歌曲均由他填詞，並創作部分曲。溫拿樂隊成功轉唱粵語歌，部分作品一直流行至今。

原聲電影插曲

THE WYNNERS 新大碟

「大家樂」 已經上市

電影原聲插曲大碟

隨大碟送
Memory
優待券

唱片經銷：Philips 6390 005
原聲唱帶：Philips 7237 003

包括： 溫拿、黃霑、陳秋霞
破天荒攜手 一味鬥唱

歌曲： 玩吓串（溫拿）
只有知心一個（雅倫）
今天我非常寂寞（近B）
（點解）手牽手（陳秋霞）
L-O-V-E Love（溫拿）

首首勁聽，全部凡十四隻插曲

Polydor

《大家樂》電影原聲插曲大碟的平面廣告相當原始，直指：「溫拿、黃霑、陳秋霞破天荒攜手，一味鬥唱」。廣告語頗見生硬，也許黃霑太忙，無暇在此專長領域露兩手。

一九八九年聖誕前夕，黃霑與戴樂民合力監製，火速製作卡式盒帶《香港X'mas》。他以嘻笑方式演繹，以傳統聖誕曲配新填寫的詞，諷刺時局。圖為CD版本。

大碟──回顧

黃霑與雷頌德攜手主理《青
蛇》的配樂，原聲大碟由
滾石出版，唱片包裝悅
目，音樂亦悅耳，曾獲提
名第十三屆香港電影金像
獎最佳電影配樂。

作為全方位樂人，本文僅淺淺勾出幾項黃霑作
為填詞家以外的工作。1989 年聖誕前，他自資出版了歌曲
卡式盒帶《香港 X'mas》，成為他八十年代最後一件音樂作品。
1990 年 2 月號《TOP》雜誌的個人訪問中，他表示於 11 月 2 日生起
製作這批歌曲的意念，到 12 月 8 日盒帶便發售，非常高速。

盒帶出版的時間，加上歌曲的內容，他不諱言《香港 X'mas》與
政治有關，但沒有要求填詞者撰寫特定主題：「我淨係叫林振強、林
夕同黎彼得寫佢哋今年過聖誕節嘅心情之嘛，我叫佢哋寫佢哋最真嘅
感覺。」拉闊來看，就是反映一群創作人當刻的心境。當年今日，再
聽那闋〈香港長是我的家〉，舞曲曲風，合唱演繹，呼喚對香港美好
未來的祈願，放諸今天依然合適。

訪問末尾，黃坦言音樂是他的主力，卻有限制：「我唔識彈樂器，
除咗口琴。口琴我就吹得好好㗎……六十年代好多時代曲唱片嘅口琴
都係我吹嘅。」回看文首，他的口琴老師梁日昭認為，黃的成就建基
於他的勤力、好學、上進及責任感。

憑一把小巧的口琴，加上一顆心，音樂上黃霑已譜奏相當豐富的
樂章。

林振強的
激情
鄭國江的
柔情

誰展激情？誰賦柔情？前者指林振強，後者則說鄭國江。如此歸邊，自認片面。由〈激情〉到〈滴汗〉，林的歌詞富野性熱力，但其感性作品也不少，〈空櫈〉、〈追憶〉寫父子情便絲絲入扣。鄭既為人師，鑄詞亦多正氣作品，創作的戀曲傾注柔情，但亦偶有鬼馬筆觸，〈熱咖啡〉那「一杯飲過再一杯，好傾未嫌夜」便挺俏皮。

兩位詞人的起步時間有別，鄭七十年代已投身填詞圈，林則在八十年代初，二人同樣作品甚豐，於我而言，入耳上心的亦不少，除琅琅上口的零散佳句，他們在框架內細針密編，交織出起落有致、情景交融的故事，我尤為喜愛。

法國煙到滴汗

林振強於 2003 年 11 月辭世。林憶蓮在 2005 年推出的《本色》大碟，第一首作品名為〈⋯Incomplete〉，沒有歌詞，只有她哼的旋律。何解 Incomplete？最末一曲〈再見悲哀〉完結後，經過三分

漫遊八十年代——聽廣東歌的好日子（增訂版）

094

鐘的沉寂，一段隱藏聲帶響起，在幽幽的鋼琴襯托下，林吐露：「回看我整個廣東唱片事業的發展，Richard 林振強扮演一個非常重要的角色，這麼多年後我再做一張全廣東歌的專輯，缺了 Richard 的參與，是一件好遺憾的事⋯⋯我們決定精神上仍可以有 Richard 的。最後有一首 Anthony（倫永亮）寫的歌，我哼的 Melody，但沒有歌詞，這首歌叫〈⋯Incomplete〉。」

放諸八十年代的粵語歌發展，林振強何嘗不是扮演要角！首次豎起耳朵摸索其詞作，是林子祥 1982 年《海市蜃樓》大碟內的〈投降吧〉。當時聽聞此歌內容頗富情色味，我也戴上有色眼鏡探聽：「門閘全部經已關妥，你再逃避怎說得過」，繼而「緊靠」、「輕咬」，並且「閉起你眼睛跟我奔放」，果真帶點禁室培慾的意味。

翌年，陳秀雯推出新曲，竟也熱辣演繹〈甜蜜如軟糖〉：「我要靠近你，要咬你食你，糖一般怎可抵抗你⋯⋯如拖肥糖黏貼我。」林振強的詞依然可圈可點、惹人遐思。同期描述兩性關係的歌曲，多屬纏綣情深，即使旖旎纏綿，仍鮮有刻畫肌膚之親的熾熱快感，林的歌詞雖用隱喻，但也相當出位，當年受到一定的批評。

由凌空的抽象情感，下墜情慾塵網，引發爭論亦可以理解，畢竟表達手法有高下，界線裏外可以是黑與白的兩片天。但換個角度，林如此勾勒軀體接觸的歡愉，實把兩性關係的描寫拉開了新的維度，對男歡女愛有更深層的摸索。

陳秀雯以全新姿態闖歌壇，風格一轉，肉緊獻唱〈甜蜜如軟糖〉，林振強填寫的歌詞鬼馬得來不乏情色趣味。

今日嘅陳秀雯
今日嘅音樂 "甜蜜如軟糖"

CBA 127/CBK 127

其他全新歌曲：
● 這一天
● 映像羅曼史
● ZAMBEZI（菲洲旅遊）
● 戴上降落傘
● 天河
● GOOD-BYE MORNING

CBS 新力香港有限公司　　　唱片盒帶即將上市

1984 年 12 月出版的《林子祥創作歌集》大碟，我一直鍾情第二面的歌曲，而且愈後愈美麗。〈床上的法國煙〉帶搖滾曲風，林振強的詞結構完整，人物、情節、場景俱備，儼若微小說，並扼要勾畫主角的心境，在有限空間寫出如此豐富的內容，不禁讚嘆。他在該曲營造的氛圍，與林子祥的中產形象很脗合。曲中的主場景是房間，以及那張床，焦點是一包法國煙。幾個點子透視主角是一對成熟的戀人，過着有閒階級的生活，他們既同床，卻生異夢。危情驟現，先是男方發現床上一包神秘的法國煙，意識到情感關係起波瀾。幾經推敲，這非他倆的物品，而是來自一位已登堂入室、上床掀被的第三者，才驚悉情感裂痕難修，但「不強迫你直言」，因「不想揭污點」，終「強笑退開，未提那法國香煙」。結尾雖說「再見」，但留一線，只因餘情未了，結局尚可發展。

前文引林憶蓮懷緬林振強的一段話，的確，他倆合作的作品逾 30 首，包括來自 1988 年《Ready》大碟的〈滴汗〉。歌曲沒有繁複的內

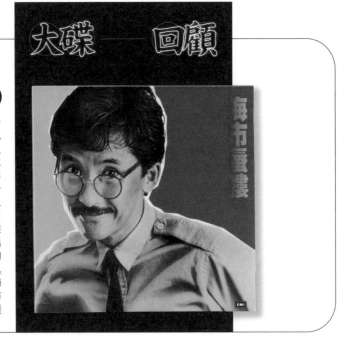

一九八二年十二月推出的《海市蜃樓》，全碟十二首歌曲，林振強填寫了兩曲，包括〈投降吧〉。

Lyrics Exhibition of Richard Lam

林振強

歌詞作品展

4.11.2004 - 31.12.2004

香港中央圖書館10樓藝術資源中心
Arts Resource Centre, 10/F Hong Kong Central Library

林振強於二○○三年十一月辭世，香港中央圖書館於翌年十一月舉行其歌詞作品展，懷緬詞人佳構。

容轉折，全曲僅寫剎那的洶湧情潮，刻畫情到深處，慾望燃燒，讓聽者感受身體觸碰所迸發的熱力。

歌名〈滴汗〉已牽引體溫急升的聯想。歌曲起首指出時間是「夜」，主人公的思想正滴汗，要打破「獨臥汗水上」的處境，對兩性貼身接觸的描寫，隱晦中卻又顯明。連串的意像描繪，呼喚情慾的想像：「讓我生命劇烈地閃亮」、「翻騰無涯熊火上」、「將靈魂完全裸露」、「戀火燒我的中央」。用詞雖露卻不俗，激情延伸，探進情慾領域，成為林憶蓮由獨行少女跨進都會女郎的轉捩點。

詠梅到嘆息

2016 年 10 月「鄭國江 45 周年名曲 · 巨星演唱會」舉行前，鄭接受電視節目訪問，談及演出的神秘嘉賓，他表示礙於時間不配合，但仍希望邀得徐小鳳亮相。縱然最終沒有成事，但二人 40 年來的合作，成果豐碩。1980 年 8 月，徐推出新大碟《每日懷念你》後接受《唱片騎師周報》訪問，直言：「鄭國江與我合作最多，而我自己亦很喜歡他的詞，我覺得他的詞很健康和親切……鄭國江真的很了解我的性格呢！」

1982 年《全新歌集》內 12 首作品，鄭寫下八首歌的詞，可見那「喜歡」並非虛詞。當中他為徐貼身剪裁的〈隨想曲〉摘下最佳填詞獎，但愈聽愈有味道的倒是〈嘆息〉。原曲〈愛的淚珠〉由王福齡作曲、黃鶯鶯主唱，鄭為徐編寫了富韻味、具故事性的歌詞，人物、情節、場景兼備，時間的跨度更觸及過去，遙望未來。

編曲並無滲入中樂調子，但鄭的歌詞卻營造出水墨畫的意境。開始「還謝探訪風雨居」一句，揭示主角避世隱居，風雨飄搖的這天，舊愛重訪，翻開往夢前塵，奈何情已逝，教舊愛涔然淚下。主角規勸對方莫嘆息，她已選擇「琴弦伴我度日」，決意放下舊情，一切隨緣，「明晨或許找到知遇，緣分我不想強取，且將此身交給安排，旁人毋為我心碎。」驟看豁達，卻隱然傷痛，契合音樂的哀怨調子。

誠如徐小鳳所言，鄭國江的詞作「健康、親切」，在非情歌範疇

別樹一幟。收入 1981 年關正傑《英雄出少雄》內的〈詠梅〉，向是我的心頭愛。關創作的曲結構簡單，鄭則賦予層層遞進的歌詞，讓聽眾目睹冬梅如何淪為被棄枯枝。它先遭折下，繼之移入廳堂，縱獲文人雅士頌讚，奈何「一朝芬芳散，回想似一夢，枯枝泣風裏，空言當初勇」。

一個接一個的場景，言簡意賅，卻不乏細描處：「折在家裏奉，梅蕊銀瓶幽香送。吐艷華堂人盡哄，身在重重榮譽中」。通過對比，說明人工、野趣之孰優孰缺：「最羨同儕仍耐凍，果實盈盈仍耐風」，並帶出批判：「愛極反變害，讚譽不永在，寧願形態不出眾」。以今天的角度聽來，甚或可作某種環保的解讀。

近年，鄭鮮有填詞，2013 年再與林子祥合作，寫下電視劇《衝上雲霄 II》的主題曲，卻引發網民的負評，可見隔代存在鴻溝。該曲作為劇集主題曲，實非不濟，鄭悉心依據故事主旨寫下歌詞，呈現「衝上雲霄」之志；當中亦看到上一輩詞人的信念，採用簡潔易上口的語句，脗合流行曲是要流行的初衷，用詞並非盡走九曲十三彎的幽徑，或因而與新一代的期望有落差。

2016 年舉行的「藝園漫步——鄭國江作品展」內，參觀者可寫下感言轉寄鄭。我把明信片寫得滿滿，記下對〈嘆息〉的喜愛、對其近作爭議的看法，遙寄我這知音的微言。

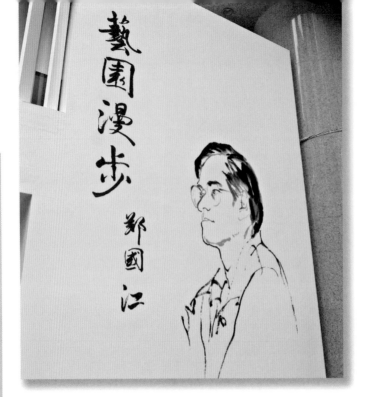

鄭國江與徐小鳳、林子祥合作無間。

圖為「藝園漫步——鄭國江」展覽陳列《隨想曲》及《真的漢子》手稿，前者據他說僅以一夜完成。

二〇一六年九月舉行的「藝園漫步——鄭國江」展覽，繫於入口處的水墨畫像。

鄭國江曾寫下大量流行作品，歷年獲獎無數。

鄭國江為徐小鳳填寫的《風雨同路》，細膩剔透，獲一九七八年香港電台十大中文金曲，迄今仍留樂迷心中口中。

徐小鳳獲第十二屆香港電台十大中文金曲頒發最高榮譽「金針獎」，她要求主辦單位設計這個孔雀型獎座，餽贈鄭國江等多位填詞人，答謝各人。

樂隊風
記達明

1990 年 10 月下旬，在新相識的同事帶引下，我首進香港體育館，欣賞「我愛你達明一派」演唱會。縱欠青春激情，但年方 22，我總歸是年輕的，與成長於香港的同事，都愛這個組成逾五年、行將拆夥的二人組合。

首次臨館，體會山頂視野。我們坐於最末一行，沿階梯上落時，總怕失重心「墮崖」。但山頂勝在可瞭望全景，尤其達明經進念二十面體的洗禮，這回把演唱舞台變作劇場，以巨型電視屏幕加上一雙慾望之翼作前台焦點，更宜遠觀。甫開始，當〈諸神的黃昏〉音樂響起，視屏便出現一張接一張突兀的嘴唇，隨音樂節拍開開合合，相當前衛的錄像。且拋開政治或性別的解讀，只覺影像與音樂配合得宜，互為映襯。個人看演唱會經驗極淺，單單這序幕，已覺處理上別出蹊徑。

新一波樂隊潮捲起

1986 年 4 月，劉以達、黃耀明組成的達明一派，首推 EP《繼續追尋》。主音歌手黃耀明曾在商業二台當 DJ 一年半，同期又讀到

Beyond 由組成、推出作品到成功晉身主流市場，以至主力成員意外離世，他們較同期任何一隊樂隊更傳奇。一九八七年一月樂隊首推 EP《永遠等待》。

一九八六年七月，Donald Ashley 夥 Peter Ng 再度以樂隊 Chyna 之名出版唱片《Back 2gether》。內裏既有新作，亦有重新編曲的〈Within You'll Remain〉音樂版。

《Music Bus》寫劉以達在地下追尋音樂理想的往事，這二人組於我便不至於從外太空掉下般陌生。由地下浮上地面，他們繼續追尋，成功地尋到點滴成績，成為八十年代中後期樂隊風潮的前浪一員。

六七十年代，香港一度颳起熾熱的樂隊之聲，隨着廣東歌全面覆蓋市場，樂隊風潮漸退，雖則地下仍有涓涓淺流，但商業市場上卻影寂聲沉。八十年代中，新一波樂隊浪潮再起。1983 年，今成絕響的 Chyna 推出首作《There's Rock & Roll in Chyna》，及至 1985 年，小島樂隊成立並發表唱片，同年，太極樂隊勇奪嘉士伯流行音樂節四項大獎，隨後推出唱片。小島拆夥後再重組，其間衍生了凡風。翌年達明一派涉足樂壇，1987 年，Beyond 推出首張 EP《永遠等待》，後晉身商業市場。Raidas、Blue Jeans、City Beat、風雲等接續亮

相，其後還有邊界、Fundamental、浮世繪、CoCos 等。同期音樂市場上還出現了歌唱組合，成員不涉樂器演奏，這裏不細述。

這批八十年代的樂隊，成員由二至七人不等，因應音樂合成器的發展，變化多端的樂聲及音效多元綻放。一如稍早之前出現的英倫新浪漫電子音樂組合，達明亦挾這股電子熱浪登場，在真實樂器以外帶來創新的聲音，教當時我等聽眾大感興趣，樂在其中。

1990 年，新相識一位自稱曾在外地生活的人士，對達明的歌嗤之以鼻，直言：「如果你聽過歐美的歌曲就知，他們那些都是照抄的！」不敢界定為狂言，奈何從未留居他國，甚至未嘗外遊，當刻結舌無語；只是，我沒有把其言放在心，我有我聆聽。即使音樂格式、所製造的樂音類近，但內容、意境等深一層的欣賞範疇，樂隊仍有其創造性，何況達明此前推出的八張大碟，持續摸索，屢有開拓，尤其在內容選材上，其探進香港處境與性別議題等較冷僻的內容，亦是主流唱片市場所鮮見的。

大碟 — 回顧

（右）達明一派的第三張大碟《我等着你回來》，樂手造型依然冷漠，由〈今夜星光燦爛〉、〈溜冰滾族〉到《大亞灣之戀》，繼續凝視這城市。

（中）出道之初，黃耀明被包裝為青年偶像，歌影雙棲。首張大碟亦與他擔演的影片《戀愛季節》結連，主打歌竟是中詞西曲，並沒熱出，我格外喜歡〈一個夏雨天〉。

（左）一九八六年四月，達明一派推出首張EP，合共四曲。廣告文案帶武俠意境：「亂石崩雲，驚濤裂岸，捲起千堆雪」，樂隊的確為當時樂壇翻動波瀾。

感性理性野性天性

認識黃耀明，是從商業二台的《突破時刻》起，後來在《突破》雜誌也讀過介紹，或許先入為主，常感覺那基督徒光環在他頭上轉，以至與其音樂聯繫，於是達明首推勵志歌〈繼續追尋〉遂言之成理。歌曲或可解讀為他們追尋音樂理想的宣言，勵志曲風少了神秘色彩，黃既以披肩長髮亮相，理應多點反叛；對其首張EP，我鍾情的歌曲便輕輕的移到〈模特兒〉及〈惑星〉上。

樂隊簽下大型唱片公司，在地上行走，每一步都要算過度過。但他們的首張大碟的方向儼如亂石投林，雖云延續樂隊之聲，當年率先派台的是〈迷惘夜車〉，細審卻是《戀愛季節》的原聲唱片，主打的〈Kiss Me Goodbye〉甚至是 cover version。黃被包裝為年輕偶像，繼而獲安排演出古裝片《金燕子》，更由鍾楚紅扶他一把，沿用一貫的捧新人方程式。不清楚內裏因由，及後黃也沒有投身演算這條歌影視方程式，期間樂隊開始與進念合作。

我還在澳門居住時，閱讀雜誌認識進念，對其前衛的劇場表演甚好奇。1987 年 2 月中至 3 月初，進念在四個地區會堂巡迴演出舞蹈劇場《石頭記》，當時簡介指劇團與「新崛起的樂隊組合」達明一派合作，劉以達與該團的黃家智負責音樂，黃耀明則粉墨登場演出，分飾蔣玉菡、甄寶玉及觀眾。

作為走實驗路線的表演單位，進念向來另類，與新晉樂隊合作也順理成章，不知是原意或意外，這次演出吸引一群年輕的主流觀眾，亦看到黃作為年輕偶像的魅力。上述《石頭記》的首階段演出已締造逾五千觀眾入場的紀錄，為該團成立以來票房最佳的劇目，緊接的第二階段更要加場。某夜聽電台節目，少女致電談及看該劇，是她的首次劇場經驗，直言其實不清楚他們做甚麼，但看到黃耀明已很滿足。我仍記得該聽眾的語調相當興奮，並無怨懟。

進念二十面體邀達明一派參與舞蹈劇場《石頭記》的製作，除音樂外，黃耀明亦粉墨登場。

驟聽或與製作單位的意願有別，但亦非壞事，至少引進一批年輕的觀眾，他們的心是敞開的，撒下的種子格外容易發芽滋長。團體與達明之間也起着互動效果，達明確立實驗、前衛的走向，毋須左搖右擺，只看可以去到幾盡。想起〈Viva la Diva〉所唱「她孤清感性中有理性，愛野性拒絕喪失天性」，聽眾都樂見其野性的踩鋼線之舉，以及感性的隱喻與諷喻，製造可堪細味的弦外之音。同時，達明亦邀來不同領域的文化人參與創作，如邁克以其對張愛玲作品、戲曲的酷愛，寫下頹美的深情篇章〈半生緣〉及溢滿古典優雅的〈情探〉。

新樂隊與新詞人

八十年代末，商業二台推動樂隊風潮，亦同步熱捧原創。樂隊為人欣喜的，正是其自彈自唱及自創，達明的作品，絕大部分由劉以達作曲，黃耀明偶有填詞，當時的新人陳少琪差不多是樂隊的御用詞人，後來加入周耀輝。1990 年 7 月號《TOP》雜誌訪問達明，談為王虹監製新唱片的點滴，末段問到會否採用新詞人或鄭國江等的作品，記者寫下：「黃耀明大笑說：『我們都不認識鄭國江，當然不會用他的詞。』」相信黃並無貶意，但那「大笑」及說話用詞，隱然透視兩代創作人之間的間距。那也很自然，後浪前浪，不一定是一浪蓋一浪，但一浪接一浪總歸是推進的定律。八十年代的樂隊潮引入一批新詞人，部分更屬九十年代迄今的中流砥柱，像替 Raidas 寫下多首作品的林夕、續為 Beyond 創作的劉卓輝等。

1986 至 1990 年，維繫僅五年，達明一派便告拆夥，時間較太極、Beyond 短。正所謂合久分、分久合，此說陳套得來又慶幸管用，過去廿多年，二人組偶有聚頭演出，包括 2017 年登上紅館首現的窄長舞台，延續他們那「不一樣的記憶」。

由翁家齊、周功成合組的樂隊「齊成」是個異數：組員較資深、各有專業資歷、以玩票性質組樂隊出碟，且只唱英語歌。一九八六年他們把數年來創作的英文歌輯成大碟，僅印製很少的數量。其中《My Girl Friend Smokes (And I Don't)》曾獲電台熱播。

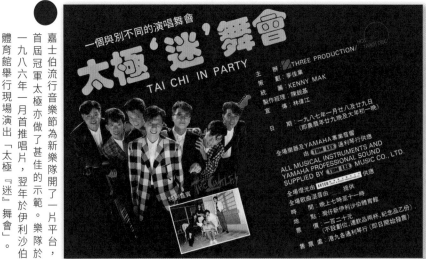

嘉士伯流行音樂節為新樂隊開了一片平台，首屆冠軍太極亦做了甚佳的示範。樂隊於一九八六年一月首推唱片，翌年於伊利沙伯體育館舉行現場演出「太極『迷』舞會」。

來自台灣的
歌聲

八十年代中的一期《號外》內載趣話酒廊圖輯，其中一張「點唱紙」圖片，上有「自摸奶奶」四字。當年看到，莞爾一笑。來自李宗盛《生命中的精靈》大碟，〈寂寞難耐〉一曲獲電台推介，聽得耳熟，因而與「自摸奶奶」立刻連線。

　　不如七十年代的時代曲，八十年代中台灣歌以優游之姿滲染香江，是另一類選擇，呈現素樸、雋永、詩意、創新等予人好感的特質。筆者那時對台灣新一代的文藝風頗崇尚，單看《生命中的精靈》這樣的大碟名稱，便見可供聯想的深度。有別於往日姚蘇蓉、歐陽菲菲那種歌聲嘹亮豪邁的作風，新秀歌手唱出一股自然韻味，清新可喜。

蔡琴的嗓子

　　台灣的校園民歌潮說不上席捲香港，但一首〈你的眼神〉，由國語版到粵語版，見證本地城市民歌受其影響的脈絡。八十年代初，蔡琴以〈你的眼神〉、〈恰似你的溫柔〉進入香港市場，那時她佩戴幼框眼鏡，相貌平凡，沒有澎湃的台風，能獲本地樂迷愛戴，幾近奇蹟。

蔡琴擁有本地女歌手鮮見的氣質，文靜優雅，透着學子的純真氣息，更重要的是那質樸厚實的嗓子。1983 年 4 月《號外》，該刊編輯、樂評人馮禮慈淺論《你的眼神》精選碟，對她推崇備至，指她一開腔就把人迷着，「蔡琴是當下最美麗的中國女聲之一。我認為她的歌喉和歌技是能夠繼周璇、葛蘭、吳鶯音、白光、顧媚等大師級女歌手之後，能登上殿堂的中國女歌手。」馮尤其欣賞她捨棄震音的演繹方式，「開聲和收音都自然得好像『御風而行，深得其道』。」

翌月，雜誌刊登馮訪問蔡的文章，談到歌唱技巧，蔡說：「過去很多人會從一個歌手的震音程度，去判斷這個歌手的歌唱技巧。但我就很少用震音，我覺得如果可以不震音的話，就不要震，否則就很不自然。我寧可在音色運用方面仔細一點，來表達感情的變化。」這點可謂有耳共聽，她出版的雖非音響天碟，卻一直獲發燒友用作試音唱片，〈被遺忘的時光〉出現在電影《無間道》的場面，便是兩位主角用來鑑賞唱機音色。

蔡琴愛演繹老歌，歷年來我卻鍾情其新曲，像 1987 年《時間的河》大碟的〈天天天天〉、〈我和我自己的影子〉，以及 1991 年《太陽出來了》大碟內的〈我聽見我的心在哭〉。單看歌名，文藝得可以，但對都市人冀求突破孤寂的心理掙扎，着墨甚濃，刻畫細膩，那份貼心教人悸動。

齊豫、潘越雲的回聲

由七十年代的時代曲，到八十年代中新一波台灣流行曲再興，中間有個亮眼的名字——齊豫。挾電影《歡顏》在港刷新票房紀錄，插曲〈橄欖樹〉響徹全城。該曲終究以流行作品姿態獲肯定，往後她的唱片在香港未能掀起類同的哄動，猶幸未至於聲沉影寂，像 1983 年隨同名大碟推出的〈你是我所有的回憶〉，偶然從收音機播出，總把我的心攝着。齊以其流行化藝術歌曲的演繹方式，聲韻如行雲流水，同碟的〈浮雲歌〉調子歡快，在管弦樂烘托下，真箇如蕩進浮雲般美妙。

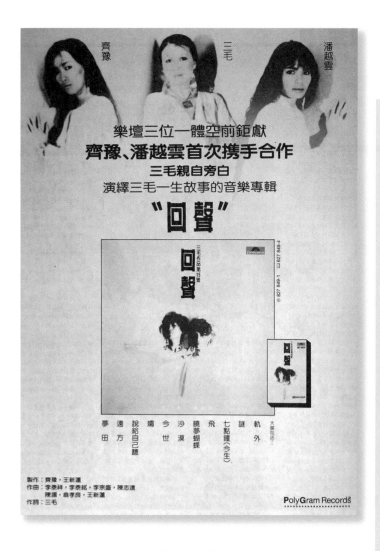

想當年，「回聲」的誕生是藝文圈的盛事，香港發行時的廣告也形容為「空前鉅獻」。三毛的文字，配以兩位極富風格的歌者演繹，構築如從雲端流瀉的樂章，唱盡女性心路。

1986 年 2 月，由三毛創作文本的唱片《回聲》在香港發行，由齊豫及潘越雲兩位標誌女聲演唱，三位女性的合作，在藝文圈掀起相當的迴響，作為尋常樂迷，我也為這作品感動。大碟是三毛對人生的回溯，由童年、成長、流浪到情感，其文字創作結合李泰祥、李泰銘、李宗盛、翁孝良、陳志遠及陳揚的曲，儼如撒向時光隧道的石子，傾聽那莫測的回聲。

唱片文案載三毛寫的「前言」，記下：「於是她寫出了『回聲』——這一首又一首歌。就憑着這些，歌唱繼續着，甚而更加嘹亮而持久。在愛的邊緣，唯有歌聲在告訴她；的確，曾經有些無名的事情發生在一個人的身上。」

一‧樂壇浪潮 ― 111

潘越雲是八十年代另一位台灣標誌女聲。那時聽〈天天天藍〉，被其獨特的哀調吸引，憂怨中灌注深邃的情意，往前追溯，〈野百合也有春天〉則淒楚迷人。《回聲》中與齊豫合作，一飄逸，一低迴，交織起來，截然的空谷天籟，美不勝收。由起首淒清的〈謎〉，到結尾以快樂的心擁抱〈夢田〉，期間高低起落，愁苦、執迷、激越到釋懷，好一段生命之旅。

1986 年 3 月 7 日第 371 期《唱片騎師周報》，作者沈怡評《回聲》，有此觀察：「齊豫和潘越雲在碟中似乎是扮演着三毛兩個不同的內心世界——齊豫是剛強而秀氣的，那份典雅氣息是流浪式的浪漫，可策馬奔馳百里荒漠的豪氣；而潘越雲則是輕柔婉弱的，充滿女性感性的氣質，可為着一個男人、一份感情，甘心陪伴他終老，甚至放棄一切。」

黃鶯鶯這名字

1976 年，黃露儀在香港推出的英語歌大碟《Feeling》摘下金唱片佳績，為此在鄰人家接觸到這張唱片時，我也格外留意。看她的臉容，加上演唱英語歌，年幼的我一度以為她是混血兒，後來才知其根源在台灣。

隨着華人唱英語歌之風淡退，黃也告別香港，及後與關正傑合唱的〈常在我心間，愛你不分早晚〉一度流行，曾短暫回歸。當時她已把發展基地移回台灣，並以黃鶯鶯之名出版唱片。名字沒有優缺，但「黃鶯鶯」與香港對藝人名字的文化慣性有別，她出版廣東大碟如《炎夏的夢》，仍沿用黃露儀之名。

如此轉轉折折，我對她確感好奇。1986 年，其新作〈現在流行甚麼〉再次勾起我的興趣，縱沒餘錢購買，也跑到公共圖書館借來收入該曲的《來自心海的消息》卡式帶細聽。

1985 年 7 月 1 日，黃鶯鶯加盟飛碟唱片，推出《來自心海的消息》大碟。從碟名到歌曲編排俱見心思，結尾一曲〈夜未央：I 星海、II 心海〉，不僅首尾呼應，亦回應大碟總稱。唱片封套的文案指出：

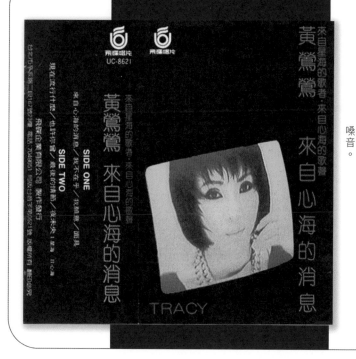

《來自心海的消息》，一個教人遐思的碟名，黃鶯鶯加盟飛碟唱片，銳意摸索新途，節奏強烈的編曲，具疏離感的封套設計，但不變的仍是她漂亮的嗓音。

「屬於現代的感觸，是這張專輯所追求的特色」。主打歌〈來自心海的消息〉及〈現在流行甚麼〉的編曲均體現這特色，她亦以漂亮的嗓音唱出新風格。

八十年代以還，本地聽眾對她的歌曲絕不陌生，多首作品被改編成粵語歌後均大熱，〈葬心〉又取得香港電影金像獎的歌曲獎，〈討你歡心〉更邀來王家衛拍攝 MV。「黃鶯鶯」這名字總歸在本地着陸。

張艾嘉的用心

張艾嘉一直與香港關係密切。她是全方位藝人，在台灣是文藝女星，踏足香港即變身女丑演繹地道「差婆」，甚至在新藝城那男人堆中佔一席位。但骨子裏她懷抱言志的心，為新藝城在台灣開疆拓土，也有所堅持，奇蹟地製作出佳構《海灘的一天》。

她出版的唱片亦言之有物，縱非掌握超群的歌唱技巧，其聲線卻有種少女氣質，從不在音域上強爭高下，清清簡簡地率性而唱。〈童年〉很脗合她，當然，歌曲的成績亦得力於羅大佑的創作，尤其那細緻入微的歌詞。1985 年，與李宗盛合作的《忙與盲》大碟推出，廣獲

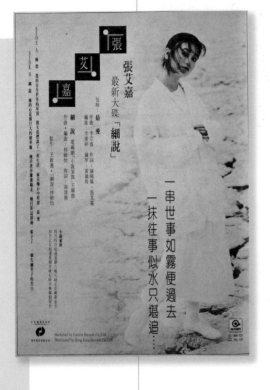

好評，更位列《臺灣流行音樂百張最佳專輯》（1994）一書的第 19 位。

　　大碟同名歌〈忙與盲〉寫都會人的迷失，總覺得忙與盲這對比過於外露，此曲當時也獲得本地電台丁點的播放空間，而碟內其他歌則乏人問津，論鍾愛，我會票選〈愛情有甚麼道理〉及〈艾嘉·愛家〉。前者寫隨順心情，面向情感幻變，那種看透世情的歷練，非一般情歌能及；後者邀來文壇的張大春寫詞，輕輕掃來的結他聲，民歌曲風很配合張艾嘉，唱來的一份孤寂感，卻非強說愁，而是一份世故，教我生起共鳴。

　　1992 年推出的《愛的代價》，結合她的獨白段落，大碟透着濃濃的文藝氣息，我卻完全受落。相對於其電影工作，張艾嘉僅蜻蜓點水式掠過樂壇，卻在我八九十年代的聽歌記憶中留下了不太淺的一筆。

李宗盛的身影

　　〈艾嘉·愛家〉是電影《最想念的季節》插曲，看該片時，對「新星」李宗盛傻氣的演出頗有好感。作為音樂人，李與張剛好相反，是蜻蜓點水式的演演戲。

　　文首提到的《生命中的精靈》，是李宗盛首張

一九八七年四月，張艾嘉推出大碟《細說》，以前一年在台灣出版的《你愛我嗎》大碟為基礎，加入為香港電台《小說家族》劇集演唱的主題曲，成為香港特別版唱片。在該劇張演出改編自鍾曉陽小說的《翠袖》，大碟內一曲《最愛》，也邀鍾參與填詞。

沒有人會孤獨，我們都是社會的一部份；
沒有人有權利絕望，我們要使明天更好；
60位歌手獻出一首動聽的歌，
一個不滅的夢想……

羅大佑作曲・張大春・詹宏志・李壽全・羅大佑・張艾嘉等作詞・李壽全監製・陳志遠編曲

參與歌手包括：林慧萍・王芷蕾・費玉清・蔡琴・余天・蘇芮・潘越雲・甄妮

齊豫・鄭怡・江蕙・楊林・齊秦・黃露儀・陳淑樺・娃娃・王夢麟・李建復

童安格・成鳳・江音潔・李碧華・許慧慧・麥瑋婷・藍心湄・王日昇・李珮菁

百合二重唱・徐瑋・楊烈・洪榮宏・廖小維・唐曉詩・李宗盛・吳大衛

羅吉鎮・徐乃麟・邰肇玫・文章・小松・小柏・頼佩霞・陳黎鐘

陶大偉・張海溪・鍾有道・包偉銘・施孝榮・何春蘭・張清芳・林禹勝

岳雷・芊苓・水草三重唱・巫啓賢・姚乙（排名不分先後）

唱片/盒帶版稅收益撥捐香港兒童合唱團發展基金

星島報業有限公司・富豪酒店 HOTEL ROYAL MERIDIEN HONG KONG・地區星報 Community Star　贊助　香港唱片有限公司榮譽發行

源於美國的《We Are the World》，亞洲地區也仿效組織歌者大合唱，台灣有《明天會更好》，集合了六十位歌手，一九八五年十一月在香港推出，收益撥歸慈善機構。

個人唱片，1986 年 1 月推出。他在〈寂寞難耐〉低吟：「一天又過一天，三十歲就快來，往後的日子，怎麼對自己交代。」2013 年，他把巡唱命名「既然青春留不住，還是做個大叔好」，幽年紀一默。回看三十餘年的音樂歷程，有時我差點忘了他是歌者，畢竟創作及製作人的身影實在巨大，為一個個歌者架起一襲襲眩目華衣，閃亮全場。

點算他擔任製作人的唱片，最早是鄭怡的《小雨來得正是時候》大碟。當時此曲在本地電台獲得不俗的播放率，由是刻印我心，迄今仍在腦海內迴盪，至於碟中她與李宗盛合唱的〈結束〉，經典度無疑更上一層樓。

台港兩地音樂的往還是個大題目，這兒連浮光掠影也談不上，也就不嫌強來湊合，以一首〈結束〉作為本文的結束。

鄭怡的〈小雨來得正是時候〉當年獲電台熱播，我聽得耳熟，那時也沒查探唱片背後底蘊。在香港刊出的廣告並沒有提到唱片由李宗盛製作，僅以細小字體記下他與鄭合唱〈結束〉。

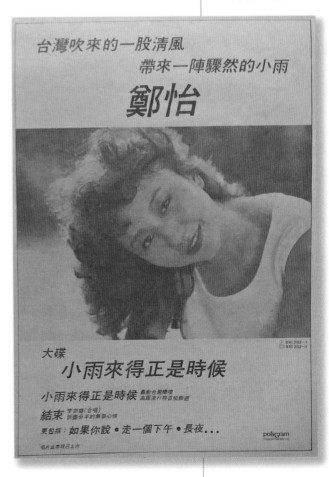

台灣吹來的一股清風
帶來一陣驟然的小雨

鄭怡

大碟
小雨來得正是時候

小雨來得正是時候　轟動台灣樂壇
高踞流行榜首位數週

結束　李宗盛（合唱）
訴盡分手的無奈心情

更包括：如果你說・走一個下午・長夜...

唱片盒帶現已上市

polygram

一九八六年，李宗盛自家的首張大碟《生命中的精靈》在港推出，廣告以幾近傾銷的直接手法介紹這位音樂人，指出他的特徵是：實力派。一曲〈寂寞難耐〉意外地獲得熱播。

中國
好聲音

1983 年秋，我在澳門永樂戲院看李翰祥執導的《火燒圓明園》。咸豐帝在御花園首次邂逅由劉曉慶飾演的妃子，她一臉天真地高唱〈艷陽天〉，皇帝瞬間被攝着，但幕下的我卻不。李谷一幕後代唱此闋藝術歌曲，聲樂造詣湛深，但這畢竟是電影，我不禁想：內地究竟有沒有流行曲？

那是上世紀八十年代初，對內地的情況我輩都很無知。看親屬回鄉前忙碌地預備異乎尋常的龐大接濟物資，以及折返後的縷述，我總以為那兒的人沒甚麼閒情細賞流行曲。那張緊封的幕，彷彿只有鄧麗君的柔性歌聲才能滲透，風靡全國。這個人口眾多、沉睡十載的國家終於醒來，一個新的市場領域被打開，隨後〈龍的傳人〉打動無盡華人的心，以中華民族為題的流行曲毋懼擲界，由是接續湧現，殖民地也孕育出「民族歌手」張明敏。

民族歌手張明敏

第一次聽張明敏的歌，是〈爸爸的草鞋〉，很鄉謠，很泥土味，

張明敏第二張個人大碟《夜幕下·兩把秤》全碟十一首歌曲全屬粵語歌，由音樂處理到演繹均過於正經八百，以年輕的歌手來說，頗覺老氣。

一九八四年，張明敏亮相中央電視台春節聯歡晚會節目，同年六月更出版該次演出的特輯，共收入十六首歌，但只發行盒帶。

與那一期流行的城市民歌儼如銀幣的兩面，雖異且同，俱走清新路線。1979 至 80 年，張剛出道，在兩張永恆唱片公司的年度雜錦碟亮相，推出〈鄉間的小路〉、〈故鄉的風〉、〈年輕人的心聲〉等歌，都是台灣校園民歌時期的作品。1981 年 3 月 10 日第 455 期《年青人周報》的短訪內，記者形容這位新人「是個平凡而又不平凡的歌手，一個充滿校園氣派的民歌手」。

其時粵語歌全面覆蓋市場，甫開始他在唱片公司安排下扒逆水，唱國語歌。1981 年推出首張大碟《望星星》，亦以國語歌主打，熱出一曲〈爸爸的草鞋〉。他於翌年推出粵語大碟《夜幕下·兩把秤》，奈何迴響欠奉，最終還是唱回國語歌。1983 年，〈我是中國人〉全面報捷，把他的鄉土情擴展至家國情，更理所當然以國語唱出，締造當年粵語歌潮下的一個異數。

縱是「民族歌手」，我從未想過他是內地人。1986年2月7日《明報》一篇訪問引述他說：「當我出道時，還有人以為我是從國內出來的，事實上我是地地道道的香港人。」基於市場受落，他便貫徹始終地唱民族歌，以「中國」、「中華」為名的歌曲長唱長有。期間呂方複製其形象在新秀奪魁，及後演唱的國語歌〈普通人〉也一度流行，但旋即亦回到粵語歌大隊，畢竟小島之內，只容得下一位「民族歌手」。

張明敏的中國心如何，三十多年來的歷程已一目了然。當年，無論其中山裝或謳歌中國的唱詞，我都理解為包裝。相對其他歌手，他於1984年已進軍內地市場，同年6月推出《張明敏北京春節聯歡會特輯》現場演唱作品，僅出版卡式盒帶，顯見着眼中國市場。上述1986年的報道已指他「在國內的受歡迎程度，卻令不少人『眼紅』」。

中港音樂市場起互動

隨着內地逐步開放，這個幾近未被開發、潛力無窮的市場教娛樂界商人躍躍欲試。影人因擔心損失台灣市場，不免如履薄冰，音樂界倒有摸索空間，張明敏便因其形象、歌路脗合而成功搶灘。拓展內地市場固然困難重重，限制多多，卻終究是

香港歌星——陳棟

HONG POP KONG SONG

勁歌

中港聯合製作 ■ 中國唱片公司廣州分公司出版發行

● 刊於一九八六年一月《中外影畫》的廣告。陳棟為內地歌手，當時已移居香港，以「香港歌星」身份出版的《勁之歌》盒帶，於中國唱片公司廣州分公司灌錄，稱為「中港聯合製作」。有報道指陳於一九八三年獲全港精英歌唱大賽冠軍，也是首批簽約香港公司在港發展的內地歌手。

個吸引的市場。1985 年，張德蘭出版的《心》大碟也發行到內地，翌年，她與薰妮更先後推出《春之美》及《勁舞的女孩》卡式盒帶。

1985 年 3 月 29 日第 322 期《唱片騎師周報》一則碟評指出：「葉振棠已他投另一家唱片公司，而他日所走的路線亦會以國內市場為着眼點。」葉所投的正是永恆唱片，文章續指，曾與葉同屬 EMI 的葉麗儀，若未能維持本地市場，大概亦要北望。葉麗儀早於 1980 年 5 月已赴廣州辦演唱會，及至 1985 年，羅文、呂方等亦紛紛北上獻藝。同年，北京一家圖書公司舉行唱片展銷會，委實商機無限，寶麗金、EMI、華納、新力、娛樂、永恆等公司悉數參與展銷產品。

把本土流行產品內銷之餘，亦有人構想引進內地歌手。1988年，由亞洲電視及富才合辦的「未來偶像爭霸戰」歌唱比賽進入第三屆。亞視向以小台自處，別出蹊徑可謂製作綜藝節目的撒手鐧，富才亦點子十足，這年便向內地及澳門召募參賽者，終在兩地各找來三位

選手。內地人演唱香港粵語流行曲，總歸有噱頭，主辦單位既苦心經營，這台戲亦有始有終，來自廣州的李達成於準決賽已連奪最富娛樂性獎及最具創意獎，最後更捧走未來偶像大獎。

獎項雖到手，要力捧卻是一項艱巨工程。李達成先要辦妥自由出入境簽證及工作許可等手續，才能在香港發展，同時亦要經內地對口單位安排。當時富才委託廣東對外藝術交流中心安排李的工作，他要平均分配留在穗、港的時間，但須以香港的工作為先。

富才積極推動這項「希望」工程，李達成簽入華納唱片，同年 12 月推出首張大碟《再一次》。封套照片把他化身鄰家男孩，包裝上成功本土化，廣告亦無聚焦其內地人身份，僅輕描淡寫：「青春的聲音衝破地域界限。」但李在香港僅出版了這張唱片，便折回廣州發展，地域界限並未衝破。

風采依然的王虹

界限確不易破，對內地，當時（以至今日）有着種種因不了解而衍生的誤解，像文首提到疑惑內地有沒有帶時代色彩的音樂。八十年代中以來，個別唱片公司零散的引進內地歌曲，1988 年，永聲唱片發行的《開天闢地》唱片，帶來崔健等人的作品，開啟了我們的耳朵，該碟也收入王虹演唱的〈血染的風采〉。

〈血〉描述中越戰爭軍人的心跡，1987 年，王虹聯同軍人在中央電視台春節聯歡晚會獻唱此曲。起初該曲在香港沒有帶來任何迴響，及至八九民運，它化為一個象徵，轉瞬在港熱傳，更登上電台流行榜，並於 1990 年獲香港電台頒發「最優秀國語歌曲獎」。

當時王虹已簽約日本的事務所，試圖在當地發展，又於同年 1 月 21 日簽約香港的世紀唱片（國際）有限公司，計劃在港推出國、粵語歌曲唱片。王的背景已相當引人入勝，達明一派更獲邀為她監製新唱片，作品的確教人期待。

當唱片仍在製作階段，1990 年 7 月號《TOP》雜誌已率先邀請王虹及達明作封面專訪。因王尚未能駕馭粵語，唱片將是國語碟，歌

唱風格上，黃耀明說：「她屬於音域廣而轉變大，很 dramatic 和藝術歌曲化，有時我們作的歌，不適合用這種歌唱方式表達。」王虹亦表示以往的演繹較激情，於是摸索出偏向矇矓、虛渺的唱法。

同年 9 月上旬，《風采依然》大碟上市，派台歌之一是舊曲新詞的〈一個人在途上〉。與原版風格迥異，竟點染中樂，有別於原版那霧色蒼茫的意境，她唱來帶點崛強，毅然訣別往昔。王虹的歌聲畢竟富含力量，縱然她已努力唱出流行味，細意嘗試更嫵媚。

王虹來自的那片地方，是上接民國浮華、下接迷茫當代的一處停滯時空，充滿陌生感，她也被塑造成迷離的神秘女人。全碟以電子作

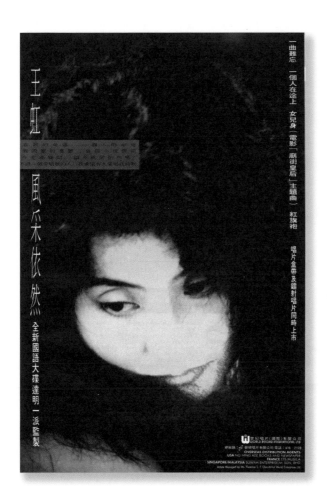

憑〈血染的風采〉廣為人識的王虹，一九九〇年九月在香港推出大碟《風采依然》，歌唱力圖從藝術歌跨進流行曲，音樂則以電子交織懷舊情調。〈一曲難忘〉可謂唱出心跡。

基調，溢滿女性的嬌柔，更透着絲絲舊社會的頹美老調，一曲〈得喂無所謂〉，那不無玩味的電子琴音調，讓人恍如墮進閃着庸俗霓虹燈的氤氳老酒吧。

樂評人馮禮慈在一則碟評指出，大碟帶着中國傳統飄零歌女的哀怨味，並以九十年代的電子節拍包裝。「但仍嫌風情味道欠缺，未能唱盡千種風情，實屬美中不足。」

九十年代末偶讀《壹週刊》訪問王虹，那時她已從商，營銷中國酒。國情變，世情也在變，中國好聲音早成主旋律，地區粵調不免凋零。

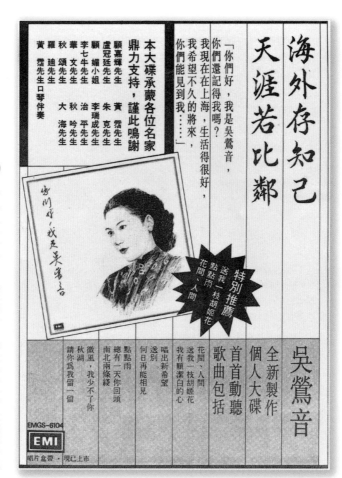

一九八三年二月，《您們好，我是吳鶯音》大碟傳奇地推出，且全數演唱新曲，既有人稱頌，但黃奇智在《號外》撰寫的評論則感慨：「那嗓音變了，聽了好半天竟認不出是吳鶯音……心底怎隱隱的感到一陣酸痛。退休二十多年的女歌星也許是不該再復出演唱的吧。」

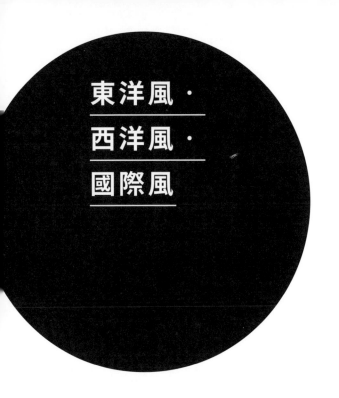

東洋風·
西洋風·
國際風

上世紀七十年代本港的流行樂壇，中、英文歌領域都以翻唱為主，創造性不強，1974 年舉行的香港流行歌曲創作邀請賽，顧名思義，是以推動創作為目的。

　　從無到有，創作獲得嘉許是理所當然的。若以同一角度下判斷，非創作、改編外來歌曲的作品難免遭人詬病。八十年代中，夏韶聲每週於商業二台主持半小時節目，曾談及改編歌：「Cover version 並非一定不濟，視乎怎樣處理。」（大意）個性強烈的硬朗樂手說出這番話，給我留下很深的印象。

日曲中詞熱選爭奪

　　七十年代末，廣東歌漸興，唱片市場持續擴張，歌曲需求甚殷，把外來歌曲填上新詞愈見盛行。日資的 CBS 新力進駐香港後，簽入首位本地歌手徐小鳳，銳意讓她多唱個人作品，突破翻唱舊曲的套路。基於公司的背景，改編同系公司麾下日本歌手的歌曲亦順理成章，像 1979 年推出的《夜風中》，全碟 12 首歌，七首改編自日曲，包括五輪真弓的三首。

羅文《親情》大碟有一個特別的嘗試，把貝多芬的樂曲改編成〈心裏有個謎〉。翌年，林子祥一曲〈天使〉則改編自柴可夫斯基的「天鵝湖」樂章，兩首歌把西方古典音樂轉換為粵語流行曲，不着痕跡，效果不俗。

　　1979 年 8 月 16 日第 75 期《好時代雜誌》評論該碟時，劈頭便說：「在隨唱片附送的特刊中，徐小鳳的扮相和唱片中的大部分歌曲一樣，深深散發着東洋味（碟中大部分歌曲的原曲出自日人手筆）。」緊接一段的首句謂：「幸好碟中也有很中國化的歌曲。」雖不落優缺評語，但「幸好」一詞卻透着否定意味，整篇淺評亦主力談非改編日曲的作品。

　　《夜風中》由包裝、選曲到演繹，為徐添上時代氣息和流行味道。但不能否定，在曲的創作上交了白卷。隨着日本歌手在港愈見受歡迎，日曲中詞的個案亦與時並進，長唱長有，遇上熱門曲目，更引致歌手爭相改編，鬧出雙胞以至三胞的「盛況」。

　　1982 年，歐陽菲菲以舊作《Love Is Over》再度走紅日本，成一時佳話。三位香港女歌手先後推出該曲的粵語版——梅艷芳的《逝去的愛》、葉麗儀的《情盡於斯》及甄妮的《再度孤獨》。結果，甄灌注其喪夫之痛，為歌曲添上話題性，相對較受關注。

西曲中詞毋懼聽膩

　　日曲中詞之風正熾，西曲中詞亦不遑多讓。1986 年 6 月，張德蘭籌備新大碟，以為率先改編了五輪真弓的新作〈空〉為〈奈何失

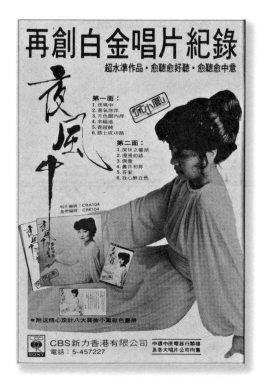

徐小鳳的《夜風中》大碟被形容為滿溢「東洋味」，全碟大部分歌均改編自日曲，包括三首五輪真弓的作品，但聽眾受落，當年銷情極佳，今天〈喜氣洋洋〉仍不時被「有請」播唱。

落〉，豈料關正傑先行一步已改編為〈別離星夜〉，嘆句奈何之餘，更料不到碟內改編自 Sandra《In the Heat of the Night》的〈夜之熱力〉，因鬧雙胞而一度被禁制。

　　1986 年 8 月 25 日第 13 期《Music Bus》報道，因〈夜之熱力〉未獲原曲版權擁有者 HK Records 准許改編，該公司不僅要求賠償，更因已允許華星改編成粵語版，故進一步要求禁播〈夜之熱力〉，並須收回相關大碟，把該曲刪去後才能發售。此舉意味須重印大碟，損失嚴重。其後張德蘭透露，該碟首批已全數售出，無法回收，第二批須暫緩發行，隨着改編同一曲、梅艷芳主唱的〈將冰山劈開〉上市後，該碟才獲解禁。

　　作為尋常樂迷，平日從電台接收流行曲信息，中西歌曲兼取，我不時困惑：既屬大熱的西曲，再改編為粵語歌，真的有市場？不怕聽膩嗎？熱如〈Careless Whisper〉便先後變身〈夢幻的擁抱〉、〈無心快語〉及〈忍痛說謊〉，又如〈Heartache〉化身〈灰色〉。至於改編西曲向來「敢愛敢做」的林子祥，新舊熱選兼容並包，把〈So Much in Love〉變作〈二人世界〉，又把〈Conga〉變成〈Ah Lam 日記〉。例子不勝枚舉，成功的個案亦相當多，說明是行的。

　　中詞外曲在創意上雖受非議，但行之多年，除挾熱門原曲所衍生

的市場效應，其他方面也具有意義。像歌手有機會嘗試不同的演繹方式，沾染國際潮流氣息，對編曲也帶來新的衝擊、啟示。不少改編歌在保留原曲神韻外，也摻入新意（否則毋須改編），總歸豐富了本地樂壇的內容。

亮相東京音樂節

「進口」之外，「外銷」又如何？歌影從業員歷年都希望拓展外地市場，隨着粵語歌成為本地音樂基調，外銷方言歌曲，實有難度。東南亞各地基於歷史淵源，較接近本地市場，若要進軍不太遙遠的台灣，歌手也要變調。然而，當時粵語歌相當強勢，大家具頑強信念及充沛信心，一度嘗試以粵語歌曲東征——東面的國際市場日本。

1974 年 11 月 17 日，顧嘉煇作曲、黃霑填詞及仙杜拉演唱的英文歌〈Shau Ha-ha〉（笑哈哈）出賽在東京舉行的第五屆世界歌謠祭。雖然自第一屆起香港已有代表出賽，但直至這屆才首次殺進總決賽，縱然敗於來自挪威的歌曲〈You Made Me Feel I Could Fly〉，也算在國際賽寫下佳績。

1979 年 6 月，許冠傑以一曲〈You Make me Shine〉出戰東京音樂節，隨後兩屆分別由陳潔靈、林子祥出賽，均唱英文歌，但這種國際語言並未帶來太多優勢。1982 年 3 月，葉振棠首次以粵語中文歌參賽，一曲〈再等待〉取下「亞洲特別獎」。往後華星麾下歌手便成了這項比賽的必然代表，1983 至 85 年，先後由梅艷芳以日語演唱〈強吻之前〉、小虎隊以粵語演唱〈忍着淚說 Goodbye〉及呂方以國語演唱〈普通人〉，各摘下東京電視台特別獎等多個獎項。

東京音樂節總歸是國際賽場，亦邀得頗具分量的歌手參與，可惜沒有協助各本地參賽歌手邁進國際市場。不過，在本地倒製造出話題，獲獎也屬為港增光，但音樂節設立獎項過多，到一個地步反成笑話。《歡樂今宵》曾舉辦搞笑版「西京音樂節」，不但頒出十多個獎，還有壓軸的「人人都有」獎，包保無人空手而回。

大碟——回顧

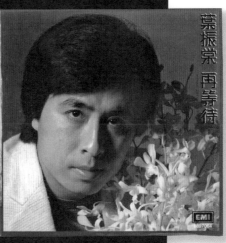

葉振棠 再等待

EMI

葉振棠的《再等待》大碟，同碟雖收入兩齣電視劇的歌曲，但唱片仍以其東京音樂節參賽作品《再等待》作點題歌，歌詞頁也印上亞洲特別獎獎盃。

第十一屆東京音樂節

葉振棠榮獲亞洲特別獎

第十一屆「東京音樂節」已於三月廿八日（星期日）晚在東京武道館舉行，代表香港出賽的歌星葉振棠，以一曲「再等待」奪得「亞洲特別獎」，為香港增光不少。

當晚共有十四位歌星參加角逐，十位是外國歌星，四位是日本歌星，經過兩個多小時激烈比賽，結果由美國男歌手約翰奧班尼恩奪得「東京音樂節大獎」，他的參賽歌曲是「我不願失去你的愛」，並由大會嘉賓安妲威廉斯頒獎給大獎得主。

其他獲獎的歌星有：

文珠蘭（韓國）得「最佳歌星獎」，參賽歌曲是「星光遠」。

岩崎良美（日本）得「外國評判團獎」，參賽歌曲是「我的愛人」。

高橋眞梨子（日本）得「東京音樂節金獎」，參賽歌曲是「東京音樂節金獎」。

葉振棠（香港）得「亞洲特別獎」，參賽歌曲是「再等待」。

安琪高德（英國）得「東京音樂節銀獎」，參賽歌曲是「讓它過去」。

泰葉（日本）得「東京音樂節銀獎」，參賽歌曲是「BLUE NIGHT BLUE」。

馬莎麗尼（意大利）得「東京音樂節銀獎」，參賽歌曲是「東京音樂節銀獎」，參賽歌曲是「愛是愛」。

·李絲莉·

葉振棠於一九八二年三月二十八日出戰東京音樂節，是首位以中文歌參賽的香港代表，獲亞洲特別獎。

嘗試與國際接軌

　　八十年代尚有零散的與國際接軌的行動，包括與外國樂人合作。1984 年，陳百強與美國歌手 Crystal Gayle 錄製了合唱單曲〈*Tell Me What Can I Do*〉。當時頗困惑何以邀請一位鄉謠歌手合唱？但想想，要夥拍擁有高知名度的歌手，談何容易。該曲與美國的細碟市場終究遙不可及，只在英語流行曲的汪洋中湮沒。

　　1982 年 11 月 6 日《明報》報道，劇集《痴情劫》的主題曲由法國指揮家 Paul Mauriat 作曲，並引述主唱者雷安娜說：「未想到會有這個榮幸，去演唱名家所寫的歌曲⋯⋯感到從未有過的興奮。」Paul Mauriat 於該年 12 月 11 及 12 日，帶同樂隊於利舞臺表演，演奏會正是由華星主辦。當時我年紀小，感覺邀得如此大師操刀，委實了不起。現在回看這些關連，創作歌曲看來是順水推舟之舉。而且，該音樂人以指揮馳名，而非長於創作流行曲。該主題曲推出後，沒有掀起哄動、熱話，平平淡淡便流去了。

　　到底，華語歌手在國際樂壇，尤其西方，絕對是稀客。無疑有 CoCo Lee（李玟）曾踏足奧斯卡頒獎禮的舞台，但觀乎其演出，真箇莫名其妙，只嘆不懂欣賞。

電視劇同名主題曲〈痴情劫〉邀來法國知名指揮家作曲，主唱者雷安娜當時坦言一世難忘；唱片廣告亦形容她「與國際名家合力炮製大碟」。

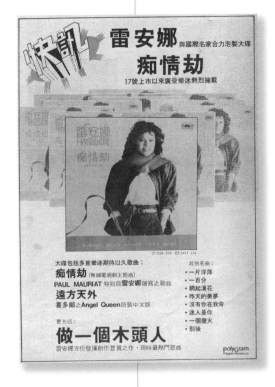

香港之歌

八十年代初的某天，收聽電台節目，主持楊振耀憶述在某個聚會上，與會者獻唱一曲香港之歌，竟選上〈梅花〉；此間楊欣喜告知聽眾：「現在終有屬於香港的歌。」盧冠廷的〈香港香港〉徐徐播送。

　　粵語流行曲的取材五花八門，不乏寫小市民生活百態之作，但開宗明義頌唱我城，卻鮮有聽到。那些年的「Kowloon, Kowloon Hong Kong」，僅是洋人眼中萬花筒風味。跨進八十年代，香港前途成為議題，所謂思索港人身份，齊來顧後瞻前，期盼明天更好，「香港之歌」響起。

許冠傑：Voice of Hong Kong

　　說香港之歌，黃霑創作、羅文主唱的〈獅子山下〉必然入耳，我卻想起許冠傑。2016 年秋他舉行演唱會，繼續掏出一顆香港心與眾互勉，舞台上高懸的霓虹光管招牌及架搭的竹棚，呈現鬧市擠密、喧鬧的景像，側映港人互愛、充滿動力的特色。

　　許以其粵化搖滾樂，唱盡草根階層的民情，滲染香港聲色，別具

一九八九年四月第七十二期《100分》以許冠傑的「十萬人大合唱演唱會」作封面。許冠傑演繹香港情，該次演唱會他穿上具內地色彩的軍綠衣裝，表示將與大家一起在香港度過回歸。

一格。〈加價熱潮〉記下七十年代末物價飛漲的一景、〈尖沙嘴Susie〉則是玩世潮女的一闋開心勸世曲。1983年，許以全新形象推出《新的開始》大碟，草根味淡退，但香港情依舊。時為八十年代初，香港前途談判如箭在弦，配合唱片的感性風格，許亦後退一步，以更遼闊的視野寫香港。

前途問題催生集體焦慮，許冠傑包辦曲詞的〈洋紫荊〉，寄語勉勵。他以市花為題，頌揚都市之美，禮讚這顆由港人擦亮的明珠，他期望大家能「互相幫忙，困境風波一起去擋，讓洋紫荊永遠盛放，永遠是原狀」。一句「永遠是原狀」，申明港人困惱的源頭，最末吐露祈願：「願明天香港，也是天堂；定能看得見，一點曙光。」歌曲旋律優美，娓娓細訴希冀，沒有吶喊、呼號，只有期許。

歌曲提到這小島歷遍「風浪、風波」，經過1989年夏，城內掀起另一波震動，移民潮加劇。許冠傑再次發揮其關顧本色，不嫌畫出腸的推出《香港情懷'90》大碟，主打歌〈同舟共濟〉由許曲詞並包，用了類近的比喻，形容香港這艘小舟在風浪中顛簸，但只要大家同心協力，定能闖過難關。歌詞寫得很白，勾勒人心惶惶的情景，再而激

勵士氣：「香港是我心，一顆不變心，實在極不願，移民外國做二等公民；必須抱着信心，把基礎打穩，盡力地做我本份，定能突破戰勝黑暗。」

1982 年唱香港香港

1982 年，香港前途談判展開。這年 9 月 28 日，陳美齡推出粵語大碟《漓江曲》，內載翁家齊作曲、鄭國江填詞的〈香港香港〉。此曲沒有太多話要講，沒有隱喻，反更貼近陳的背景：曾旅居外地，回港遊走於里巷，感受一份熟悉的暖意。歌詞沒有烙下宏大的願望，但當年聆聽，對「看看那海鷗飛過自由港」一句感覺尤深，那不僅是一個經濟名詞，而是這個城市足以自豪的價值。

四個月後，盧冠廷於 1983 年 1 月下旬推出的《天鳥》大碟，也收入一曲〈香港香港〉。盧的曲配黃霑的詞，屬香港電台同名劇集的主題曲。歌曲起首經由盧的豪邁演繹，格外振奮人心：「有數百萬夢和憧憬，有你我的衷心期望，這個美麗動人地方，是我家的香港香港。」歌詞嵌入香港區名，縱非細描，卻也少見，但相對鄭國江主力寫眼中美景，黃霑再探人心，深信眾志成城的力量。結尾留下期盼：「願用汗建設，願用力奮鬥，明日快樂共你手創。」

許冠傑《香港情懷'90》，主題開宗明義，勉勵港人同舟共濟。封套造像拼湊香港漁村的古老想像，奈何女模特兒的妝扮、衣飾、道具皆時空錯亂，衍生風月電影的聯想。

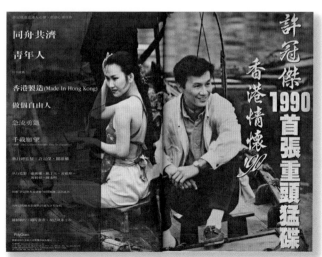

陳潔靈於同年 7 月推出的
《無言地等》大碟，內載電影《家
在香港》的主題曲〈我熱愛香
港〉。黃霑曲詞並兼，寫得較〈香
港香港〉精緻玲瓏，手法其實相
近，像移情入景：「維園裏鑄了
少年渴望，隧道中刻出衝力堅
剛」；內容亦接近，期望這美好
城市不變：「維園貫徹志向和美
夢，隧道溝通東方共西方，千秋
百世，這自由港不會一天變樣。」
這裏有層次地前後呼應，至於把
維園作為言志的象徵，預示力之
強教人驚訝。

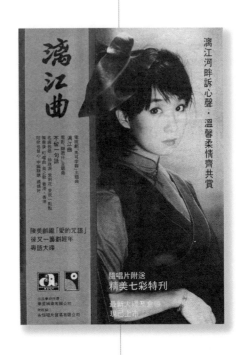

漓江河畔訴心聲・溫馨柔情齊共賞

翌年，小虎隊在其首次推出的半張唱片內，也
來一曲〈香港的愛〉，黎小田曲，繼續是黃霑寫的
詞。與〈我熱愛香港〉相若，藉擬人法把香港比作
「你」，吐露對「你」關愛的心跡。內容寫來相對
簡潔，脗合三人組的青春氣息，以一片率真擁抱家
園：「熱愛香港，你是我的家；不可能改，也是不
能替代。」

東方之珠，我的愛人

一系列香港之歌，都是唱好香港，收入甄妮
1981 年大碟（泛稱「心聲」大碟）的〈東方之珠〉，
顧嘉輝的曲配鄭國江的詞，雖非唱衰香港，卻寫下
陰暗面。2016 年「藝園漫步——鄭國江」展覽內，
鄭記下：「〈東方之珠〉是無綫電視電視劇《前路》
的主題曲。那段時期難得有此機會算是傾力之作。」

陳美齡一九八二年九月推出的大碟《珍珠淚》，廣告力銷〈漓
江曲〉。唱片驟看透着鄉土情，而一曲〈香港香港〉則分享對
老家的惦念。也許筆者「諗多咗」，點題曲〈珍珠淚〉低訴小
仙女於「碧波中流下苦淚，點點變成珍珠」，那淚珠化成的明
珠，彷彿就是這顆東方之珠。

劇集寫內地人（合法與非法入境）難融入香港社會，經歷種種不幸遭遇。歌詞寫來緊貼劇情，「極目望困惑而徬徨，可喜的是眼前繁盛現狀」，奈何「此小島外表多風光，可哀的是有人仍住陋巷」。源於要脗合劇情，此曲的內容頗有別於其他香港之歌。

同樣出自鄭的手筆，收入關正傑 1986 年《啟示》大碟內的〈東方之珠〉，內容回歸讚美香港的不凡歷程，祈願它有更璀璨的未來。因有歷史作縱軸，勾勒的畫面更寬廣遼闊。此曲作為大碟第一面首作，由羅大佑作曲，亦是此曲第一個推出的版本。

1991 年，羅大佑成立音樂工廠並推出大碟《皇后大道東》，他為〈東方之珠〉填上國語歌詞並主唱，成為大碟壓軸一曲。身為外來人，歌曲的處理明顯和其他香港之歌有別。手法上，他運用意像、隱喻，內容較抽象並可作不同的解讀；視點上，他作鳥瞰式的凝視，有種他者的疏離，非要熱情擁抱，而是冷靜遙看；氣氛上，歌曲以小河南流匯注一隅起首，提升至國族層次，氣勢恢宏，當千年文明與小島對比，尤顯蒼涼；音樂上，他與花比傲（Fabio Carli）的編曲滙入軍鼓作映襯，透着點滴悲壯。

這顆如淚般被遺留之珠，眼前滄海茫茫，何去何從？唱片附羅大佑的文案，他指自己如同掮客，與其他「香港客」，「做着一宗歷史與未來之間的最大買賣」。歌詞寫下「東方之珠，整夜未眠，守着滄海桑田變幻的諾言」。因他相信這轉瞬的過渡，不是鬥爭，而是夢想：「我知道，在歷史與未來之間，我們正在夢幻裏，在她的懷抱裏，邁向一個只有她知道的未來。」他亦相信香港的堅毅，正如歌曲介紹所寫：「珍珠總有褪色一天，但東方之珠……早已下定決心，不容許自己的容顏蒼老過我們身上的膚色。」

本地人創作的香港之歌，不拐進此迂迴幽徑，它們的特點是肯定這城市是家。當上層研討國的事項，這兒的人卻立在下層的家發聲，記下人與土地的情感，無意抗衡，只堅信那奮發向上的精神，期盼已成形的美好生活能延續。如此坦然剖白那不算苛求的心跡，正是香港之歌的可貴處。

羅大佑與台灣滾石合作的音樂工廠登陸香港，首作《皇后大道東》，同名歌曲以回歸前夕的香港處境為題，同碟另載羅把原作譜上新詞、以國語演唱的《東方之珠》。

大碟 —— 回顧

●

達明一派於一九九〇年推出的《神經》大碟，借歌曲諷喻時局。首支派台作〈皇后大盜〉，既隱喻，亦明示，且由聽者自行詮釋。

羅文和他的
概念大碟

據維基百科英文條目解釋，概念大碟（Concept Album）沒有嚴格定義，一般指唱片公司出版、具有特定主題或完整意念的大碟，而非把多首無關連的單曲組成唱片。這界定讓樂迷多一個角度去了解唱片，當把這詞彙放進粵語流行曲樂壇，不期然想起羅文的《卉》。

賀年大碟　以花入題

　　《卉》於 1981 年 2 月上旬推出。碟如其名，13 首本地創作歌曲全以中國的花卉為題。該碟於農曆新年期間推出，可視作賀年唱片。從寬鬆的角度看，賀年唱片主題分明，也可劃入概念大碟。相較鑼鼓喧囂的賀歲大碟，《卉》來得有格調、優美，製作上具有一定野心；尤其在粵語歌壇初創期，更是難得。

　　為映襯賀年氣氛，《卉》以國樂為基調，卻非走小調路線，而是以中樂為經，西方樂團為緯，呈現宏亮而溫暖的喜氣。大碟第二面的〈紅棉〉，迄今仍為人津津樂道，藉頌讚高傲挺拔的木棉，謳歌奮發向上的精神，為碟內唯一流行的作品，且壓倒性地雄據樂迷的耳朵，並入選香港電台十大中文金曲。

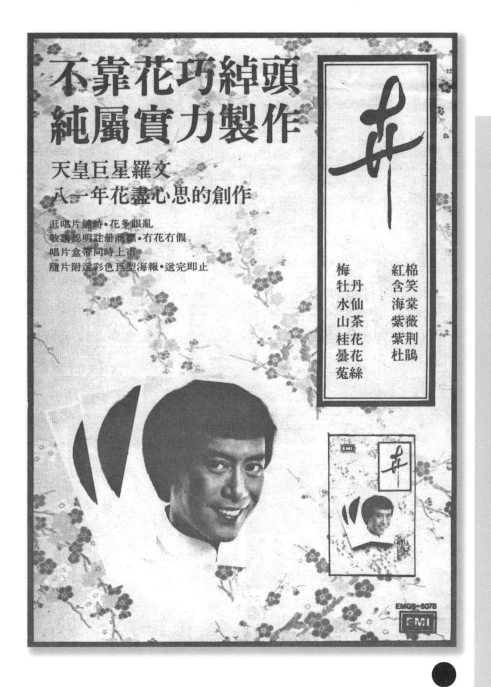

不靠花巧綽頭
純屬實力製作

天皇巨星羅文
八一年花盡心思的創作

逛唱片舖時‧花多眼亂
敬請認明註冊商標‧冇花冇假
唱片盒帶同時上市
隨片附送彩色巨型海報‧送完即止

卉

梅　紅棉
牡丹　含笑
水仙　海棠
山茶　紫薇
桂花　紫荊
曇花　杜鵑
菟絲

EMGS~6078

EMI

一九八一年農曆
新年期間推出的
《卉》，全數歌曲以
花為題，乃粵語歌
概念大碟的先驅作
品。但廣告並無提
及此點，僅籠統的
指為「實力製作」，
也許擔心概念一詞
嚇退聽眾。

大碟第一面的〈梅〉可說異曲同工，正氣凜然。輕快作品如〈山茶〉、〈含笑〉，也一度進佔大氣電波，給人留下印象。王福齡創作的〈水仙〉，七十年代已風靡一時，羅文在現場表演也經常選唱，這次則填上粵語歌詞重唱。惟上述歌曲從未流行，但大碟仍取得白金佳績，可見天皇巨星的魅力。

　　憑電視劇集歌走紅，羅文不甘於守，而要進，從華資公司轉投外資的 EMI，謀求推進唱片水準，努力求變求新。此階段實乃其事業高峰，在該公司接連推出三張大碟均賣個滿堂紅，讓他有能力製作內容更豐富、原創色彩更濃的唱片，緊接便捎來這張《卉》。

　　《卉》採用雙封套包裝，設計是失色的，亮眼的倒是張徹導演的墨寶。有娛樂新聞引述邵氏女星井莉說，她獲悉羅文以花為題製作唱片，便提出兩項建議：取名「卉」及由張徹為歌曲提字。一語成真，卻未獲羅文道謝，教她氣結，才向記者作不平鳴。

爵躍樂韻　慵懶夏日

　　《卉》出版後不足半年，同年 7 月中，羅文再推出另一張概念大碟《仲夏夜》，以夏夜情懷為題。時為 1981 年，出現這張格調高雅的唱片，誠意可嘉，不僅有主題，音樂風格亦統一。起首曲〈全為愛〉，取材自新加坡天后 Anita Sarawick 的作品〈*For the Love*〉，節奏明快，帶出夏日的熱情奔放。緊接一系列透着輕爵士樂味道的歌曲，怡然舒徐。隨碟附送收錄四首電視劇歌曲的細碟，四曲與大碟樂風迥異，選擇另碟推出，用心良苦，亦見製作不惜工本。

　　碟內部分歌曲雖獲電台推介，卻未為唱片締造火熱銷情，令羅文的巨星道路初起暗湧。其實，整張唱片是滿悅耳的，編曲到演奏均具水準，〈一杯咖啡〉爵躍情濃，洋溢都市色彩；〈懶洋洋的夏季〉及〈披上驕陽〉，輕快跳脫，點染拉丁風情。羅文非常投入，既首度曲詞並兼創作〈仲夏夜〉，更嘗試把處理古裝劇集歌的刻意求功唱法淡化，不過，簽名式的東西難以轉瞬抹掉，何況那種唱法也是當時的大氣候，今天聆聽，其運腔、咬字仍覺過露，與樂曲的輕柔氣氛一碰，反

顯得繃緊，若能懶洋洋多一點則更美滿。

　　《仲夏夜》推出後，焦點卻落在封套上所謂的裸照，再次說明羅文走得太快，坊間交頭接耳談論的並非其音樂，僅八卦碎料。唱片公司宣傳上述兩碟亦未突顯概念大碟，僅空泛的形容為製作認真、夠水準，捉不到要害。《仲夏夜》的首個雜誌廣告更以逆向手法傾銷，力陳不購買該碟的人，定然怕被高水準作品寵壞耳朵、抗拒創意，兼且不敢相信大碟附送細碟的超值組合。

　　有心人卻聽得到的。1981 年 7 月 14 日第 473 期《年青人周報》的「Cowboy 專欄」便指出：「羅文最近張新碟（按：《仲夏夜》），我 Cowboy 聽過都覺得唔錯，好有格調。近年間羅文嘅歌路闊咗好多，有意創新，每張都係 Concept Album，叫人欣賞！」

狂熱舞台　傾情演出　　　　　　　　　　　　　┃

　　1981 至 1982 年，羅文先後推出上述兩碟及《白蛇傳》雙唱片集，銷情有起有落，緊接出版精選唱片，挽回銷量，但他並未放下對主題唱片的追尋。

　　1983 年 1 月推出的《舞台上》也屬概念大碟，刻畫舞台表演者的心路。〈面譜〉以小丑為題，訴盡「強裝開心，逗觀眾笑，純為過時候」那種對人歡笑背人愁的心情；〈激光中〉和〈舞者〉則勾勒表演者移情入歌與舞的忘我，為的就是〈想你開心〉所唱：「望你今夜留掌聲給我，用歡呼將心意印。」一個個不同的面譜，歸根結柢都是他這位全方位的舞台表演者。他演繹黃霑撰寫、結合梆子和小曲的創作粵曲〈寶玉成婚〉，既透現伶人身影，更提醒樂迷粵曲是他音樂的根源之一。

　　從歌者的身份出發，看到唱片的另一個主題：一場聲色藝全的演唱會。唱片的起首曲〈為你歌唱〉，可視作演唱會的序幕歌，鄭國江的詞塑造他渾身是勁的舞台形象：「燈光閃閃照亮，像為我遍灑星光，看我似醉又如狂，忘形地以心去唱。只想傾出每滴汗，汗滴帶出點點光，唱到似醉又如狂，連場勁舞豪情求盡放。」收結歌〈願望就是明

一
九
八
一
年
七
月
中
推
出
的
《
仲
夏
夜
》
，
以
夏
夜
情
懷
為
主
題
，
爵
士
曲
風
，
編
曲
精
彩
，
佳
作
紛
陳
。
製
作
上
明
顯
有
相
當
的
要
求
，
除
EMI
被
公
認
不
俗
的
錄
音
效
果
，
大
碟
更
由
美
國
Capital
公
司
刻
模
。

《
舞
台
上
》
大
碟
以
舞
台
表
演
者
為
題
，
歌
曲
編
排
胑
合
演
唱
會
流
程
，
廣
告
亦
同
時
介
紹
羅
文
於
一
九
八
三
年
一
月
底
在
利
舞
臺
舉
行
紀
念
踏
入
歌
壇
十
五
周
年
的
演
唱
會
。

天〉，呼之欲出的安歌曲：「別離在眼前，一聲再見，第時又見面，好歌那會完。知音愛戴說 Encore，熱淚盈盈如珠串……」每次「安歌」都把歌迷與歌者的情感交融推向高峰。1985 年 5 月羅文在香港體育館舉行其「至尊演唱會」，縱然聲勢已不復當年，報章專欄引述他在台上的一番話，卻摯誠動人：「這次演唱會場數雖然並非最多，觀眾也非最多，但一定『安歌』最多。」

《舞台上》的封套照片，羅文手握咪高峰，在燈光烘托下高歌。八十年代初，他堪稱舞台皇者，淺窄如利舞臺，他也用心求美求亮求勁。猶記他把一整架衣服推到台上，邊唱邊挑邊換。他身穿一襲緊身褲，唱至狂熱處，褲管裂開成布條，他隨音樂轉動身體，褲管布條旋扭如裙；當天被嘲為奇裝異服，實為製造視覺效果，娛樂大家。

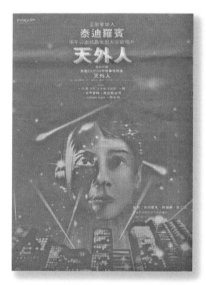

泰迪羅賓於一九八四年十月推出的《天外人》大碟，第一面為具主題的歌曲匯篇，廣告介紹為「長達二十三分三十八秒故事性歌曲〈天外人〉」，一則隱然的「異鄉人」寓言。

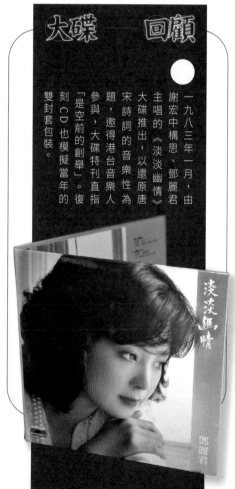

一九八三年一月，由謝宏中構思、鄧麗君主唱的《淡淡幽情》大碟推出，以還原唐宋詩詞的音樂性為題，邀得港台音樂人參與，大碟特刊直指「是空前的創舉」。復刻 CD 也模擬當年的雙封套包裝。

本書先後介紹葉德嫻及甄妮於 1981 年底及 1982 年初推出、圍繞女性情感道路的唱片，也是以主題貫串全碟歌曲，後者更由盧國沾填寫所有歌詞，一氣呵成，情感連貫。1982 年張德蘭推出的《情若無花不結果》，同樣由盧氏填寫全部歌詞，亦被視為概念大碟，縱然主題略覺模糊，但從歌曲內容及封套設計，倒看到「顏色」是一條連線。

八十年代的香港粵語樂壇，概念大碟無疑並非銷量靈丹，甚而是兵行險着，難得個別歌者及製作人在音樂上銳意創新，提升深度，這類唱片的數量雖有限，卻未至於罕見。

張國榮
矯若游龍

1977 年底，我在澳門就讀小學四年級。午間課後，大夥兒發現學校隔鄰的盧廉若公園來了拍攝隊伍，一班小鬼好奇地隔着鐵絲網探看。古裝打扮的年輕男子於涼亭歇息，更向我們扮鬼臉，時年 21 的張國榮，活脫一個大細路。他的電影，後來聞說攝製現場曾傳來「清場」呼喊，意謂色情片一齣。該片於翌年 1 月公映時取名《紅樓春上春》。

　　七十年代，低成本灑鹽花之作無月無之，當時年紀小，成年人的道德量尺壓在頭，多少感覺是不堪的，演男主角的也好人有限。作為麗的電視一員，我對張國榮全然陌生，有了這次先入為主，再加上後來的電影如《失業生》，他演出相對於有為青年陳百強的反面教材。在我這個無關要緊的小觀眾眼中，他可謂「個底花晒」。

　　1982 年 11 月，他公告加盟華星唱片，正籌備新大碟，即後來的《風繼續吹》，更會亮相電視廣播有限公司的音樂節目。曾聽電台節目介紹該碟，主持人提到張國榮向來頗得女孩子的心，隨着加盟新公司，並在大台演出，定更上一層樓。說話的細節已忘，但印象尤深是

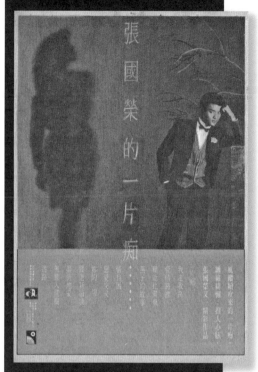

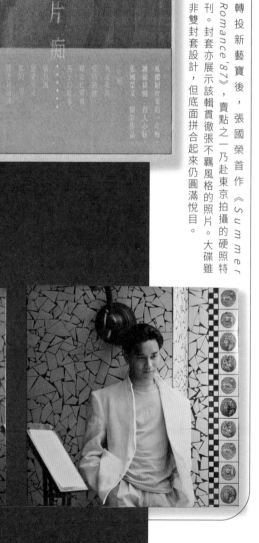

轉投新藝寶後，張國榮首作《Summer Romance '87》，賣點之一乃赴東京拍攝的硬照特刊。封套亦展示該輯貫徹張不羈風格的照片。大碟雖非雙封套設計，但底面拼合起來仍圓滿悅目。

筆者當年喜愛華星製作的唱片封套，奈何沒有唱機，也缺財力擁有，只能從周刊剪存相關廣告。我更很傻瓜地模仿原碟，把《一片痴》廣告塗上藍色。回看雖覺無聊，也是一點記憶。

張國榮加盟華星後，於一九八三年一月中推出首張唱片《風繼續吹》。他獲公司器重，採雙封套包裝，由他與陳幼堅合作設計，大膽以他那憂鬱的臉佔據幾近整個封套方框，試問有幾多張臉能具此壓場力量！頸巾跨頁輕揚，柔情千縷。

它讓我重新察看這位帶着壞孩子氣質的藝人，原來有一股我不認識的攝人魅力，縱然當時其星光亮度仍略覺黯淡。

追族始追逐

中三的課堂，少年人都在有聲或無聲地蛻變，我是無聲的一員，那邊廂，家境較佳的同學不時拿唱片回校，鬧哄哄地與人交換回家欣賞。有天瞥見《風繼續吹》大碟在他們手中傳遞，有人把雙封套打開，現出張國榮的明眸俊臉，頸上的白圍巾輕拂，由這邊詩意地吹向那邊，一段柔和曲線橫跨雙封套，構圖之美瞬間把我攝着。唱片不算大賣，卻成功把他送到更寬廣的聽眾群。

加盟華星並過檔無綫，一如不少麗的藝員，他也有長足的發展。在麗的時期，他亦非不受重視。1978 年，該台招攬大群幕前幕後精英，製作長篇連續劇《追族》，戲我只草草看過，但有印象主題曲交由新人張國榮主唱。幾年前亞洲電視重播該劇，才專心細聽，詹惠風的詞現在聽來略感老氣，歌者在用聲、吐字上流於着跡，卻是該時期的演唱特色。但嗓音是美的，襯以華麗的弦樂，現在重聽仍覺悅耳。

以我當年的愚見，總覺得《鼓手》是他的轉捩點。影片僅獲 120 萬票房，在 1983 年而言還是遜色的，但他終於改邪歸正，演繹勵志的男主角，高唱〈默默向上游〉，更曾把歌詞中的「鼓手」唱作「歌手」，自我激勵。普遍的觀點認為，把他推向流行曲巨星之位的，是 1984 年夏季大碟內〈Monica〉一曲。他不僅能款款深情，更可以動感跳躍、矯若游龍。

擁戴的歡呼益見熱烈，光芒綻放的巨星，走過的是辛酸路。想當年，曾在台上忘形演出，順勢把帽子拋向觀眾席，餽贈樂迷，豈料觀眾不領情，更惡意擲回舞台。這的確有欠禮貌，儼如一條刺，教歌者耿耿於懷。從電台、電視，不止一次聽他憶述同一事件，當時感覺說得不免多了，走過艱辛路的豈止他一人，無出頭天者多的是。回想那大概是傲氣，以本身的條件沒理由得如此冷遇，充分的自信，適度的自戀，是成功屹立演藝圈的條件之一。

華星八月雙碟齊飛　精雕細琢與眾同享

張國榮

汪明荃

矯若游龍・猛碟新歌・勁不可擋　汪明荃憑歌寄意・好歌雅贈知音

力薦HIT歌：　　　　　　　　　　　特別推薦：

MONICA　始終會行運　儂本多情　不怕寂寞　絕不再愛你　秋風秋雨　傾城之戀　季雨的憂鬱

無綫電視劇「儂本多情」主題曲　　　　　無綫電視劇「秋瑾」主題曲　電影「傾城之戀」主題曲

唱片盒帶現已上市　　　　　　　　　唱片盒帶現已上市

OVERHEAS DISTRIBUTION AGENTS.
CANADA : WAH POB RECORDS (CANADA) LTD., 285 SPADINA AVENUE, TORONTO, ONTARIO, CANADA Tel. (416) 9699927
FRANCE : PARAMU, 44 AVENUE D'IVRY, 29013 PARIS, FRANCE Tel. 586-02-04

吹送不羈風

　　八十年代中後期，他歌影兩棲，投放電視的時間相對少，與張曼玉合演《武林世家》，二人以客席之姿回巢，畢竟在其他範疇前途無量。不過，其舊時代沒落貴族的驕矜氣，早在該時期劇集已露端倪。

　　1984 年播映的連續劇《儂本多情》，曾聽吳昊說，當時構思攝製懷舊劇，於是借用張愛玲若干短篇小說為藍本，拼湊增刪。該劇力捧新人商天娥，演出謎樣美人，惟形神俱有一定落差，大家的目光都落在首次亮相該台劇集的張國榮。演民國初年的無憂少年，角色與他一拍即合。其後演出電視音樂

另一剪存廣告，一九八四年八月，華星「雙碟齊飛」，份屬兩輩的藝人，均寄望在新公司打開一片新天空。結果，張國榮憑改編吉川晃司原曲〈Monica〉，歌唱事業瞬間騰飛。

特輯《驚情》，與李麗珍並肩沿澳門西灣堤岸慢步，身旁有老房車伴隨，人景互融，滲染三十年代上海灘頭的情調。

他迅攀巨星之列，那邊譚詠麟亦成樂壇驕子，勢如破竹，不旋踵形成兩派歌迷對壘。雙方為追捧偶像，水火不容，有你無我。遠在澳門的我，沒有為誰搖旗吶喊的份兒，但平情而論，心下也投了張國榮的票，為的是他那獨有的浪漫氣質。

兩位巨星的電影角色，有意無意間亦顯影各自的氣質。譚是《黃飛鴻笑傳》的搞笑師父，張則是《胭脂扣》的十二少，落泊公子，實不作他選。其透着幽黃色彩的懷舊魅力，先後於《霸王別姬》、《風月》作淒美的延伸，《阿飛正傳》中憤世嫉俗、玩世不恭的旭仔，恍若沿他的氣質剪裁。取張捨譚沒有優缺之判，純然個人對浪漫的神往。

歌曲上，他也優游地把玩這自我風格，〈不羈的風〉高唱「不羈的心只愛找開心，快慰過了便再獨行」。轉投新藝寶後，強勢推出《Summer Romance '87》，夏日浪漫，瀟灑躍動，交日人編曲的〈無心睡眠〉，是閃動的，而〈拒絕再玩〉則續唱「潮流興將不羈當作新基本」，隨碟附送攝於東京的寫真，同樣颳起陣陣不羈風。

九十年代初曾興起退隱潮，一九九〇年，張國榮宣佈告別歌壇，《號外》為他作封面專訪。

SEP·OCT 1990　CITY MAGAZINE　NO.169　HK$25

號外

「這…最後一次。」

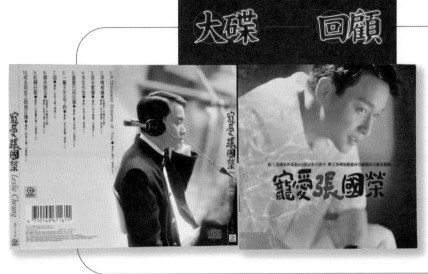

滾石為他推出重返樂壇的大碟《寵愛》，全屬電影歌曲，聚焦光影，此階段他亦主力拓展電影事業，演出的、創作的，以至嘗試執導。

寵紅熱回歸

　　九十年代以前，他帶着頹美的氣質，浪遊樂迷心中。八十年代終結前夕宣佈告別樂壇，當刻我想：正處顛峰，是真的嗎？推出的告別大碟，他盤坐於立體字「FINAL」之巔，放眼遠方，背景一片彤紅，卻透着絲絲孤寂──無敵是最寂寞，抑或高處不勝寒？風光背後也許有種種不為外人道的內心掙扎。

　　沒有推出唱片的日子，銀幕上他續迸亮光，依舊是觀眾的寵兒。1994年，我在娛樂週刊工作，農曆年前夕，趕在印刷廠年假前完成兩期，赫見第二期封面是張國榮在家具店介紹他的新床，如此也是話題？總歸是巨星分享他底私密、貼身的一片空間，大家就愛讀。

　　翌年重返樂壇，他再踏舞台。形象幾番蛻變，年輕時的不羈風信手一撒，換來成熟的收放自如，豁然展現內心的熱情與渴望。舞台上，他激情洋溢，如醉如癡，一再發放異色光芒──赤足、穿裙、束鬚、散髮，更披露情感取向。這期間唱片上的幾個關鍵詞：寵愛、紅、大熱，恍若心情刻畫，要把一切燃燒極至。眼前的絢爛是另一高峰，但能否迸發更璀璨的華彩？隔岸觀眾摸不清，我們更看不透當事人內心的思緒攪動足以摧人。

　　2003年4月1日，「沙士」陰霾湧現，突傳來他暴烈倒斃的消息，你我不禁問：是愚人節的笑話麼？心底都不願相信那是真的。

　　「剎那光輝不代表永恆」，當年人家說這句關於他的話，到底是錯的，他的光輝一點不剎那，而且是永恆。

梅艷芳
舞台魅惑

2003 年底梅艷芳病逝後，某週刊製作了紀念特刊，內附光碟。光碟篇幅不多，扼要記錄了她的故事，更載錄她生前最後赴日本拍攝美容廣告的片段。廣告拍竣後，她在助手陪同下準備返港，迎向遞來的咪高峰，她禮貌地回覆幾句。架起墨鏡仍難掩憔悴倦容，張嘴的力氣都沒有似的，累得快要倒下，助手一直摻扶。最後擠出一絲乏力的微笑，與眾道別。數月後她便撒手塵寰，回想那刻實在受疾病折騰，強忍苦痛，無疑是椎心的一幕。

我不曾在現場為她吹哨子、揮螢光棒吶喊，但那種熟悉感卻是由始至終的。和很多香港人一樣，目擊她踏上利舞臺，以〈風的季節〉摘下首屆新秀歌唱比賽冠軍。利舞臺拆卸前她再站台，與徐小鳳合唱同一曲，更笑言歌詞「在一息間改變我一生」，在她身上成真。印象尤深當年新秀選出一群入圍者，她以誇張的造型、老練的歌藝，鶴立眾人，其舉手投足，衣飾打扮，一點不像芳齡十八。她長髮垂肩，配搭閃亮卻雜亂的衣裝，整個人包得嚴嚴實實，面目模糊，往後被形象名家詬病，但當中那種決意突圍而出的拼勁，可說貫徹到底。

赤色到白色

　　梅艷芳臨終前堅持表演，以一襲皚白嫁衣步上長階梯，與舞台結合。今天大家都稱奇，那一刻她還是如此壓場，唱着〈夕陽之歌〉，實在看不出真是一首夕陽之歌。明珠萬顆的輝煌，一切都源於「赤色」。

　　剛成立的華星，傾全力催谷新秀，梅艷芳亦不負眾望，首張個人大碟《赤色梅艷芳》於 1983 年 6 月推出，僅四個多月便公告達三白金銷量。由新秀、《心債》到《赤色》，專業團隊塑造的形象變化不大，驚喜欠奉，但甫見《赤色》的封套設計，心下欣喜。她立於岩岸，背後燃起紅火，人與景都照得彤紅，回應了唱片名稱，傳統的大頭相則置封底，製作人終能按唱片主題構思封套。不過，唱片的歌曲倒談不上主題明確，所謂《赤色》，源自兩套日本配音片集的主題曲，仍是走劇集歌的老路，但奏效。餘下的歌曲風格駁雜，輕快的，老調的，甚至翻唱露雲娜的卡通片歌曲，縱然兩首都是好歌。

　　翌年推出的《飛躍舞台》大碟，包裝上更上一層樓，雙封套以噴畫繪製，突破封套硬照的指定動作，我着迷於那噴畫的美，首次接觸心已被俘虜，奈何沒機會擁有，唯有把不同雜誌刊出的廣告剪藏。〈飛躍舞台〉一曲雖

奪得新秀歌唱大賽冠軍後，梅艷芳夥同同屆參加者合作出版首張唱片。縱是年華雙十，但該唱片公司已因應其成熟特質而捨少女包裝，但該如何走？結果是這個中性中帶女人味的模稜兩可形象。

一群優秀的歌手
一張完美的歌集

華星娛樂有限公司榮譽出品
梅艷芳—"心債"
（電視劇香城浪子主題曲）

林利・胡渭康・蔣慶龍
聯合主唱

本年度唱片界最具吸引力的出品

隨唱片附送精美月曆
唱片及盒帶現已上市

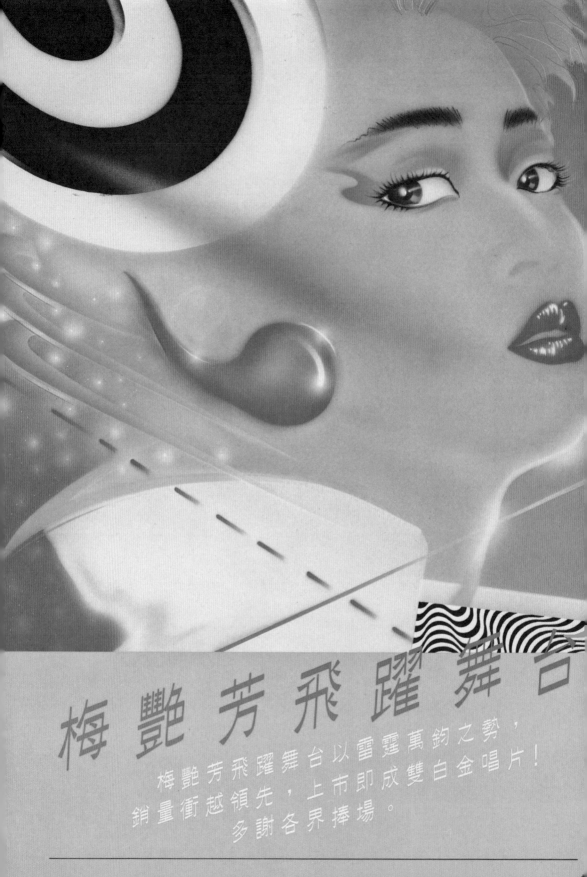

梅艷芳飛躍舞台

梅艷芳飛躍舞台以雷霆萬鈞之勢，
銷量衝越領先，上市即成雙白金唱片！
多謝各界捧場。

海外總經銷：星加坡/馬來西亞 New Lee Seng Pte Ltd 994 Bendemeer Road #06-09 Singapore 1233 Tel: 2963666/2963667 法國 Europasie SARL 3 Avenue De Choisy 75013 Paris France Tel: 5832054/5840432

一九八四年五月推出的第二作《飛躍舞台》，封套採用噴畫製作，當年實把筆者攝着，於是從雜誌剪下多張廣告珍藏。該噴畫造像之傳神，色彩之圓潤，實討人喜愛。廣告較多選用置封底的側臉造像。

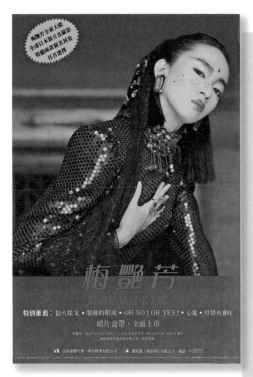

奪獎後五年，梅艷芳快速蛻變，演繹多個放浪的造形，一九八七年六月出版的大碟共有兩個封套，湛藍色調的這個，以酷似魔女的形象示眾，眉梢眼角都是戲。

一九八七年出版的大碟備有兩個封套，雜誌跨版廣告展示其一。梅艷芳之前曾提及想以魔女形象現身，大碟縱沒明言魔女之曲，但躲閃於陰森大宅，加上血紅的造型，也相當魔氣。

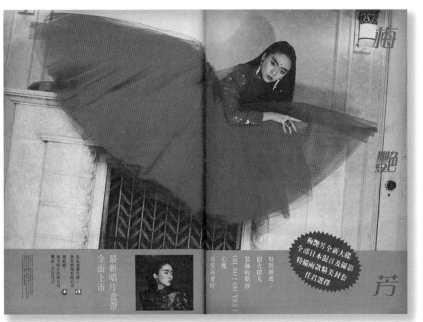

說是電視劇《五虎將》的主題曲,但該劇講述龍虎武師掙扎奮鬥的故事,與舞台沒有直接關係,歌者高呼「在台上我覓理想」,接唱「係要找到理想,一於要站在台上……」,大抵是新秀梅艷芳的願。大碟首尾以〈留住你今晚〉的快慢版本互為呼應,以歌者在演唱會舞台傾情表演為題,盡訴希望獲樂迷接納的期許,全碟穿插快慢節奏歌曲,恍若為將來的現場表演作準備。

戲劇性艷后

梅艷芳沒有嬌柔的聲線,其低沉的嗓音能唱出另一番韻味,而全方位的演藝才華,讓她化身不同形象,即所謂「百變」。

1985 年,梅以套裝男模樣演唱〈夢幻的擁抱〉,盡洗過往累贅的造型,啟動其一生的形象旅程。先當上壞女孩,繼而變身中東妖女,她曾對外披露構思以魔女形象接續登場。1987 年出版、收錄〈似火探戈〉一曲的大碟,封套造型頗見魔氣,碟內正收錄一曲〈心魔〉。她是緋聞中的女人,更是教父的女人,輕張烈焰紅唇;既是淑女,不旋踵又化身印度烈女。她當過封面女郎,也是孤單美麗黑寡婦,終究是叩問情歸何處的女人花。

當市場上一眾小妹妹在爭逐青春可人的美少女寶座,雙十年華的她有更遼闊的舞台,差不多是豁出去,頭也不回往另一方向走。〈壞女孩〉中那個「壞」字相當點題,由壞女孩蛻變壞女人,歷年來憑歌演繹的一個個女性角色,極富戲劇性,且十居其九屬道德社會所鄙夷的女性。

猶記〈壞女孩〉熱播時,歌詞確引起衛道之士抨擊,可見在這種氛圍下,要走所謂壞女人路線是需要勇氣的,梅艷芳一走多年,全情投入。曲中的這些女性,穿梭燈紅酒綠、情慾橫流的領域,她們睥睨媚行,放浪形骸,行徑乖張,正所謂「沒有辦法做乖乖」。是否撕破偽善社會的假面具,我不敢斷言,但聽其歌曲,觀其表演,只覺甚具娛樂性,作為全方位藝人,她施盡渾身解數,屢獻新猷,廣獲認同;「壞女人」的所作所為,其實是好「女人」。

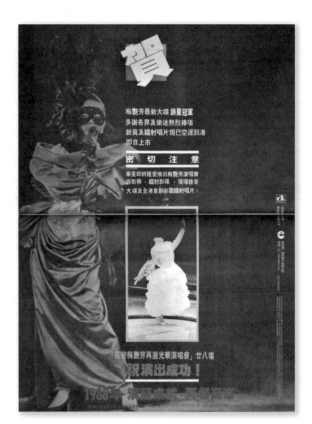

重聽她八十年代的唱片，歌曲的組合亦相當脗合其花枝招展的形象，以扣人心弦的慢歌作適度點染，更大幅度是動感非常的舞曲，結合東洋與西洋的熱選，配以精緻的編曲，節奏澎湃，熱鬧繽紛。環顧當時樂壇，塑造如此顛覆的形象，大張旗鼓地在表演台上展示全面的聲色藝，歌舞輝映，實無出其右。

最後的變奏

梅艷芳告別樂壇後復出，持續製作唱片。離世前五年，她推出《變奏》，重唱別人的歌，選曲別出心裁，包括挑選芳艷芬原唱的〈檳城艷〉、〈懷舊〉及林鳳演唱的〈榴槤飄香〉。

上述三曲，前二者由粵劇撰曲人王粵生創作，來自電影《檳城艷》（1954）。把五十年代的小曲老調轉為 20 世紀的流行歌曲，穿越時光隧道，當中涉及傳統文化與音樂風味，的確要施以「變奏」魔法。像〈懷舊〉便經周耀輝修訂歌詞，〈檳城艷〉的全新編曲透着芭莎露華式輕快調子，熱帶風情躍現耳旁。藝高人膽大的鋼線之旅，她一如既往駕馭穩妥。倫永亮的編曲富新意，像〈東山飄雨西山晴〉，要記一功；

梅艷芳的現代演繹，搖動陳酒，揮發芳香，賦予當代韻味與激動深情，像〈她比煙花寂寞〉。

看大碟的十首曲目，想起她那「香港的女兒」美譽。所選曲目始自五十年代的作品，經歷五、六、七十年代美艷親王、銀壇玉女的黑白粵語片光影，迎來寶島國語歌的洗禮，進而溫拿的年輕樂隊風吹遍，及至八十年代，都會女性在事業、情感的掙扎求存。彷彿看到這位自幼出來跑江湖的女子，當年欣賞過的黑白電影、聆聽過的懷舊樂曲及潮流作品，以至親身經歷的女性奮鬥故事，正是香港的一頁歷史寫照。

梅艷芳與張國榮以歌影結緣於八十年代。透過電視畫面見她在張的喪禮哭倒，不料同年底她亦辭世。他們都不經老，盛年風采凝在那一刻，她最後出版的唱片《With》，收錄與張合唱的歌曲，名〈芳華絕代〉。

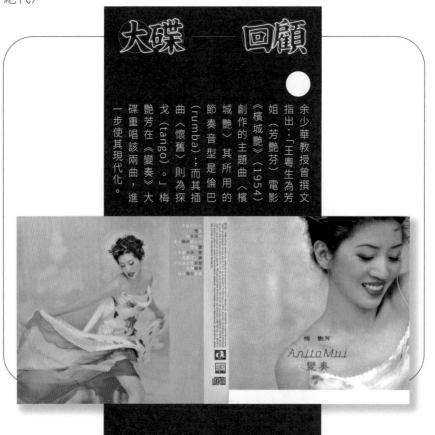

余少華教授曾撰文指出：「王粵生為芳姐（芳艷芬）電影《檳城艷》（1954）創作的主題曲〈檳城艷〉其所用的節奏音型是倫巴（rumba）；而其插曲〈懷舊〉則為探戈（tango）。」梅艷芳在《變奏》大碟重唱該兩曲，進一步使其現代化。

陳百強：
傾訴我
心中真意

2015 年春，電影《五個小孩的校長》爆冷跑出，長幼演員傾情演繹，既創出年度票房佳績，更賺去觀眾一公升又一公升的眼淚。我的眼淚沒有為此而流，但聽到陳百強一曲〈喝采〉隨片放送，一份憂傷惦念之情湧現。

1993 年辭世，故人已去廿多年。1980 年演唱的〈喝采〉，跨時空重臨此間的電影，風采依然。唱片公司曾把他早年的歌輯錄成精選碟，命名「巨星之初」，若拿出一把既定的「巨星」量尺度一度，他可能未盡然達標。十多年娛樂圈生涯，都以優游的步伐穿行，沒有大氣的舉動：演電視、電影，儼如玩票性質，點到即止；即使唱片公司，歷年只在百代（EMI）和該公司與潘迪生合作的 DMI，以及華納（WEA）間往還；多年來專注於流行曲的創作與演唱，貫徹始終獨愛抒情戀曲；他塑造的形象，給人的印象，就是多愁善感的有閒階級青年，情意綿綿的公子哥兒。

不死傳奇

早逝，令他的俊俏、他的情歌都化作永恆，這抹光輝絕不剎那，橫越整個八十年代，奪目耀眼，縱有過下滑光景，但不旋踵又來個漂亮翻騰，接近終章時，以〈一生何求〉作優美收結……不得不確認，他是八十年代樂壇的一顆閃爍明星。

2008 年香港電台製作的電視節目《不死傳奇》，其中一則是陳百強。節目把他多支膾炙人口的流行歌接連播放，一個個窩心易聽的音符，在他優美的嗓音下舒徐吐出，串連成延綿不斷的美樂，那一刻，心底不禁讚嘆：「真是動聽！」

傳奇，我想是指他那款款深情的戀曲能夠歷久彌新，受樂迷追捧，多年來，大部分唱片都有上佳銷量。作為創作歌手，陳百強的音樂路向是單一的，溫文爾雅的情歌是首本，亦幾近是全部。無疑，說他不求變有欠公道，但兩三個激越轉身，幾下電子狂歌，還不如盼望緣分、漣漪蕩漾易為樂迷接受，只消情歌在手，便通行無阻。

《不死傳奇》節目中，他的圈內朋友憶往，笑言他特別適合演唱小調歌曲。剎那間，想不起他的小調，赫然閃過腦際，有〈偏偏喜歡妳〉，如此思路，大概被唱片封套他那襲唐裝衣服牽引吧。該碟未推出前，率先派台的就是〈相思河畔〉，老調譜上新詞重唱，明顯挾上一張大碟〈今宵多珍重〉風行一時，再下一城，惟熱度遠不若前作，大碟歌曲編排亦以〈偏偏喜歡妳〉先行，也順利跑出。

傾訴珍重

八十年代中前期，粵語流行曲一度掀起舊曲新唱風潮，也許創作來到某個點，瞻前之餘也會顧後，紛紛向那些年的中文歌招手，重新包裝。國語歌無疑是上佳之選，即使鮮為鑑賞界欣賞的粵語歌亦有重生之機，〈紅荳相思〉（鮑翠薇重唱〈紅荳曲〉）、〈勁草嬌花〉（林姍姍重唱）先後登場。1981 年，林子祥重唱了〈夜來香〉，沒有成為話題，翌年，陳百強則選了王福齡的〈今宵多珍重〉，交由鄭國江填上意象一新的歌詞，描寫細膩雋永，用字簡潔而情景交融，加上具現代

一九八二年六月推出首張精選碟，總結了陳百強以少年情懷撰寫、演繹的歌曲。緊接的《傾訴》便開了新章。

感的編曲，以他婉約迷人的清澈歌聲徐徐帶出，各方面都配合得天衣無縫，一出即獲熱播，深受樂迷擁戴。即使播放廣東歌相對少的商業二台，每天也不下多回播放，仍有百聽不厭之感。其後，另一作品〈疾風〉也獲電台推介。

〈今宵多珍重〉和〈疾風〉均收錄於《傾訴》大碟，點算陳百強的演唱歷程，此碟可說開啟了他的新階段。早年在 EMI 推出的作品，由〈眼淚為你流〉到〈不再流淚〉，都透着少年人對情感喟嘆的氣息，校園味濃。轉投華納後，熱出的電影歌曲如〈喝采〉、〈有了妳〉、〈太陽花〉，仍不脫情澀味道。其首度擔演男主角的電視劇《突破》於 1981 年底播映，隨後推出《突破精選》大碟，總結在華納前期的作品，新歌〈突破〉和〈漣漪〉皆來自該劇。

曾演過電視劇《甜姐兒》、《輪流傳》及《突破》，後二者皆飾演中學生，電影亦然。來到這一站，縱然臉龐長青，亦必須成長，要不然大家都會厭膩。1982 年 8 月，報章報道陳百強計劃進軍國際樂壇，引述他說將乘「此機會改變學生形象，以往作的歌曲，大部分都是沉醉於夢幻愛情境界，他已成熟，今後作曲的風格，將與現實生活息息相關」。突破，體現在同年推出的大碟《傾訴》。

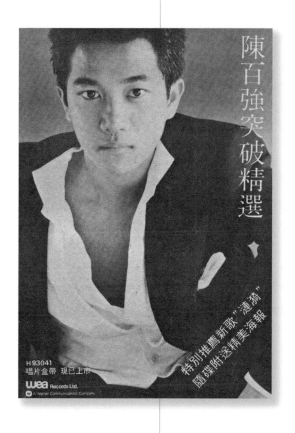

陳百強突破精選

特別推薦新歌 "漣漪"
隨碟附送精美海報

H 93041
唱片盒帶 現已上市

wea Records Ltd.
A Warner Communications Company

一九八二年聖誕節推出的《傾訴》，陳百強以溫文爾雅之姿演唱各路情歌；深情的、小調的、懷舊的、雙封套豪華包裝沒有太多設計修飾，盡展歌者的俊臉，情意綿綿的粉紅毛衣，實非人人可駕馭。

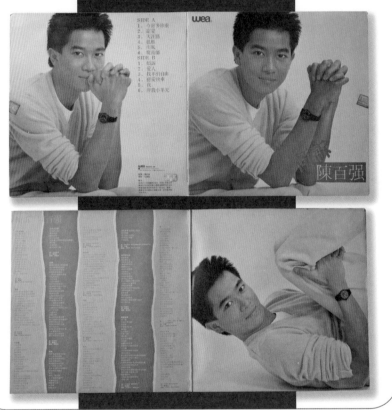

《傾訴》大碟唱的雖仍是情歌，曲風上卻多作嘗試，既有日味濃郁的改編歌，Air Supply 的熱門歌〈Even The Nights Are Better〉亦被改編為〈夜〉，還有幾首透着中國風之作，除〈今宵多珍重〉，還有〈天涯路〉及〈孤雁〉，是他過去少唱的。整體氣氛上亦顯得相對成熟，不再純然譜奏青春戀曲。

〈傾訴〉是全碟唯一由他創作的歌，也許這緣故，大碟亦取名「傾訴」，但其受歡迎程度卻遠遜〈今宵多珍重〉。當年偶有聽到，倒莫名

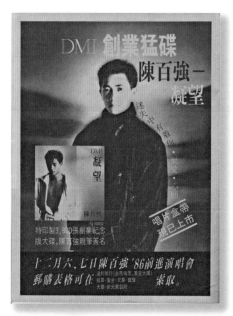

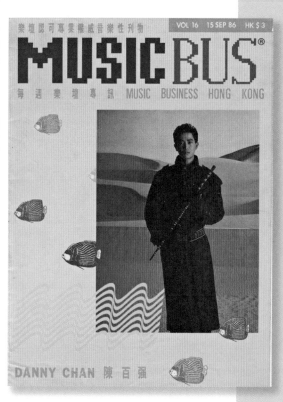

一九八六年陳百強加盟潘迪生與EMI合作的DMI，推出大碟《凝望》，縱然仍以情歌主打，但封套展示他成熟、憂鬱的一面。

《凝望》推出前，鮮有用巨星做封面的《Music Bus》出現了陳百強。

地喜歡，副歌深印腦海。此曲他找來黃霑填詞，是雙方首度攜手。惟歌詞水準一般，內容簡單，勝在易上口。編曲卻讓人精神為之一振，以恢宏響亮的樂團氣勢映襯，細訴「天天都希望盡露我癡情意，那天可以傾訴我心中真意」的心跡時，更能突顯傾心剖白的貼心。傾訴真情意，不再擁抱青葱的甜美愛戀，體現的正是細水長流的情感，多了一份成熟世故。

從今以後

1986 年，陳百強加盟 DMI，翻開事業新章。首張大碟《凝望》，雙封套豪華包裝，形象上展示憂鬱男的魅力，曲目仍以情歌掛帥。標題作〈凝望〉由他作曲，鄭國江填詞，老拍檔再鑄經典，刻畫陷身情網的難以自持，情深一往的演繹，加上編曲靈光閃現，牢牢緊扣樂迷的心。

在 DMI 出版的六張大碟，清一色情歌主打，以輕快作品居多，直至 1988 年的《無聲勝有聲》，銳意揭示他的另一張臉。封套設計注入強烈的故事性，封面封底，男抱女，女靠男，赤膊相擁，預示一場入肉的情感剖白。當年在宣傳上亦頗花費，選擇於地下鐵路月台的巨型燈箱位置張貼廣告，男女赤膊緊靠的畫面非常矚目。

首支派台作品是激情流露的〈從今以後〉，戀事出岔，驚現第三者，錯愕、忿恨、決裂，陳百強鮮有的控訴之作，他拿捏準確，沒有歇斯底理的咆吼，頗有層次的演繹困惱中的吶喊。

如上文所言，歷年來在情歌大道上，他亦意圖求變，探進情感激流。早於《百強 84》，一曲〈摘星〉，以激情起誓，不向毒品低頭，配合林振強挖空心思的歌詞，把禁毒宣傳歌帶進新領域。陳百強的聲線輕柔如水，演唱甜美的情歌無懈可擊，遇上激情澎湃的歌曲，他竭力呼喊，恍若背水一戰的頑抗，教人憐惜，傷逝之情縈繞，衍生另一層憂傷的感染力，像〈夢囈〉。

當年圈中人愛暱稱陳百強作「Danny 仔」，多年來依然是那位鄰家男孩。可惜，我們沒有機會看到他年長的模樣，他永遠是樂迷心中的「Danny 仔」，觀乎 2019 年 12 月底在大會堂高座舉行的「深愛著你：40 年陳百強珍藏展」，舊雨新知臨場緬懷的盛況，大家的確仍深愛着你。

EMI (Hong Kong) Limited

「藝園漫步──鄭國江」展覽陳列一張當年陳百強託職員交鄭的便條（圖右，左為《畫出彩虹》手稿），寫下：「Danny 好希望內容是寫他心中渴望的一個人，但這只可作幻想，此人可給 10 分，歌名暫定想用《凝望》。」淺淺數語，鄭便寫下如詩似夢的情歌。

林子祥
活色生輝

兒時，舊鄰居熱愛林子祥的歌，每當他推出新碟定必率先購入，惠及我能夠錄下新曲，幾近完整欣賞他由 EMI（百代）至 WEA（華納）的大部分唱片，對其粗中見細的嗓音生起難以取締的熟悉感。三十多年後，他亮相電視音樂節目，再掀高潮，座上一位婆婆粉絲趣怪耍拳，隨他的歌聲武動復舞動，看在眼內，我竟有人同此心的投入感。

放洋多年，林子祥於七十年代中回流，進入歐西流行曲當道的樂壇，1976 年隨玉石樂隊在佳藝電視演出《玉石之音》節目。其後歌影視三棲，戲劇形象不算獨特，沿俗套的影圈趣味走。他首部參演電影《各師各法》於 1979 年 4 月 5 日首映，此前一年同名大碟已推出，是他在 EMI 的第三張個人唱片，已順應潮流轉唱粵語歌。

在 EMI 近七年，共推出七張粵語唱片，其後在華納製作了二十多張，以數字論，後者更顯重要。1983 年 7 月 5 日第 576 期《年青人周報》的個人專訪中談及轉投華納，他說：「在 EMI 我冇七人緣，

大碟──回顧

一個人

TV WEEK $1.50　1981年12月17日→12月25日

香港電視

◆周潤發、姚煒彩頁◆◆填字遊戲獎品豐富◆

☆☆☆甄妮・林子祥門唱！

737

歷史發展使然，歌手與電視唇齒相依。早年林子祥既演劇集，亦唱主題曲，更獲電視台製作歌唱特輯。圖為《香港電視》介紹一九八一年十二月十九日播出的《甄妮與林子祥音樂特輯》。

林子祥於一九八三年離開EMI，及至一九八九年，CD愈見普及，該公司把黑膠碟以「經典集」模式推出。此為一九七九年《一個人》的首個CD版，可謂早期的「復刻」。

不大有傾得來的人，冇溝通。每年入去灌錄一隻唱碟，就好像交貨式的，我不喜歡。」

話雖如此，我作為歌迷，感受不盡然一樣。總算由他開始轉唱粵語歌便追隨，雖則當時年紀小，猶記八十年代聽他在 EMI 出版的唱片，心情是挺雀躍的；他在華納的出品雖更上一層樓，但前者處於發軔期，由無到有，喜悅格外深刻。這些歌曲在初成形的粵語歌壇亦顯得別樹一幟，選曲及演繹均注入新意，既建立個人風格，亦為粵語歌曲的流行化、摩登化，提供更多可能。

EMI 時期：彩色生香

　　林子祥的形象中產，或源於其洋化背景，更大程度來自其影與視的戲劇形象。這優皮士的前傳，曾演過土佬、傻佬，未被定形前來個漂亮轉身，1981 年加盟新藝城，出任《鬼馬智多星》的男主角。影片屬漫畫式鬧劇，襯以華麗的美術設計及攝影，在當時頗見邋遢的粵語片中脫穎而出，教人眼前一亮。他演糊塗偵探，一身懷舊洋裝，入型入格。同年演出驚慄片《再生人》，確立專業人士形象。

　　上述兩片的主題曲均由他創作及主唱，收進 1981 年 12 月推出的《活色生香》大碟。把大碟放回八十年代初仍處啟步階段的粵語歌壇，同樣耳目一新。重聽他首張粵語歌大碟《各師各法》，走七十年代的流行曲套路，演唱亦相當街頭本色，甫聆聽，腦際便現出那些年爆炸頭、喇叭褲的潮男模樣，經歷三碟來到《活色生香》，走抒情路線，品味穩步提升。

　　為電影《鬼馬智多星》創作的〈活色生香〉，滿溢探戈性感。歌曲沒有以 MV 形式加插片中，影片僅抽取氣氛甚佳的幾句：「魅力是沒法擋，紅唇在為你張，難忘懷裏嬌娃活色生香」，閃現於暗夜大宅追逐的段落，而歌曲的變奏亦成為配樂的基調。片中有「夜來香波樓」的場景，影片在台灣更命名《夜來香》，這闋老歌成為影片的另一音樂泉源。碟內收入他唱的粵語版，卻沒出現於影片，也從未流行，其實唱來相當優美。

　　當年把大碟錄進卡式帶，錄至〈七月初七〉，磁帶剛好到尾，歌還未錄完便戛然而止。那時為節省每寸磁帶，多錄歌曲，故沒有在 B 面重錄同一曲，多年來腦海中的〈七月初七〉就是此有頭無尾的版本，直至聆聽復刻唱片，才圓滿這首好歌。新碟舊歌，如摯友重逢，全碟歌曲都熟悉，動聽的作品是這麼多，難言的美妙。這是他首次獨立監製的粵語大碟，更創作了八首作品，〈七月初七〉外，〈究竟天有幾高〉、〈可以不可以〉等都是精巧而靈光閃現的優雅佳作。

　　1982 年 12 月，林子祥推出在 EMI 的告別大碟《海市蜃樓》。主打歌〈海市蜃樓〉的編曲玩味十足，哨子及細碎的敲擊音效密集出

現，輕鬆活潑；封套色彩強烈，加上其跳脫造型，映照唱片的繽紛多姿。當時我特別注意〈投降吧〉中散芬芳合唱團（劉天蘭、岑建勳、鍾定一及陳國新組成）主理的和音。該團不無玩票性質，只為友好助陣，也曾灌錄自家歌曲〈散芬芳〉。

此期間他的選曲堪見特色，像改編俄羅斯等歐陸地區的樂曲，取材亦饒有新意。當周遭歌手仍在情歌悠轉，他出其不意高唱〈成吉思汗〉、〈阿里巴巴〉、〈古都羅馬〉、〈世運在莫斯科〉，以至〈澤田研二〉，樂迷都相當受落。

華納時期：發燒熱樂

加盟華納後，林子祥連續推出多張節奏強勁、活力十足的大碟。前文說他的形象中產，其音樂作品是否中產？想起本地的影視作品，寫中產階層音樂遣興，定摒棄中樂，更遑論粵曲，必然是爵士樂，還有翩然現身的色士風樂手。他的音樂卻非這隻中產，而是樂風多變，敢試敢做，揮灑自如：改編大熱英文歌，如〈愛到發燒〉、〈千億個夜晚〉，都唱出自家風格，《午夜快車》的主題音樂也可化作〈逝如風〉，藝高人

一九八一年十二月推出的《活色生香》，封套的皮裘大衣縱矚目，焦點卻是林子祥的鬼馬表情。唱片非走搞笑路線，歌曲優美迷人，一如廣告所言，滲透「時尚節拍，精湛品味」。

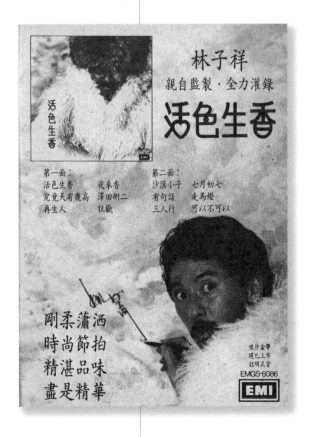

林子祥
親自監製·全力灌錄
活色生香

第一面：
活色生香　夜來香
究竟天有幾高　澤田研二
再生人　狂歡

第二面：
沙漠小子　七月初七
有句話　走馬燈
三人行　可以不可以

剛柔瀟灑
時尚節拍
精湛品味
盡是精華

唱片金華
現已上市
認明正貨
EMGS-6086
EMI

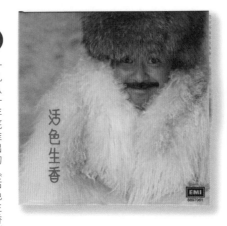

一九八一年底推出的《活色生香》，林子祥以他優美的聲線，帶來多首動聽的抒情歌。縱非大熱，但〈究竟天有幾高〉、〈七月初七〉等，隔代重聽，依然美好。

由陳幼堅設計、Sam Wong 攝影的《千億個夜晚》雙封套，瀰漫沉鬱冷調，點題曲〈千億個夜晚〉，激情吶喊，再一次成功把熱門西曲粵唱。

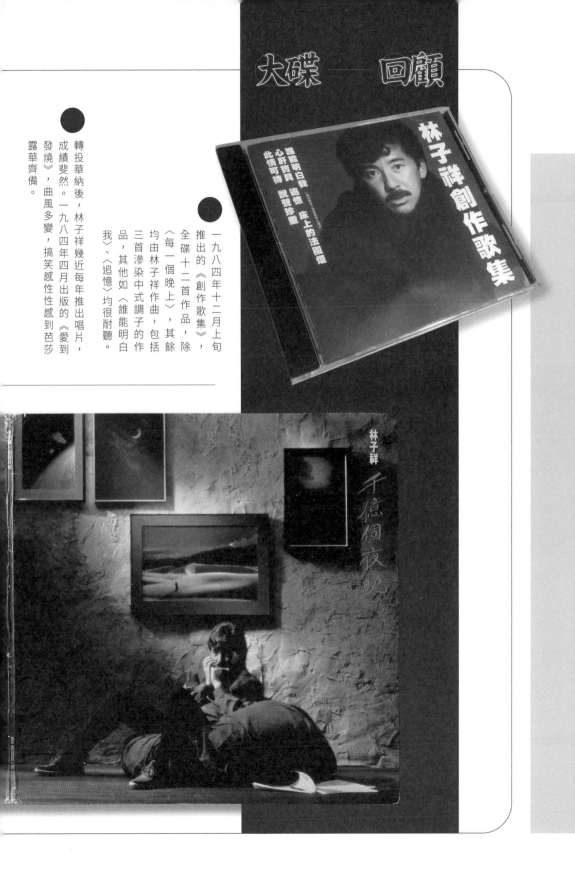

林子祥創作歌集

誰能明白我 追憶 床上的法國煙
心肝寶貝 脫髮珍重
此情可待

林子祥 千億個夜晚

轉投華納後，林子祥幾近每年推出唱片，成績斐然。一九八四年四月出版的《愛到發燒》，曲風多變，搞笑感性性感到芭莎露華齊備。

一九八四年十二月上旬推出的《創作歌集》，全碟十二首作品，除〈每一個晚上〉，其餘均由林子祥作曲，包括三首滲染中式調子的作品，其他如〈誰能明白我〉、〈追憶〉均很耐聽。

膽大；既可以信手拈來〈芭莎露華〉，又捎來 New Age 空靈之作，如〈水中蓮〉、〈每一個晚上〉，以至洋化中樂，自〈在水中央〉後多番探尋，雖非我的熱選，坊間卻反應良好。

他在個人網站答問，直言最愛的大碟是《85 創作歌集》。1987 年我在觀塘一工廠當暑期工，僱主偶有播放歌曲給工友調劑，有次我選播該碟的 A 面，僱主立刻抗議：「這一面很悶，轉播 B 面啦！」若非他說，我還沒留意，細聽下也認同。B 面歌曲的悅耳度確較 A 面強，精品如〈床上的法國煙〉、深情作〈追憶〉及激情作〈誰能明白我〉，皆屬我的恆久摯愛。

《創作歌集》內他寫下〈心肝貝寶〉，吐露榮升爸爸的喜悅，翌年的《最愛》大碟更把兒子抱進封套。那時電台主持出謎題：「下雨忘帶傘！猜林子祥兒子之名」，正是「林德正」，今為林德信。翌年推出的《花街 70 號》，以一曲〈April〉輕描新生女兒之美。孩子誕生帶來歡樂，更引發靈感。此期間推出的幾張唱片，熱鬧非常，有種手到拿來的稱心如意。《最愛》一碟，序幕接連多首好玩歌曲，風趣搞笑，來到〈最愛是誰〉則作淡靜沉澱，格外晶瑩剔透，再來〈蜘蛛女之吻〉，迷離中餘韻無盡。《花街 70 號》澎湃搖滾，為電影《神奇兩女俠》帶來主題歌〈敢愛敢造〉，原曲來自西片《穿梭夢美人》(Mannequin)，隨片末雙姝毅然面對前路的段落徐徐播送，氣氛非常脗合；激盪心情不僅存在於熱鬧樂章，〈孤單的戰爭〉則硬朗中見傷痛，向來是我所鍾愛的。

隨年紀增長，氣魄弱了，嗓音變了，現場演唱續發揮躁動本色，那投入感依然動人。上述《年青人周報》的訪問，談及預備其首個香港體育館演唱會，更是首位採用面向四邊觀眾席的中央舞台，頗教人意外，他坦言對辦演唱會興趣不大：「真的是拿着槍指着我，我才會開」。心態會變，數年前他表示仍享受於舞台獻唱的感覺。邁向七旬之時，不言休，仍站台，續為粵語歌發聲，謳歌〈粵唱越響〉。

盧冠廷的
天與地

2015 年夏，蟄伏多年的盧冠廷推出全新大碟《Beyond Imagination》。在宣傳訪問片段中，他說原想出版新曲大碟，但為配合唱片公司的營銷策略，終選擇時下流行的發燒碟模式，舊歌新唱。唱片銷情不俗，不旋踵已獲金唱片佳績。

　　亮相電視音樂節目，他對成績感詫異：「原來現在賣到一萬隻已經列作金唱片。」短短一言，瞬間把時空推回那些年——金唱片銷售數字是二萬五，白金則是五萬；紅歌星唱片常謂上市即成雙白金。依然是一萬這數字，他其後在電台節目剖白當年暫別樂壇原委。1993年，滾石唱片在香港拓版圖，他應李宗盛之邀，合作推出《我（們）就是這樣》大碟。唱片製作連宣傳費用高昂，卻只售萬餘隻的低銷量紀錄，後再獲邀製作新碟，「不想累人家蝕錢，那就不要再出了！」他說。

　　近十餘年，音樂人的外衣漸隱於綠意中，在公眾眼內，盧冠廷是環保分子，縱非下田耕作派，也非激進抗爭派，但他推廣綠信息的形象鮮明。然而，綠茵、藍天到褐土，擁抱自然的樸實情懷，早在他的音樂流淌。

似那天鳥翱翔

　　首次認識盧冠廷的歌，來自 1983 年 1 月底他推出的首張大碟《天鳥》。記憶中，最先入耳的並非〈天鳥〉，而是〈深山行〉。他唱：「深山中的我感到自由，路上石頭全是我密友，高峰中俯看不見任何煩憂」。心內沒湧出環保之思，當時亦未見盛行，只欣賞他獨特的演繹。我不會說古怪，其獨特是相對於當時盛行的「字正腔圓」歌唱法。甫開始，他便有了自己的風格。

　　從美國回流，擁有學院修讀音樂的背景，當時他代表一股樂壇新力量，商業二台不少節目主持也樂於推介。作為該台的忠實聽眾，我也深受鼓動，縱然部分人抨擊其演唱古怪，我卻很受落，或許當時年紀小，也崇尚新意。他起伏多變的嗓音，襯以滿溢情感的詠嘆，呀呀呀，啦啦啦，歌曲情意殷切，既可激越，又可輕柔。

　　曲風上，盧冠廷走民歌路線。1983 年 11 月 22 日第 596 期《年青人周報》的訪問中，他說：「我的音樂是走 Folk 一類的，但又不是太 Country，接近 City 一些。」縱然歌曲內容遊走天與地，他卻直言不熱衷鄉謠，又剖白：「我希望能成為一個作曲家，一個成功的作曲家。」早在《天鳥》推出前，他已為其他歌手作曲，個人唱片的 12 首作品亦全由他寫曲。

　　當時改編外語歌風氣盛行，其唱作人身份格外予人好感。大碟推介歌〈天鳥〉、〈深山行〉及〈流浪歌手〉都成功熱出，歌曲流露創作人的心跡。〈天鳥〉的吶喊，唱出對自主路向的神往，〈流浪歌手〉訴說夜店歌手的孤寂悽清，末尾唱：「如問我那會知得那樣清楚，皆因他原是我。」以個人故事作題旨在當時樂壇仍是鮮見的，此歌較後來其他歌手嗟嘆崎嶇人生路的感懷作，更顯真實動人。

鷹低飛望人，就發現了他

　　《天鳥》以破舊立新姿態登場，無意攻陷每個人的心，總算取得成績，同年底再推出《小鎮》大碟。上述《年青人周報》訪問刊於此碟推出前，他指該碟走商業一點的路線：「《天鳥》是走較高了些，香

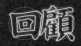

盧冠廷首張大碟《天鳥》，封套捨當時流行的人像照，採用繪畫模式，一如其創作及演唱，充滿了個人風格。

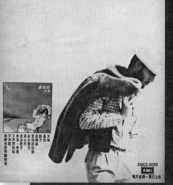

清新派作曲家
盧冠廷
首張個人大碟
親自主唱
「天鳥」
現已上市

EMI

EMGS-6099
唱片盒帶·現已上市

一九八三年一月底《天鳥》推出，曾在雜誌刊出頗富格調的廣告，稱呼盧冠廷「清新派作曲家」，另一款廣告更註明「Singer/ Song writer」，着力推介其唱作人身份。

EMI
EMGS-6174

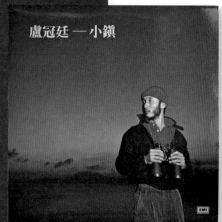

盧冠廷 — 小鎮

EMI

一九八三年十一月，盧冠廷的第二作《小鎮》推出，封套已變成「指定動作」的人像照（右）。其實盧是個好玩的藝人，大碟歌詞紙內架起望遠鏡瞭望的甫士（左），何妨放到封面？

港人不能太接受它，但無論如何我仍然是以 Folk 為主的。」該碟透
着搖滾民歌的風味，像節奏躍動的〈有你喜歡我〉，滿腔激情，又如
〈哈利哈利〉，再次為個人處世態度吶喊，猶記當時他分享指「哈利哈
利」是個符號，代表個人對生活態度的信念，大家可用任何符號去代
表你。

　　我鍾愛的〈小鎮〉，以連串細碎的結他，譜出鄉謠色彩，此鄉卻
遭戰火蹂躪。當日的天鳥變身老鷹，鳥瞰戰爭禍延無辜稚子，盧國沾
的歌詞交織不同角度，立體地寫出人間悲情。以戰禍為題，可見盧冠
廷歌曲取材多樣，全屬有感而發。看他歷年的作品，既關顧〈老年時〉
的長者、〈拾荒者〉的貧民，又觸及處世之道如〈世事何曾是絕對〉，
以及家國之思如〈根〉、〈漆黑將不再面對〉，更不乏對自然野趣的嚮
往，像《過路人》大碟內的〈然後〉、〈老樹的歌〉，惜未流行，誠屬
遺珠。

　　首推的兩碟未締造金唱片佳績，但擁護者實在不少。憑藉兩碟，
便獲富才青睞，於 1984 年 2 月 13 日在新落成的高山劇場舉行首次
個人演唱會。1985 年他推出《第一階段：作曲・演繹・精品集》，該
精選碟終為他摘下金唱片。當年我也斥廿多塊「巨資」買下原版卡式
帶，以示支持。該大碟提醒樂迷其創作人身份，翻唱了五首他為別人
寫曲的作品。一如初出道所願，踏上成功作曲家的路，成果纍纍，像
〈最愛是誰〉、〈憑着愛〉，歷久不衰，已成經典。

快樂老實人　　　　　　　　　　　　　　　　　　　　▮

　　第一張精選唱片，用了「第一階段」作標題，此階段尚有一則前
傳。盧冠廷少年時代已移居美國，1978 年回港發展，一度簽約華納，
但出碟遙遙無期，及至把〈天鳥〉投到 EMI，屬意林子祥演繹，豈料
獲該公司負責人黃啟光賞識，由他自行演唱及出版唱片。

　　回流之初，他於 1978 年 11 月在凱悅酒店的「請請吧」獻唱。報
章介紹他於西雅圖華盛頓大學修讀音樂，後以職業歌手身份在當地酒
店獻唱。1977 年獲美國歌曲創作比賽的歌唱組冠軍。當時他仍用原名

盧國富，文稿不忘突顯他是名伶盧海天的兒子。

　既是名伶之後，又見他在喜劇中演出生鬼，我常疑心他可以演粵劇，不知父親可有授他一招半式？雖云洋風流露，但血液中滲着粵樂風情也說不定。中調他不多彈，說中西合璧，得數 1985 年的〈快樂老實人〉。在電台節目談該曲運用上二胡，他由衷讚嘆這種樂器如泣的悲調。對這樂器他是寄予真情，30 年後仍邀二胡名家上台伴奏。

　〈快樂老實人〉是他少數參與編曲的作品。1988 年 3 月 24 日第 235 期《電影雙周刊》的訪問中，他直言唱片公司一直不讓他親自編曲，怕出來的作品太自我，影響銷量。讀他八十年代的幾個訪問，看到他一直與唱片公司拉鋸，最終也為遷就市場而無法貫徹個人鍾愛的音樂風格。上述《電影雙周刊》的訪問，他說：「要製作一些像〈陪着你走〉這樣的東西才合他們（唱片公司）口胃。講句真心話，我就不喜歡這類平鋪直述的歌曲……我在美國一直都不是唱這類歌曲的，回來後卻叫我唱這類字正腔圓、刻板乏變化的歌。我唱 Blues，他們竟然話我『走音』！簡直反感。」

　1989 年 11 月，他接受第 3 期《TOP》雜誌訪問，細談延伸自八九民運的《1989》大碟。他指出該碟中的歌聲，「才是真正的盧冠廷風格。從前的唱片，由於監製對音量的要求

盧冠廷的歌唱方式驟看古怪，細聽便見有板有眼，技巧拿捏準確。他曾說不喜歡〈陪着你走〉一類平鋪直敍的歌，大碟《我痴，我蠢》推出後，登上一九八六年六月第三期《Music Bus》，介紹〈我痴，我蠢〉。

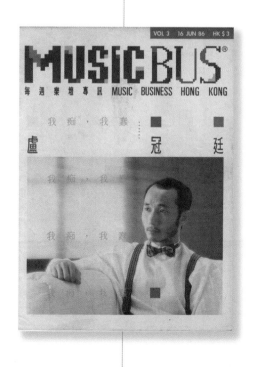

嚴格，咬字又要字正腔圓，很難唱出自己的情感，有的也只是扮出來罷。可能你聽〈流浪歌手〉會覺得那風格很特別，但那是扮出來的情感，那次我用了八小時錄這一首歌，唱到聲音也拆了，但監製仍在看着 Level 錶的大小來要求我唱。」

既是快樂老實人，相信他說的是真心話。但作為聽眾，不清楚背後的來龍去脈，就一心一意聆聽他的作品，享受那主觀的美好就是了。

2016 年推出《Beyond Imagination Too》，帶來兩首新作，包括具部落味道的〈Kumbaya〉。在翻唱曲目中，看到〈人似浪花〉。碧雲天，青草地，更涉足蔚藍海，感覺此曲與他特別搭調。青山綠水的天地，樂迷願陪着你走。

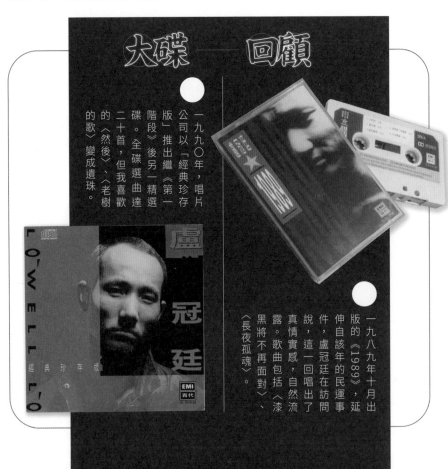

大碟 — 回顧

一九八九年十月出版的《1989》，延伸自該年的民運事件，盧冠廷在訪問說，這一回唱出了真情實感，自然流露。歌曲包括〈漆黑將不再面對〉、〈長夜孤魂〉。

一九九〇年，唱片公司以「經典珍存版」推出繼《第一階段》後另一精選碟。全碟選曲達二十首，但我喜歡的《然後》、〈老樹的歌〉變成遺珠。

葉德嫻的
1982年

2016 年，葉德嫻、趙增熹、倫永亮聯同香港管弦樂團合辦演唱會，舉行前夕亮相電視訪問節目。葉談到演唱會經常遲開場，每每源於參與者不守時，推遲綵排時間，形成骨牌效應，導致無法準時開始，她叮囑在座者以至觀眾必須準時。

有話直說，向來是她的本色。七十年代初以演唱歐西流行曲立足樂壇，回想我首次聽她的歌，是 1978 年。那年 12 月 26 日下午，家人領着還是小學生的我踏足海洋公園，參觀首次在港亮相的熊貓寶玲、寶俐。我們途經露天表演廣場，傳來舞台上歌者的英文歌聲，唱罷歌者便氣沖沖的談起早前遭麗的電視無理解僱一事，憤憤不

平，此際家人便認出是葉德嫻。

此乃公園與商業電台合辦一連三天的聖誕特備節目，這是最後一天，葉德嫻與何佩君、嘉露、嗚明等攜手演唱。一望這列歌者，可知葉當時僅屬暗星。轉投電視廣播有限公司後，曝光率增加，1981 年中出版首張廣東歌大碟《星塵》，展示磁性復感性的歌聲。梁繼璋曾賦文讚賞她以略顯沙啞的聲調，唱出憂怨味道，並指出大碟「對於她將來在歌唱界方面的發展有着一定的影響。且看看她能否再在本港樂壇爭回一席位吧」。

主題大碟　女人心曲 ▮

《星塵》大碟賣出白金銷量，席位果然爭回來。同年 12 月 19 日，她在永恆唱片公司的監製人員施宏達陪同下會見記者，介紹其第二張大碟。綜合《明報》及《華僑日報》的報道指出，該碟將以故事形式講述一個女人的第二度戀情：「以一個女人婚後及戀愛為故事的起點，以故事性連貫十隻歌內，以一年為期，作為這隻唱片的內容。」她續指出，這種故事性唱片在香港屬首創，「希望這一點新創意，能刺激起唱片市場。」

大碟名為《葉德嫻》，1981 年聖誕推出。挾着這張故事唱片邁向 1982 年，意圖拓展歌唱新途，奈何事與願違。曾聽她在電台節目嗟嘆此碟銷情慘淡，下一張大碟看來灌錄無期。的確，靜候近一年半，至 1983 年 5 月才推出第三張大碟《倦》。整個 1982 年，除了與張偉文合唱一曲〈心想哭〉，她的唱片事業是零。

當年無緣擁有這張滯銷的大碟，但查看全碟十首作品全屬本地創作，已甚欣賞。記招上她也強調其原創特色：「日曲中詞目前已泛濫整個廣東歌市場，但她相信，此風不可長，因為香港本身也有很多人才，就以她的唱片為例，也是以黃霑、陳永良合作編曲寫詞，成績也令人滿意。」寫詞的還有鄭國江，鮑比達參與了四首歌的編曲。

大碟既訴說女性一年內的心路歷程，串連全碟歌曲，隱然摸到箇中脈絡。序幕〈橋〉，高唱戀愛之妙：「讓愛做道長橋，將我共你的

心，通過愉快歡樂，到達奇與妙」，奈何情感起波瀾，仍癡想〈只要你還是愛我〉。聖誕夜於〈冬青樹下〉暫忘往昔，至農曆新年擁抱〈愛的花蕾〉：「喜見花蕾，心中滿花蕾，新的希望，心中再積聚」。春光無限好，她〈想再飛一次〉，難得〈甜蜜再開始〉。情感往憶猶在，但相信〈不要尋覓〉：「歡欣自來沒痕跡，心中空白時，還是可以着色。」終以歡欣頌唱〈就是為你為你〉收結。

憂怨低訴爵士情調

　　這僅是筆者按曲目次序整合的故事，也見起承轉合。當年蘇絲黃、楊振耀在電台節目《每當假日時》致力推介〈只要你還是愛我〉、〈想再飛一次〉，從那一刻起，我便迷上二曲；但永恆早年輯錄她的多張精選碟，二者均被摒棄，顯然從未熱過。

　　隔代重聽，葉德嫻以其戲劇力量，傾情演繹，幽幽低訴。時為八十年代初，不少歌手仍有強烈的腔口味，她已唱出風格，與創作人合力製作出具爵士色彩的作品。〈不要尋覓〉是新發現，從編曲、歌詞到演繹，交織出一位女性於都會夜遊的悵惘與迷失，輕爵士樂的氣氛，儼如陳酒，時間加深了其淳與厚，情味瀰漫。

　　兩首塑造節日氣氛的歌曲，從「一年內的愛情故事」這主題看，起時軸之效，而作為節日歌曲，它們亦不落俗套。〈愛的花蕾〉寫新歲祝福，加入中樂無可厚非，弊在和唱太着跡，第一句「恭喜發財」，中段一句「萬事勝意」，縱然點題，卻如吵鑼般礙耳，與全碟的氣氛相距太遠。當退後一步，餘下部分還是可聽的，鄭國江的詞如「蛛網清除，心中再不存怨慮、苦惱恨愁盡已消失眼波裏」，細描歡慶春節、去舊迎新的心情，亦突破堆砌揮春祝福語的淺陋。

第一次的演、唱會

　　歌唱事業黯然，這一年葉德嫻卻鎖定其演技派的后座。自 1980年起，她先在香港電台劇集《烙印》中〈再會蘇絲黃〉一集演垂暮老妓，入木三分；其後在連續劇《雙葉蝴蝶》中的粗魯「差婆」角色，

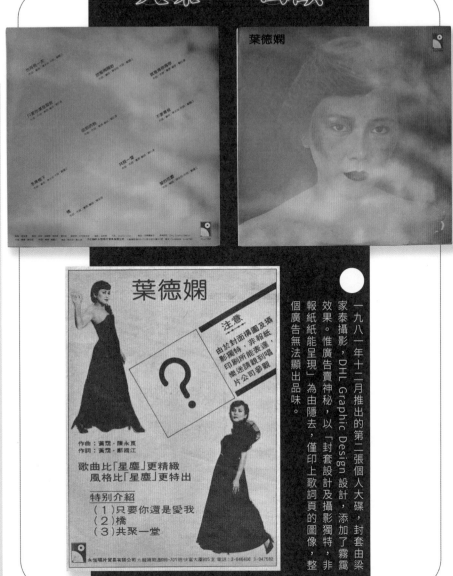

大碟──回顧

葉德嫻

作曲：黃霑・陳永良
作詞：黃霑・鄭國江

歌曲比「星塵」更精緻
風格比「星塵」更特出

特別介紹
（1）只要你還是愛我
（2）橋
（3）共聚一堂

一九八一年十二月推出的第二張個人大碟，封套由梁家泰攝影，DHL Graphic Design 設計，添加了霧靄效果。惟廣告賣神秘，以「封套設計及攝影獨特，非報紙所能呈現」為由隱去，僅印上歌詞頁的圖像，整個廣告無法顯出品味。

亦非常亮眼。1982 年在《獵鷹》演繹忠直的單親媽媽，與劉德華締造不一樣的溫馨母子情；更憑電影《忌廉溝鮮奶》的精彩演出，勇奪金馬獎最佳女配角。

　　然而，1982 年結束前，她卻翻開歌唱事業新章，首辦演唱會，節目亦直接喚作「葉德嫻的第一次演唱會」，由俞琤的老友記製作公司促成，並由九龍表行贊助，12 月 11 及 12 日於大專會堂舉行。報載首天發售門票，便差不多賣滿一場，反應不錯，卻沒有加場。

HELLO DEANIE

葉德嫻第一次

監製俞錚 · 鄧碧雲 黃韻詩 盧大衛 城市當代舞蹈團 散芬芳合唱團 傾力合演 音樂陳永良

音響吳陳龍 舞蹈編排呂紹梅 美術張叔平 攝影 Raymond Suen 髮型 Ray Chow of I Capelli

服裝劉培基 顧問岑建勳 化粧劉天蘭 地點：窩打老道大專會堂 時間：晚上八時正

日期：一九八二年十二月十一、十二日 票價：$150, 120, 90 港九各通利琴行有售

九龍表行 ● 星長表 CITIZEN CRAFT CO.

遍佈九龍 忠誠服務 信譽昭著 日月星辰 時間之始 萬物所依 通利琴行 音響器材 高富公司燈光器材

聯合贊助 全力支持

有別於新聞發佈會所言，「Hello Deanie 葉德嫻第一次」的廣告則隻字不提「演唱會」，倒胭合表演結合歌唱與棟篤笑。孫淑興拍攝的照片，後來被唱片公司用作其精選碟的封套。

一九八七年秋，葉德嫻推出她八十年代最後一張大碟《邊緣回望》，當時她沒有出席宣傳活動，唱碟只能倚賴平面廣告，《Music Bus》一如既往，支持實力派歌手。

　　雖云是演唱會，嚴格來說是「演、唱」會。該年 11 月 18 日，俞琤與葉德嫻舉行記招，介紹這次別開生面的演唱會，形容為「糅合歌舞與演技作多元化演出」。同場請來參演嘉賓鄧碧雲、黃韻詩及盧大衛，如此陣容，顯見是詼諧惹笑的綜合表演。俞琤強調費時一年構思內容，「必須要做一些沒有人做過、想過的節目」。

　　1982 年既是葉的歌唱低潮期，何以會選中她辦演唱會。孔昭在《明報》「點指星星」專欄撰文，記下俞琤對此一問的回應：「因為別人委屈了她！她可以是一顆閃得更亮的星星，然而一直被『糟質』。」

　　演出過後，向以撰寫梨園動態為主的作者朱侶，在《華僑日報》投下評論，文首便形容這是「一個閒談加歌唱」的節目，用今天的話，大概是「棟篤笑唱」。演出先由葉德嫻既說且唱，感性細道入行歷程，繼而黃韻詩加入，一輪妙語如珠的對話。緊接「萬能旦后」鄧碧雲登場，與葉合演折子戲。最後是盧大衛現身，大概是《歡樂今宵》的變奏。作者指出：「整晚的氣氛反應都很好，不論誰的表現都掌聲不絕於堂，難怪搞手俞琤在台上與葉德嫻合唱〈無奈〉時，竟然激動得流下淚來。」

　　1983 年，葉德嫻憑《倦》大碟，攀上歌唱事業高峰，直至轉投黑白唱片，出版兩張唱片後，1987 年以《邊緣回望》低調地給歌唱事業放上句號。2013 年，她在電視音樂特輯中憶述當年做唱片，音樂一環總不滿意，決定退下來，專注拍戲。近十餘年重返舞台，甚至出版新曲，當年的句號似乎化作分號，但一切皆屬餘韻，完整的音樂旅程，還是在八十年代末休止。

林憶蓮
都市觸覺123

早期陸——只在週末、日主持電台節目，中學畢業後轉為全職，於早上開咪。我只是她偶然的聽眾，一直只聞其聲，未識真貌。這段主持日子不長，隨後她便涉足樂壇，真貌得見，原名林憶蓮也不再是秘密。

2017年澳門站演唱會，她瀟灑演繹出道首作〈愛情 I don't know〉，直言曾迴避唱這首稚嫩的作品，此間終放下。由被安排唱、拒絕唱到開懷唱，晃眼已逾三十年。

自製空間

1985年推出首張大碟，由歌曲到造型，東洋味濃烈，雖受注目，卻欠個性，往後製作的每張唱片，都銳意嘗新，像1987年推出第三張大碟《憶蓮》，她寫下短箋表白：「這張大碟在歌路方面，有我更多不同風格的嘗試，而為配合歌曲的風格，我在形象方面亦有某程度上的改變。」

從歌路到形象都力圖轉變，重點是能否擺脫少女味道。某夜，她客席現身電台節目，介紹新碟主打歌〈激情〉，改編自當期大熱、樂

隊 Berlin 原唱的〈*Take My Breath Away*〉，她戲說：「大家冚住半邊耳聽吧！」說來仍不脫羞澀，對所走的路線尚且猶豫。結果不賴，樂迷受落，歌曲更出現在王家衞執導的《旺角卡門》。

1988 年推出第五張大碟《*READY*》，整體表現脫胎換骨。她轉換了短髮造型，但當時頗受惡評。DJ 陳少寶曾在電台節目分享，在演場會會場偶遇林，發現她以絲巾把頭髮裹緊，看來頗介懷該造型。猶幸髮型不礙事，封套上她媚眼輕張，預示朝成熟、性感的方向走，路是選對了。

大碟首支派台歌〈滴汗〉，熱辣辣，赤裸裸，勾起情慾的聯想。某天聽陳少寶的節目，他指出 Robbie Dupree 的原曲從未大熱，是次改編屬冷門之選，難得效果尤勝原曲。我格外喜歡序曲〈自製空間〉，頗有點睛之意，為新一段音樂旅程定性。改編日本作品，輕爵士樂的躍動曲風，編曲參照原作卻更為精巧，林憶蓮唱來亦灑脫爽朗。

《*READY*》是她在 CBS 新力最後推出的作品，一點也不似終章，反多作嘗試，透着向前大踏步的勁，憧憬首個歌唱事業高峰。由日資公司轉投美資華納，下一張唱片便啟動走向西方大都會的旅程。

都會女情

1988 年轉投華納推出《都市觸覺 City Rhythm I》，這年林憶蓮才 22 歲。期間她偶有拍攝電影，不外演小妹妹角色，音樂上卻相當進取，她或背後的製作人都看到，少女形象的可持續發展潛力有限，於是以一張又一張唱片去催促成長，塑造風格。

《都市觸覺 I》選擇在紐約曼哈頓拍攝封套及內頁照片，以當地滲染 Art Deco 風格的大都會色彩烘托歌者，視覺上率先為她的形象和音樂方向定調，塑造一位成熟、西化、具格調而品味優雅的都會女郎。大碟的文案提到：「音樂上結合了大都市繁華盛世所帶來的感覺，混和各種不同音樂的特質與人車交集的忙亂市聲⋯⋯這種種元素豐富了城市生活，這一步加速了都會節奏。」

寫來比較虛，那即是甚麼？1988 至 90 年，「都市觸覺」系列 1、

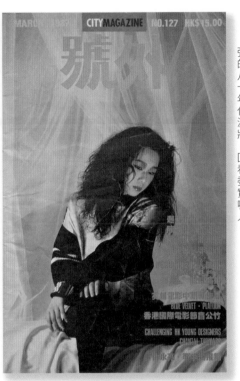

受歡迎度與日俱增，一九八七年三月《號外》選用林憶蓮作封面。其時林仍保留自《激情》大碟以來的長髮外觀，但誇張的八十年代濃妝，回看委實嚇人。

一九九〇年五月，林憶蓮憑藉兩張《都市觸覺》，化身優雅的時尚女郎，登上音樂雜誌《TOP》的封面，清簡的髮式、化妝，帶出自信美。

2及3接連推出，音樂上既沒有踩鋼線之舉，也無意鎖定爵士、怨曲或搖滾等特定類型，而是綜合體，成就時尚Pop的風格，透着都會的觸感，以流行易聽為原則。三張大碟在銷量及口碑上均取得漂亮的成績，讓林憶蓮更上一層樓，從少女歌手群中突圍。

三張唱片，聽到她的歌唱技巧有大幅度的跨進，把先前帶女孩甜膩質感的唱腔洗掉，音域拉闊了，纖細的聲線發揮出多變的特質，起落間透着女性魅力，鑄造簽名式的演唱風格。作為唱片的主人翁，林固然是焦點所在，但聽得出，唱片的成功建基於各方努力，尤其音樂製作，為粵語流行曲敞開一片天。三碟由倫永亮、許願及林本人監製，選曲方向明確，富流行觸覺，編曲熱鬧繽紛，細節豐富，緊扣唱片時尚都會的主旨。

大碟內快慢歌兼備，先後有多支熱門作品。八十年代中，Funk、House音樂當道，製作人迎向這股時尚風潮，着力經營跳舞歌，林亦唱出了力量。當時本地亦掀起出版混音版歌曲的風氣，「都市觸覺」系列1、2及3均推出獨立的混音唱片，熱選如〈講多錯多〉、〈逃離鋼

筋森林〉、〈燒〉、〈傾斜〉，以及〈一分鐘都市，一分鐘戀愛〉、〈推搪〉等。

《都市觸覺 II》尤其動感跳躍，穿插多首舞曲，及後推出的混音碟亦澎湃好玩。1990 年 6-7 月《號外》有一則談「Pose-In-Vogue」的短文，提及 Madonna 歌曲〈Vogue〉延伸了 Vogueing 甫士舞潮流。文末指 Madonna 德國版〈Vogue〉12 吋唱片「封套 Strike-A-Pose 與本地薑林憶蓮的《都市觸覺之推搪 Dynamic Reaction》大碟封套的甫士雷同，皆是挺胸撐腰頭向後的心跳甫士，證明林憶蓮實有國際化的潛質，亦多少暗示了這個心跳甫士的流行地位」。

轉投華納後，在多位樂人的支持下，推出《都市觸覺》大碟，為音樂注入更多西方風情，營造當代都會中產品味，更遠赴紐約拍攝封套，也是林首次踏足該市。

說兩個封套「雷同」，其實牽強，但該雜誌行文向來尖酸，難得對林看高一線，指她具國際化潛質，亦說明她努力塑造的西方時尚風格已獲普遍肯定。

唯美浪族

在外地拍攝封套成了「都市觸覺」系列的傳統，橫跨美、亞、歐三洲，雖說是包裝，卻把風格化為有形造像，歌手更易投入。從封套照到演唱風格，看到、聽到林憶蓮那絲絲入扣的嫵媚，來到系列第三張《Faces & Places》，也是系列中我的至愛，當中多少有點感情因素。1990 年出來工作後，買下微型音響，開始購買 CD。那次回澳門辦事，途經白馬行一唱片店，二話不說便買下這張大碟，我擁有首張林的 CD。

不知道這項感情因素佔多少分，細析下，也有理性因由。此碟刻意塗抹歐陸色彩，除了〈傾斜〉中出現連串歐洲都會名稱，還來一首〈微雨撲巴黎〉，我就敞開心懷感受這份浪漫。是否歐陸其實不要緊，關鍵是音樂節奏緩下來，暫別舞曲，轉向波希米亞式的浪蕩情懷。以動感的〈傾斜〉打頭陣，倫永亮糅合改編與創作，閃亮的編曲，強勁節奏回溫。作為起首曲，它延續都市系列的動感曲風，卻同樣是一個段落的小結，緊接的〈你令我性感〉轉向浪漫舞步，探索一顆顆不一樣的都市心。

碟內選了兩首 Dick Lee 的作品，雖非為她原創，改編後卻不失風格，尤其是〈前塵〉，與原曲的氣氛截然有別。該曲緬懷往昔，林憶蓮演繹細膩純真，編曲簡潔，二胡輕輕着色，於此都市系列誠屬異數，聆聽時猶如夢回故鄉，撿拾童趣的溫馨。

《Faces & Places》於 1990 年夏季推出，為系列作圓滿收結。進入九十年代，她的音樂事業開了新格局，特別是《野花》一碟。那年買來細聽，興奮不已。大碟以花為題，音樂串流渾然天成，幽怨、激越到舒徐，工整成篇。同時，各種元素有機糅合：國粵語融匯、電子與傳統樂器交替運用、中西樂結合，Dick Lee 編排的曲目滲入洋化了

「都市觸覺」系列包含三張大碟，分別於一九八八年十二月、一九八九年十月及一九九〇年八月推出。林憶蓮曾在訪問中表示，既做了三輯都市主題，加上有其他歌手推出類近主題的唱片，故她選擇新方向。

的中調，譜奏新音。演繹上，由激情、悽美到怨調，林憶蓮唱來恰到好處，餘韻無盡。

　　可惜《野花》銷情頗遜，當時我甚至感覺它是林由高峰下滑的轉折點，緊接的大碟《回來愛的身邊》交華星發行，雖在電視大賣廣告，但聲勢不復當年，其實亦是精彩之作。及後她的歌唱基地亦移離香港，到台灣翻開新一頁。

一九九一年十二月推出的《野花》，相當精彩，可視作概念大碟，唱片的文案寫道：「像一朵自風中甦醒的野花，活過一場迷離幻夢；是一個敢愛敢恨的現代女子，走過一回世間冷暖。」

All
about
Shirley

1989 年 3 月，關淑怡首張粵語歌大碟《冬暖》面世，同年 11 月，時稱王靖雯的王菲亦推出首作。唱片公司都引導樂迷親切地呼喚她們作「Shirley」。

　　名字既相同，命運亦同中有異。她們在香港以外地方開始歌唱事業，關大氣一點，先在日本起跑，王則在內地翻唱鄧麗君的歌曲，推出卡式盒帶。甫出道二人已躋身受歡迎之列，首張大碟同獲金唱片銷量，往後關淑怡迅攀高峰，王菲則穩步上揚，高位持續。

　　王以超然之姿在天后行列浪遊多年，關則沉浮起落，飄忽無定，事業與人生總像掃上一層灰，光澤黯然。時至 2016 年，她們都斷續閃現樂壇，雖云氣勢高下有別，但報道總向她們的私生活鑽，謎樣的嗓音僅是昨天的回憶。

Shirley 關淑怡

「風中飄過美夢，悠然遇上你，此刻感覺似夢，迷人是你那目光。願留下你的丰姿，化做那完美的影子，將真愛留待夢內懷緬。」優美的女聲演唱，帶出服裝品牌 G2000 的電視廣告。1989 年的廣告影像，一直留在筆者腦際：男女偶遇，四目傳情，橫來小丑嬉鬧，衝散情緣。也許是它那失落結局，有別於堆砌圓滿浪漫的模式，加上畫面塗抹的藍調，傷感貫徹始終，當時已頗喜歡這廣告。而引力來源之一，是關淑怡所唱的歌。

同年，關推出第二張大碟《難得有情人》，收錄了上述廣告歌的完整版〈纏綿不盡〉，歌詞則重新填寫。該碟銷量衝破白金，主打的〈難得有情人〉瞬間攻陷樂迷的心，歌曲亦成為日劇《結婚物語》的主題曲，劇集於午後緊接《婦女新姿》播出。當年在此時段播出的日劇，先後跑出多支熱門歌，由翁倩玉的〈信〉（《阿信的故事》）開始，到林子祥的〈海誓山盟〉（《海誓山盟》）、林憶蓮的〈只可活一次〉（《跳駒》）及葉蒨文的〈祝福〉（《早乙老師》）。

關淑怡的嗓音清澈如水，迷人且纖巧，卻有種一捏便碎的脆弱觸感。新晉歌手偶有出席電台戶外秀獻唱，聽直播時已感到其現場演唱，與錄音室有距離。然而，她並非巨肺幫或嘹亮派的代表人物，早期以尋常方式演繹，抒情曲目固然得心應手，快節奏作品亦富有力度。隨後從聲線和腔調上摸索「簽名式」唱法，她精巧的嗓音在錄音室內顯現飛翔的韌力，帶領樂迷走進她的〈夜迷宮〉、聽其〈梵音〉，魅影森森，別具一格。

1991 年的《金色夏季》是其轉捩點。唱片封套捨美少女造型，轉而製造迷夢，魅惑人心；音樂上亦多作嘗試，強大的創作與編曲陣容，譜奏風格迥異之作。推介上卻聚焦電視劇《藍色風暴》的主題曲〈一切也願意〉。那其實是片尾曲，該劇製作人員酷愛《夜海傾情》（Le Grand Bleu），更選用〈The Big Blue Overture〉的段落作片頭音樂。

2016 年舉行的演唱會，關亦以〈一切也願意〉揭開序幕，但筆者卻鍾愛碟內的〈午夜狂奔〉和〈親愛的〉，而〈卡繆〉與〈人月共舞〉

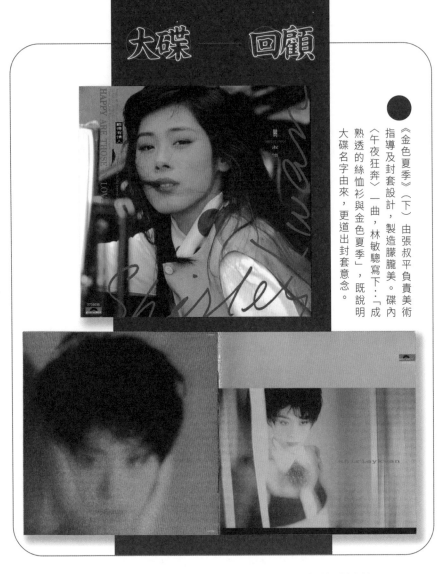

《金色夏季》（下）由張叔平負責美術指導及封套設計，製造朦朧美。碟內《午夜狂奔》一曲，林敏驄寫下：「成熟透的絲恤衫與金色夏季」，既說明大碟名字由來，更道出封套意念。

更妙絕，演繹別具心思，前者發揮妖魅誘惑，後者性感纏綿。

　　1995 年出版的《'EX' All Time Favourites》，展示關對個人演唱方式的信心，一口氣翻唱十首別人的歌，首首簽上自己的名字，評論普遍認為尤勝原唱，舊酒啖出新韻味。碟中的〈忘記他〉獲王家衛放進《墮落天使》中，當年購買該片的原聲大碟，心下期望有收錄此曲，但落空了。王與關的另一場落空，就是她在《春光乍洩》的戲份全遭刪掉，這亦成了九十年代關的焦點新聞。

　　一如其他資深歌手，關淑怡近年鮮有新歌，僅唱了幾闋電視劇主題曲：〈只得一次〉、〈鑽禧〉、〈實屬巧合〉及 2019 年與黃耀明合唱〈快樂到死〉，刻意經營的演繹締造了可能，她卻於 2020 年宣告隱退。

Shirley 王靖雯

　　1989 年 7 月 22 日夜，一臉清秀的王靖雯步出亞太金箏流行曲創作大賽的舞台，演繹〈仍是舊句子〉，歌曲更摘下季軍銜。幾年來，該賽事產生好些流行作品，若干歌者亦藉此展開樂壇新途，王是新人個案，〈仍是舊句子〉收入其首張大碟。

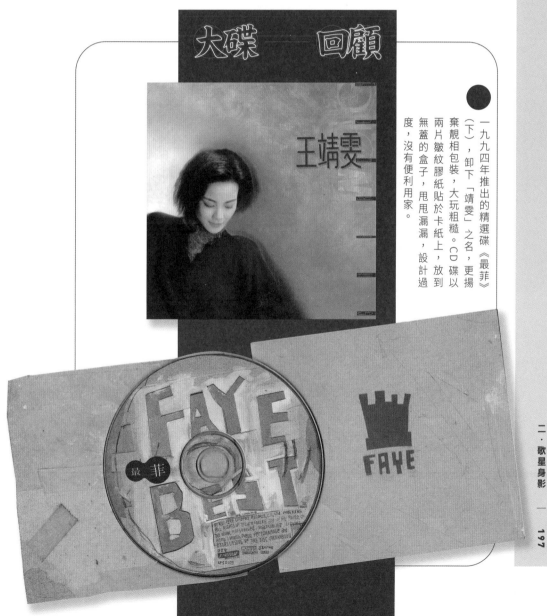

一九九四年推出的精選碟《最菲》（下），卸下「靖雯」之名，更揚棄靚相包裝，大玩粗糙。CD 碟以兩片皺紋膠紙貼於卡紙上，放到無蓋的盒子，甩甩漏漏，設計過度，沒有便利用家。

陳少寶曾在電台節目提及，最初王靖雯是把歌唱聲帶寄到唱片公司毛遂自薦，從而開展音樂事業。時為八十年代末，來自北京的女孩子，雖掌握到頗為傳神的廣東話，但在當時人眼中，仍要推動包裝工程來洗刷土味。王菲，皇妃？太古怪，改；稱呼她 Shirley 添兩分港味；還有髮型、衣着⋯⋯到《Everything》大碟，再作深層洗刷，來個短髮 look。

首三張大碟成績穩打穩紮，與其說包裝奏效，不如說她悅耳的歌聲獲得大眾肯定。期間，製作團隊嘗試為她摸索歌唱路向，由改編日本歌到外語流行曲，並以怨曲方式演唱，但那種隨歌而起的吟唱，總覺格格不入，為唱而唱，soul 味欠自然流露，反而傳統風格的抒情歌，能與她的聲線有機配合，予人好感。

1991 年來個樸拙轉身，到美國走一轉，瞬即回歸，判若兩人，戲劇性地 reborn。英文名換成「Faye」，原名「王菲」亦成了公開的秘密，還唱英文歌。形象上，脂粉洗盡，恍若從旱地回來的搖滾樂手，把之前包裝團隊經營的都推倒了，從推倒中建立另一場包裝。不管真的所謂尋回自己，又或是另一場形象戰，這次變身，為她往後走獨立特行鋼線路埋下契機。

自我、抽離、心不在焉、答非所問，是王菲向來予人的印象。1990 年末，我首度參與劇集創作，選角期間，監製有天遇上王靖雯，他困惑該不該冒險貪新鮮選她當女主角，當刻信口道出「到肉」的一句話：「不知她是怎個模樣，該說她蠢抑或寸！」

寸得起，一轉身，我自尋我路。曾觀賞 1999 年的「唱遊大世界演唱會」，她話不多，經常詞不達意，索性以無謂多講收結；坦言為滿足樂迷而唱自己不愛的作品，如〈容易受傷的女人〉，又請大家忍耐，她要撥出時間唱自己喜愛但大家不熟悉的歌。

音樂上持續追尋，參與創作，更拓展唱的領域。她追蹤 The Cranberries 的樂聲高唱〈夢中人〉，收入同一大碟的〈胡思亂想〉和〈知己知彼〉，則改編自愛爾蘭組合 Cocteau Twins 的作品。1995 年她更現身該組合的大碟，演繹〈Serpentskirt〉，開展迷離復迷幻的

演唱方式，嗓音如迷霧，千迴百轉，餘韻綿延。她把弄聲音，哪管所謂咬字不清，囈語式發聲，騰雲駕霧，吐納之間，生成〈郵差〉；她是〈女皇的新衣〉中的嬌矜潮女，又是〈將愛〉中的武裝戰士。

　　她來自北京，一度被包裝為具港味的女歌星，故地重返，發熱發光，她是中國好聲音，粵語市場變成副選。2011 年以天后之姿傲遊，重踏香港舞台。若說香港女兒梅艷芳的歷程是一頁香港歷史，王菲的中港因緣則是這頁本土歷史緊接的一章。

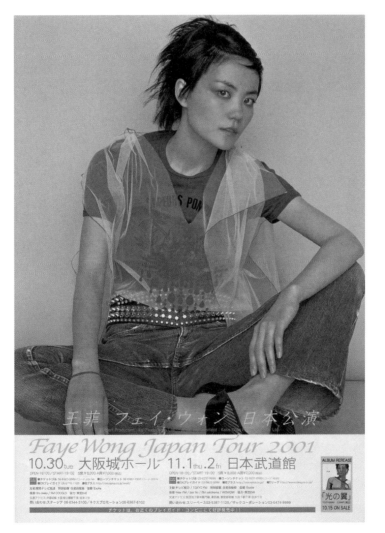

二○○一年秋筆者遊歷大阪，取得王菲於該市及東京舉行演唱會的單張。她以天后之姿躍登武道館，並同步宣傳在當地發行的唱片《光之翼》。

華語片
原聲碟

光影樂韻，尋常影迷如我亦對電影配樂着迷。最早購買的電影原聲配樂錄音，是 1989 年影片《稀客》(*The Accidental Tourist*) 的卡式帶，John Williams 的作品，迄今仍然愛不釋手。電影配樂唱片漸成藏品的重要組成部分。那時面向唱片店「Soundtrack」部門琳瑯滿目的產品，常想：為何香港電影沒有這類唱片？

電影原聲唱片的模式有二：一是把片中歌曲結集，另一是輯錄為影片編寫的音樂。一直以來，香港製作的戲曲或歌舞電影，都有推出唱片，及至七八十年代之交，以電影為題的大碟，多屬雜錦碟，收入主題曲、插曲及主題曲的音樂版，結合相關歌手的其他歌曲，配上影片海報作封套就是了。

1994 年 1 月號《*People*》中文版內載一則短文，提及「1984 年，由滾石出版的《玉卿嫂》電影原聲帶，據說是這類唱片的鼻祖」。同一年在香港，電影音樂正值由「罐頭音樂」模式過渡到為影片創作音樂的階段。至於把原創音樂輯成大碟，差不多至九十年代初才漸見成熟，終在唱片店佔上一席。

搭錯車

新藝城在台灣投資攝製的《搭錯車》，由虞戡平執導。作為歌舞片，其音樂豐富、創新且動人，開了華語片觀眾的耳界。導演積極試用新人為影片創作歌曲，包括羅大佑、侯德健、李壽全、梁弘志及陳志遠，同時，為求一把脫俗新聲，他遍走台北夜店，眾裏尋她，終找到蘇芮。幕前幕後的全新組合，火花四濺，只是外界對該片欠缺信心，沒有公司願出版該電影原聲唱片，終由新藝城自資製作，於 1983 年在台港兩地推出。

為推介「新人」，唱片封套頗見硬銷的註明：「一個新的名字，一個新的聲音」。在香港發行的大碟同樣有這列蠅頭小字，廣告用語雖稍作改動，但仍強調「新的名字」。對關心歐西流行曲的香港聽眾，蘇芮並不新，早於七十年代中，她在香港便以「Julie Sue」之名當了多年職業歌手。

重返香江，1984 年 6 月 24 日第 815 期《明

七十年代末已在港駐唱的蘇芮，其主唱的《搭錯車》原聲大碟於一九八三年十一月在港發行時，仍以「一個新的名字」作推介。廣告刊出的大碟屬 Fontana 廠牌製造，其後的 CD 版則屬飛利浦廠牌，而原聲碟最初由新藝城自資出版。

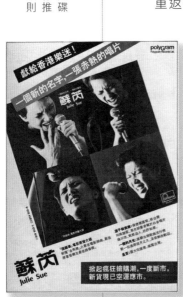

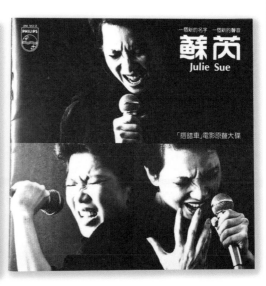

報周刊》訪問她，回溯 1975 至 77 年，她曾在中環希爾頓酒店的夜總會駐場表演，一度簽約成為《歡樂今宵》的歌星，演唱英文歌，更曾為本地的好市唱片（House Records）灌碟（見本書第一部分〈年代音符：港式英文歌〉）。談及歌路，她坦言：「我唱歌經過很多階段，以前喜歡黑人的靈魂歌曲，後來接受搖滾樂、藍調和爵士音樂。」最後她選擇在搖滾和藍調方向發力。

聆聽《搭錯車》大碟，完全體味那股搖滾風。主調〈一樣的月光〉可說是當時華語樂壇少數的搖滾作，蘇芮以其高吭的聲線唱出激情。除了配樂段落，全碟共有六首歌唱作品，幾首慢歌她則演繹出一份倔強的怨調。

大碟可以獨立聆聽，若與電影一比，成績尤在其上。影片故事延續上下兩代，情節密集，費盡心力賺人熱淚，但對男女角色的音樂人身份沒有深入的描述，穿插其中的歌曲僅屬背景，卻燃亮了整齣電影，而〈一樣的月光〉記下城市高速發展帶動的人際關係及情感變遷，別具深度。主題曲〈酒乾倘賣無〉更是結場的靈魂，感人能量的泉源。

歷經三十餘年，大碟歌曲沒有褪色，依然觸動人心，更獲票選為《臺灣流行音樂百張最佳專輯》（1994 年）的第二位。

衣錦還鄉

1989 年 4 月底，報載張婉婷執導的電影《衣錦還鄉》易名《八兩金》。影片在台灣公映時仍用前稱，而滾石出版的原聲大碟則備有兩種封套，由羅大佑任音樂監製、魯世傑為製作人。

這是八十年代少數的華語電影原聲大碟，且以配樂為主，歌曲為副。唱片在香港沒有高調推廣，當時僅〈船歌〉有較高的曝光率。齊豫以其清麗婉約的歌聲頌唱，如汩汩流動的河水般柔美，結合雄壯的男聲和音，交織出一闋樸拙山歌，粗獷中見細膩，映襯片中的原鄉濃情。全碟輯入十首作品，羅大佑與魯世傑各創作了一半，更同時參與編曲、演奏，羅亦演唱了〈傳說〉一曲。

八十年代初，引進內地錄音作品絕非簡單任務，須經過不少程序，但有公司銳意開荒。一九八一年十月二十九日《原野》在香港公映，及至一九八三年三月香港唱片才引進該原聲唱片。

　　驟看這是一次港台合作：香港的電影、台灣的配樂，然而，1987年 5 月羅大佑已移居香港。1988 年 12 月第 38 期台灣《人間》雜誌的專訪中，他披露離開台灣的原委，其一是深感創作受監管，同時亦銳意突破身份的圍限：「我有能力超越在台灣時的限制去觀察事物。也許是我的客家血統在體內流動，我安於做一名外國人，不管是一名紐約的東方人或是住在香港的外國人。」他說個人的音樂也起了變化，但很難描述，只概括一句：「音樂上將很電子化。」當時他正為電影《棋王》創作音樂。

　　嚴浩的《棋王》花了頗長時間製作，羅大佑為其他電影創作的音樂更早進入大眾的耳朵。移居香港後，他與泰迪羅賓合組製作公司，開始為商業電影配樂。《衣錦還鄉》大碟載錄的配樂，以電子合成器演奏，音效層次變化多端，構築豐富的意境。影片故事描述美國華僑回國省親，偶遇一段情，音樂滲進了素樸的鄉土情調，瀰漫中樂的氣氛，但採用映襯烘托的手法，而非硬繃繃的運用中樂樂器，個別段落巧妙地糅合齊豫輕柔的吟唱，為電子音樂注入人味。作為獨立聆聽的唱片，不免有其局限，難教人雀躍興奮，但樂曲不落俗套，緊扣樂曲題目，與影像有機配合。

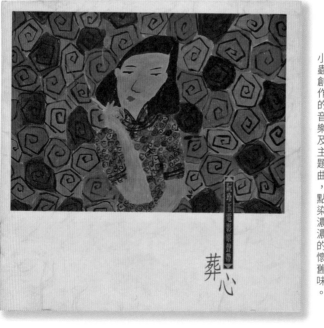

具史詩格局的《悲情城市》，頗創新地採用了日本概念音樂組合 Sens 的音樂，該原聲唱片備受樂迷熱捧，更成為本地電視節目常用的「罐頭音樂」。

一九八七年，羅大佑旅居香港，並投入電影配樂工作，一九八九年推出的《衣錦還鄉》（《八兩金》）大碟是港產片較早期的電影原聲配樂唱片。

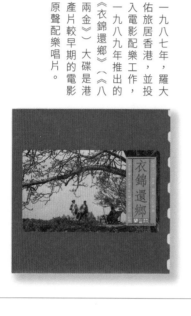

踏入九十年代，香港電影的原聲唱片逐漸增多。《阮玲玉》原聲碟於一九九一年十二月推出，收入小蟲創作的音樂及主題曲，點染濃濃的懷舊味。

A CITY OF SADNESS / SOUNDTRACK MUSIC BY SENS

FHCF-1054

悲情城市

早於永佳時期，王家衛已和陳勳奇合作。陳氏早年主力影片配樂，王於九十年代已是知名導演，再找來陳氏（聯同 Roel. A. Garcia）參與《墮落天使》的配樂。圖為一九九四年出版的 CD 封套及盒脊條幅。

該原聲大碟出版的背後，若連繫到羅大佑的創作背景，加上遷移、身份轉變及 1989 年等命題，作品可堪詮釋，原聲大碟的內頁文案寫下三組文字，提到此唱片「是羅大佑的『音樂工廠』和魯世傑對所有華裔血統裏共流的血緣，再一次的深切投入，透過音樂，撫慰中國人宿命的傷痕。」二人的這組作品於 1990 年榮獲第九屆香港電影金像獎最佳配樂。

悲情城市

八十年代中後期，延續中台兩地電影漸受西方影展關注及授以獎項嘉許，《悲情城市》獲威尼斯影展金獅獎殊榮，未至於平地一聲雷，但在如此大型的影展掄元仍屬首宗，我作為普通觀眾，當時亦感欣喜，以至感動。1989 年 12 月 21 日影片在港首映，我也前往看了兩遍。

猶記得最早從電台節目《一盞茶論盡電影》聽到此片的主題音樂，甫聽心內震憟，但旋即想起侯孝賢前作所呈現鄉間的純樸率真，配樂是輕輕的點染，而《悲》片則寫四十年代的歷史，剎那間很難想像這闋電子音樂可以融合其中。

從影片所見，配樂並不密集，印象較深的部分，在後段於山間彎路送別寬榮的一組遠鏡頭，配合〈Hiromi のテーマ〉（寬美的主題音樂），透着孤寂與蒼涼。電影原聲唱片收入二人組合 SENS 作曲、編曲及演奏的六段音樂，以及一首獻給候孝賢的〈凜〉。除了以電子合成器演奏的音樂，亦融入鋼琴、二胡、笛子等真實樂器的聲音，營造悲調，脗合影片的氣氛。唱片封套小冊列出電影的音樂監督為日本的立川直樹及台灣的張弘毅。

1997 年香港國際電影節選映了《南國再見，南國》，在西灣河文娛中心放映的一場，導演侯孝賢應邀臨場，有觀眾問日本組合 SENS 為《悲》片創作了精彩的配樂，何以往後沒有再合作？侯導演淡然的答：「現在聽來，又不感覺那麼合適。」

　　縱然音樂和影像的緊密度不如一般配樂，倒造就唱片獨立聆聽的可能，六首作品高低有致，相當亮耳的討人喜歡。回到 1989 至 90 年那個時空，SENS 這組音樂，用今天的話，乃「神級」之作。我在唱片店一見此碟，縱然是索價二百元多的日本版，也豪買下來，一直聆聽到此刻。

純音樂
唱片

葉德嫻推出的五張粵語大碟均見陳永良影蹤，參與作曲、編曲以至監製。我至 1984 年 9 月《你留我在此》推出後，被碟內以電子合成器製造、饒有新意的音樂所吸引，才注意到他是監製之一。

1987 年初，陳出版純音樂唱片《母愛 Milk of Love》。無疑，之前顧嘉煇也曾推出音樂演奏集，但陳的知名度遠較顧為低，加上他擅長演奏小號（Trumpet），那種另類感覺就更強烈。

母愛 Milk of Love

當年未嘗從大氣電波聽到《母愛》的樂韻，不過，該年 1 月第 32 期《音樂通信》及第 206 期《電影雙周刊》先後訪問了陳永良。陳自小學習古典音樂，曾任職樂師，後考進美國柏克萊大學音樂學院，修讀爵士音樂，回港後投入商業音樂市場。

《母愛》的廣告註明此乃陳的「首張純音樂概念唱片」，亦是「電影《省港僱人》原聲音樂帶」。有別於一般原聲唱片，此碟的包裝顯然要與電影保持距離，它更大程度是陳的個人作品集。

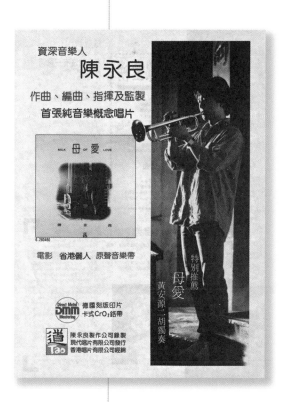

《省港儷人》（即《盡訴心中情》）寫母親為女兒犧牲的故事，但欠細膩的親情描繪；陳把大碟命名《母愛》，是他對故事的理解，訪問中他指出電影公司給予頗大的創作自由度，「於是，我就照着自己從電影得來的感受去創作」。大碟內，他把原創配樂作有序的編排，使其具有主題及連貫，而全碟「只得兩曲，但分作十個片段」。

唱片兩面各有五個樂段，起首為主題音樂〈母愛〉，最末為〈結尾主題〉，中間八段則是按影片情節而衍生的樂段。十個樂段長分半至兩分半鐘不等，全碟僅長 21 分鐘。

迄今尚未能完整的聆聽全碟，看電影聽到的配樂，屬於以電子合成器製作的音樂，但不能反映大碟實況。唱片資料顯示江港生、蘇德華等十位樂手參與，分別演奏低音吉他、大提琴、鼓、吉他、小提琴及中提琴。陳永良除作曲、指揮外，還負責電子合成器，並演奏鍵琴、粗管短號及小號。此外，更邀來黃安源演奏二胡，他解釋，除因影片涉及中港兩地，「最重要是我對中國有一份憧憬想像，而且，一些東方感的旋律之介入，可令到樂曲更具地方色彩。」

陳永良於一九八七年推出的《Milk of Love／母愛》大碟，廣告註明為「《省港儷人》的電影配樂」，但封套所見，更顯然是陳的一張小號演奏作品集，在當時而言，唱片的出現絕對是異數。

負責訪問的記者俱認為唱片的水準不俗，其一指這「是一次中西音樂融匯的作品。整首音樂情調悽怨動人，具有戲劇性的感染力，十分悅耳」。他們對陳在狹窄的市場內，知其不可為而為的冒險嘗試皆表欣賞。陳亦坦言不寄望唱片會有驚人的銷量，「我只是想證明香港的音樂人也能製作出一些有格調而又有別於一般流行曲的音樂」。他深信需要有人先踏出一步，「假若你不做，我又不做，抱着退縮的態度又怎會有進步？」

重逢 Reunion

結果，《母愛》沒有熱賣。1988 年中，陳永良推出第二張唱片《Reunion》（重逢）。該年 6 月第 241 期《電影雙周刊》再次走訪，記者形容他「是一個極其感性的音樂人」，在商業市場外，仍致力尋找空間創作。陳說：「我想，幾乎所有音樂人都有一個抱負：希望有朝一日將自己所學的全數展示出來，為藝術而藝術，為創作而創作。」

相較上一張為影像配樂的唱片，《重逢》全然是個人抒懷之作。

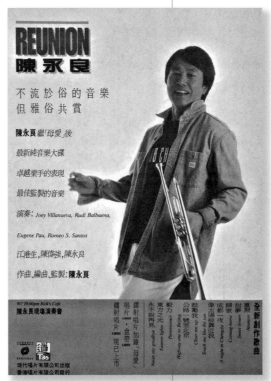

陳永良再接再厲於一九八八年推出第二張音樂唱片《Reunion》（重逢），其創作主題是迎向回歸那複雜的心情。可惜這張演奏集並未為他打開新局面。

前所未有

電子音樂新希望
陳偉強 VILI CHEN
月光曲 全部由SYNTHESIZER演譯
多首中國名曲，更有跳舞勁歌

電子出爐：
一 在月球上狂舞
一 二泉映月
一 平湖秋月
一 月光曲……等，總共十二首

EMI（香港）有限公司美加總代理：
北美唱片有限公司 Bei Mei Records Inc.
228N, 10th Street, Phila. PA19107, U.S.A. Tel.: 215-625-2711/2
華語唱片公司 Wah Yue Records Ltd.
16 Willison Square, Toronto, Ont., M5T 1E8, Canada. Tel.: (416) 593 6827

EMGS-6114
唱片盒帶·現已上市

EMI曾於一九八三年九月推出由陳偉強演奏的電子音樂唱片《月光曲》，尚未有機會聆聽，但電子合成器（Synthesizer）的出現，確為八十年代帶來很多新的樂音。

陳說:「我對中國有一份難以言喻的感情。」所謂「Reunion」,即回歸,他以人情味的角度來演繹:「我們與中國分離了這麼久,就快要重聚了。這份感覺是驚喜交集。」

與這片似熟悉卻又陌生的國土「重逢」,是大碟的主旨,但他沒有糅合中樂,而是回歸純粹,製作一張以小號作主調的爵士樂唱片。全碟的氣氛輕快歡愉,編曲活潑多元,全碟十首作品,或多或少與中國、鄉思扣連。陳永良分享,〈公路一號至北京〉通過一條擬想的、直抵北京的公路,預視國家未來的富強;〈成都一夜〉則是他在該市目睹民眾為國足戰勝外隊而上街歡慶,那民族情感深深觸動他。

音樂上,〈公〉營造恢宏的氣勢,節奏歡騰,有種迎風上路的颯爽。〈成〉的起首魅影迷離,漸見豁然開朗,夾纏低沉的敲擊音效,扣人心弦,憧憬將展現眼前的熱情群眾。我亦喜歡〈像太陽般靠近我〉,起調沉靜,烘托小號的剔透,中段配以長笛,透着暖意,相當抒情。大碟進入第二面後,節拍愈見加快,激昂向上,至壓軸一曲〈永不說再見〉,節奏緩下來,小號至中段才幽幽的響起,透着臨別依依的悵然。

參與大碟演奏的樂手陣容頂盛,包括:江港生、包以正、Joey Villanueva 等。一張用心而不離群的大碟,可惜仍未能打開新局面。1990 年 6 月號《TOP》雜誌的訪問中,陳直言:「《Reunion》的銷量不好,可以說是失敗的。這次給予我一點啟示:這仍未是時候去推出一張純音樂的創作大碟。」說着這番話時,他剛推出第三張作品《情人的眼淚》,一張演奏耳熟能詳舊曲的純音樂集。

Diary & Dreams

1991 年夏,陳國平推出首張結他演奏大碟《Diary & Dreams》,當時他執教於浸會大學音樂系。1991 年 9 月號《Esquire》雜誌的專訪,指他於七十年代初已赴美國進修音樂,期間持續彈奏結他,終以演奏家的身份踏上歐美各地舞台,直至 1988 年回港,在院校教授電子電腦音樂。

碟內他彈奏了尼龍弦結他、鋼弦結他、電結他及鍵琴，並負責電子合成器的處理。全碟十首作品，韻樂柔揚，恬淡無爭，中段跳脫躍動，如湖上泛起漪漣，緩緩擴散，餘韻縈繞。當中他創作了四首新曲：〈*Diary*〉、〈*Down South*〉、〈*Dreams*〉及由呂珊客席主唱的〈*3650 Nights*〉（即〈三千六百五十夜〉），餘下則是重新演奏舊曲。

作為學院派的嚴肅樂人，他不走艱澀路線，以直率的手法把音樂送到樂迷的耳畔。談及音樂類型，陳國平說：「若要把自己這張唱片上的樂曲來類別的話，應該稱之為 New Age 音樂吧。」意指音樂形式、格調和取材編寫上具創造性的革新。

一九九一年七月，陳國平推出首張純結他演奏唱片《*Diary & Dreams*》，唱片封套背頁出現他鍾愛的、人手製作的 Jose Ramirez 結他，是他初抵美國，在酒廊餐廳彈奏賺錢買的。

馮禮慈在《TOP》寫下短評:「陳國平沒有刻意在技巧上『演嘢』,專心奏出和諧易聽的音樂,我認為反而值得嘉許。錄音靚,令人聽得舒服。」當我把此碟反覆聆聽,實有愛不釋手的興奮。編曲上結合電子及電腦程序,讓純淨的結他聲在各種聲韻中穿插、融匯,像演繹 Santana 的〈Love Is You〉,能奏出本色,那刮動弦線的清脆聲響,透着東方情調,靈光閃亮。壓軸一曲〈Dreams〉,起首氣氛低沉,幻得幻失,繼而踏實地緊握願景,朝希望前行,捎來沉穩有力的收結。

八十年代的純音樂作品,零散的尚有其他,這裏僅淺記稍有印象的。它們一點不離地,甚至是平易近人,奈何未能突圍。回想,及至八十年代中,本地流行歌手的唱片大都配以漂亮的封套及完備的歌詞頁,其上卻鮮有詳細羅列樂手的名字,要在幾近不存在的純音樂市場中拓荒,能不教人感動!

由麗的、亞視到華星,黎小田創作無間,一九九〇年六月推出《黎小田純音樂集》,收入十曲,都是他較後期的作品,包括新作〈等了一生的晚上〉。

奔馳純美境界　由他的音樂開始

黎小田多年心血結晶，
精選九首動人心弦之作，
另加全新創作「等了一生的晚上」，
譜成十首優美樂章，
以高質錄音技術製作，
讓每位樂迷獲得完美的聆聽享受。

「黎小田純音樂集」

煙雨淒迷
走上我的路
只因我太痴
君心知我心
歌衫淚影
胭脂扣
痴戀
為你情狂
等了一生的晚上
煙雨淒迷變奏曲

隨身聽

彭羚有歌〈隨身聽〉，淺唱：「將聲音，隨身聽，隨街逛，隨我吧」。歌詞意境妙曼，摸不透與那款劃時代的音樂播放器有關否。這是 1999 年的歌。

往前追溯，《城市生活節奏》大碟內，EMI 找來馬來西亞歌手袁玉蘭主唱〈忙裏偷閒〉：「食晏晝，食晏晝，陀住耳機通街逛……」填詞人鄭國江留意到鬧市內潮人戴着音樂耳機沿街遊走的新興景象。時為 1982 年，Walkman 面世後三年，那時它的中文名字被翻譯為「樂聞」，音與義交融。

冷眼看熱「樂聞」

1981 年，我首次見識「樂聞」這新玩意。中一班房內，一位留級的同學鍾愛向人炫耀其貴價「行頭」，包括德國品牌波鞋，以及傍身的「樂聞」，那個配以鮮色海綿的耳筒老在你眼前晃來蕩去。

我對「樂聞」全然無知，奈何通過此君來到眼前，壓根兒沒興趣請教，欠缺細探底蘊的衝動，對這嶄新產品冷眼相對。現實上亦只能冷待，活在貧困之家，豈敢奢想擁有，誠如它後來被暱稱作「隨身

聽」，只是身外物，無力強求。

　　外間潮流玩意千迴百轉，我不太上心，畢竟沒條件追逐，但仍瞥見「樂聞」的蛻變：機身愈見小巧，耳筒亦由掛頭模式變為兩枚「耳塞」，可以捲進小膠盒內，纖細便攜。同時，把「樂聞」套進皮帶的造型也漸見土氣，大家都收進手提包。後來投身社會工作，但收入低微，不會亂花費，及至 1992 年，經同事鼓動，終買下生平第一部「樂聞」。

　　那部「樂聞」約售六百元，功能適中，可使用金屬鉻帶，磁頭能自動轉換，毋須反帶，純黑外觀嬌小硬朗，加貼身膠套，攜帶方便⋯⋯恍若賣廣告！購買時料不到日後會當記者，未意識要買能夠錄音的款式。

文化研究經典個案　█

　　一直窩居屯門，工作地點要不在清水灣，要不在九龍灣或小西灣，一個個遙遠的灣，途中聽聽「樂聞」理應是寫意的，奈何交通工具實在吵，我又抗拒把音量無限擴大，在噪音環境下聽歌絕不樂聞。加上車程遙遠，為免歌曲重複，須攜上幾盒盒帶，平日又要費心力與時間把歌曲翻錄到錄音帶上，如此這般，難言享受這「樂聞」。

　　無疑我是怪人，個案不足為記，周遭人還是樂在其中，「樂聞」影響力之巨大，學者也要細探。十多年前修讀文化研究，領域內的巨擘如 Stuart Hall、Paul du Gay 必然閃現，他們都鑽研過「樂聞」的文化底蘊，更聯同多位學者把研究結集成經典著作《*Doing Cultural Studies: The Story of the Sony Walkman*》（內地中文版譯為《做文化研究：索尼隨身聽的故事》）。

　　書名一目了然，文化研究是主角，「樂聞」只是襯衣，披到身上才現出底下那骨架的原形。誠如 Paul du Gay 在書本的導言介紹，如何運用「樂聞」這個案進行文化研究，呈現文化無遠弗屆的影響力。當中他淺淺地寫下一句，容我斗膽翻譯：「之所以選用『樂聞』，源於它是典型的文化產物，以及現代文化的中介，同時，透過研究它的

SONY

新力「樂聞」
WALKMAN
嬌俏迷人
機中翹楚

WM-2型

新力自創造出舉世矚目的
Walkman後，其他牌子爭相
仿效，但新力不斷精益求精，
創下科技新突破，Walkman 2
的誕生證明新力又一次領導
潮流，永遠站在潮流的尖端。

· Walkman 2線條優美，體積
輕巧，與一盒錄音帶的體積
相差無幾，是市面上最小型的
耳筒HiFi機。
· 新式掛扣，可隨意掛上及解下，
無須解動皮帶，方便實用。
· 附送電池盒，可配大號電芯
更加經濟耐用。

WM-1型

WM-3型

新力「樂聞」
備有多種款式，任君選擇。

新力「樂聞」添姿釆
首創潮流款最優

新力牌
SONY.
THE ONE AND ONLY.

總代理：福原電業有限公司
　千諾道中122－124號
　海港商業大廈19樓
　電話：5－461123

總經銷：中原電器行有限公司
香港店：中環德輔道中105號　電話：5－445188
旺角店：旺角沙咀道674號　電話：3－300311
　（旺角店營業至晚上九時半，星期日照常）
維修服務：香港 5－632231　九龍 3－642276
　　　廣州 33089

一九八二年初新力牌刊於雜誌的Walkman廣告，譯名為「樂聞」。
號稱「自創造出舉世矚目的Walkman後，其他牌子爭相仿效」。
當時已進入第二代，賣點之一是「體積輕巧」。

這款一九八二年初上市的微型音響，以有型有款為賣點，由初出道的梁家輝演繹束腰、肩掛等外攜模式，現在看來感覺相當累贅。

『故事』或『傳記』，可以充分認識到文化如何在我們處身的後現代社會中有效運作。」

　　暫且把學術觀察移開，回到七八十年代之交的時空，縱然音響已漸趨微型化，但聽歌仍受制於大型器材，難免被困一隅，「樂聞」化繁為簡，讓人可以悄無聲息地把音響攜帶在身，遊走街巷聆聽，委實平地一聲雷的響亮。同時，它更重新塑造我們在公共環境的身份，只消一按掣，便能夠劃出個人的空間，對周遭可以充耳不聞，如入無人之境，那「私有」的領域恍若唾手可得，全由個人操控似的。人總渴求「私有」，那感覺實在美好。

20 周年，一個總結

　　1999 年，「樂聞」誕生 20 周年，於倫敦版《Time Out》刊出的小輯，請來當地出版界潮人 Pete Paphides 撰寫回憶文字。作者記下，早年的「樂聞」尚未配備轉動磁頭，回想起來，那用人手反帶的動作，真箇笨拙得丟人，但不管如何，得承認：「它改變了我的人生！」何況，它不僅是一台機器，更連繫到流行音樂的足跡。

　　「樂聞」與流行音樂，確有相輔相成之效。在那個私密的空間，不用理會別人的意見、口味，我有我天地，隨時隨地可聽，音樂是那麼貼耳入心，層次分明，細緻傳神。這枚小器材，對那個年代歌曲的流行起着推波助瀾之效。

　　20 歲了，「樂聞」卻已拐進最後一程，新一代音樂播放器接踵湧現。1992 年底，飛利浦與松下電器研發的 DCC（Digital Compact Cassette，數碼錄音帶）、新力的 MD（Mini Disc，迷你唱碟）先後推出。1994 年初，報章引用美聯社的消息指出，產品進駐市場 14 個月，MD 售出 40 萬件，DCC 僅 15 萬件，但分析員仍看好，認為即將擊敗雷射唱盤及唱片。縱然給言中，卻非輸給這兩款產品。2000 年過後，連我這落伍阿叔也選用 MP3，體積小巧，記憶體龐大，樂迷隨時帶備數千首歌上路。

　　2017 年 4 月，與友人閒聊時，才知對方迄今仍用 Discman，用

的更非舊機，而是從舊式電器舖購買的新貨。我不免訝異，絕非覺得此舉古怪，而是平常見對方佩戴耳筒聽歌，老以為耳筒線的終端、藏於其背囊內的，是一枚 MP3。話說回來，縱使音樂播放器萬化千變，聽者都是以一枚耳筒與它連繫，捉緊自我天地的身影別無二致。

隨着智能電話壓倒性地進佔地球各地，以一枚耳筒分隔群己的行動，顯得理所當然，部分人更選用大型耳筒，與外界隔絕的姿態近乎決絕。始自「樂聞」誕生，那沉醉個人領域的取態便逐步植入我們的生活，甚至蝕進基因，把耳筒堵塞着耳朵的獨立感覺，代代相傳，那個看似自我操控的私人空間，更見不能失守。

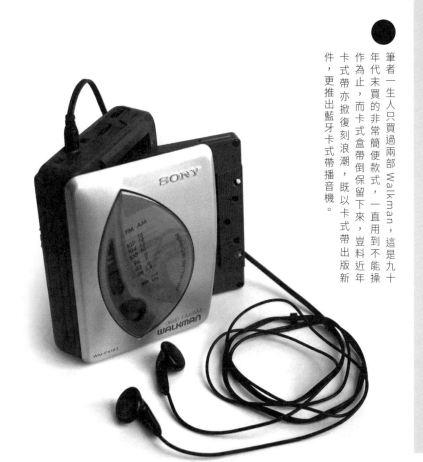

筆者一生人只買過兩部 Walkman，這是九十年代末買的非常簡便款式，一直用到不能操作為止，而卡式盒帶倒保留下來，豈料近年卡式帶亦掀復刻浪潮，既以卡式帶出版新件，更推出藍牙卡式帶播音機。

一九九九年，為慶祝「隨身聽」面世二十周年，在《Time Out - London》刊出專頁，羅列歷年的不同機款，看到產品愈出愈纖薄、小巧，耳筒也愈見貼身，佩戴在耳，不着痕跡。

WIN!
A SPECIAL EDITION SONY WALKMAN PERSONAL STEREO

To celebrate the 20th Anniversary, Sony have produced a special birthday edition Walkman. The sleek silhouette of its matt stainless steel casing is particularly eye-catching and at 16.9mm it's the slimmest ever Sony Walkman. There will be only 500 available in the UK and each one is engraved with its own individual number.

Sony is offering five *Time Out* readers the chance to win a special edition Walkman. To enter you must correctly answer the following question. All correct entries will then be put into the prize draw.

The word Sony is derived from the Latin word Sonus. What does sonus mean?

A: Sound
B: Music
C: Movement

20th Anniversary WALKMAN

Time Out

London's guide to the Walkman

1979-99

SONY

碟變：
LP、CD、LD

1982 年 12 月 24 日《華僑日報》報道：「香港為世界上跟隨日本，第二個可以在市面上買到雷射唱片機的地區，本月起有四種歐、日牌子在港推出，但據悉到今年底止全部運港的『碟仔』機不足五百部。」為加強推廣，兩家生產商飛利浦及新力，於 1983 年 1 月初在荃灣大會堂舉行「雷射唱片 Hi-Fi 音樂會」，規模號稱為歷來最大的。市民僅費兩元便能進場欣賞。所採用的雷射唱機，當時約售四千元，被稱為最廉宜的一款。

　　科技產物趁時迷人，當時這類推介音樂會此起彼落地舉行。由黑膠碟（LP）過渡到雷射唱片（CD），是八十年代一場聽的革命，受眾的心情是興奮、難耐抑或悲痛，各人有別。我倒平靜，畢竟聽黑膠碟的歲月淺得很，由盒帶階段一躍，即進 CD 世代。

寒傖的黑膠歲月

　　黑膠唱片於我而言，像雞蛋，印有「易碎」警號。我家向來僅有收音機，升高小後，曾借用人家一部如玩具般的卡式帶播放機，但

「食帶」頻仍，得物難有用。及至小六，家裏終添置一部小型手提唱機，於是跑到舊鄰居或同學家，把人家的黑膠碟歌曲翻錄到盒帶內，除了收音機，青少年時代便靠這些盒帶汲取音樂養份。

作客別人家，選歌以外，整個翻錄程序當然由主人家操作。看他們小心翼翼地拉去防塵套，以指尖捏着碟邊再移送唱盤，以除塵掃在碟面一絲不苟地輕拭，一舉一動，恍若要屏息進行。有一回我聞歌躍動，立刻遭喝停，話說我跳躍時震動了地板，從而波動到坐地的音響，再而導致唱針跳動。因此，目送整個錄歌過程，實不敢輕舉妄動。

然而，望向那垂直式的音響組合，實在充滿遐想，期盼有朝一日也可以擁有。投身社會工作後，銀根有限，組機無望，只能以一台廉價的韓國製三合一唱機暫時解渴，一機結合唱盤、雙錄音座及垂直式 CD 唱盤。隨後購入首張黑膠碟，Kenny G《*Duotones*》的正價貨。時為 1990 年，黑膠碟已趨沒落，只嘆為時已晚，對它的情意結永難紓解。

綜觀當時市況，黑膠碟已是店舖的脫手貨，扔在店外的紙皮箱任揀，倒讓我購入好些割價貨，包括達明一派拆夥前的各張大碟。不過，大範圍的樂迷都以期盼心情迎接 CD 時代的來臨。

CD 小巧耐磨神話

　　首次買入的 CD 是 Mark Knopfler 為英國電影《小鎮風波》（*Local Hero*）做的配樂。我對啟動新機向有先天性焦慮毛病，第一次按掣驅動雷射唱盤，心內繃緊，湊巧唱片首曲是一段低沉、悄聲的音效，我即生起壞機或壞碟的疑慮，實在太悲觀了。

　　那時候，城內大部分年輕人已很熟習此等潮玩，畢竟已是 1991 年，雷射唱片及音響系統已大行其道。飛利浦及新力是推動雷射音響系統的先驅，同系公司寶麗金 / 飛利浦及 CBS 新力亦是最早出版雷射唱片的品牌，軟硬件於 1982 年面世。

　　查看該年 11 月新力刊於報章的廣告，「雷射」一詞尚未採用，避談技術，率先從體積着眼，稱為「的式碟」及「的式唱機」。唱片的賣點，明顯衝着黑膠碟較難打理及易損耗的問題而來，介紹指：「的式碟表面平滑，有一層特種塑料保護，配合的式唱機之雷射激光拾音，無唱針機械性接觸，不論重播次數多少，唱片永不磨損，亦不受塵埃影響而產生任何雜音。」唱機亦然，強調「摒棄傳統唱機設計，不需唱針唱頭，採用雷射激光拾音設備」。

　　當年聽聞新產品之耐用程度儼如神話，可惜，個別九十年代購買的 CD，目前已出現塗層剝落如蜂窩狀，無法再播，教我心痛。回想

筆者於一九九一年首次購買 CD，正是這張電影《小鎮風波》的原聲唱片。Vertigo 德國廠雷射唱片上的花紋是一個時代標記。

新力牌又一科技突破驕人成就

的式數碼音響系統，摒棄傳統唱機設計，不需唱針唱頭，採用鐳射激光拾音設備，配合輕巧永不磨損之的式碟，訊噪比及動態範圍超過90dB，頻應範圍極闊。

的式碟 COMPACT DISC

直徑紙有12厘米（約4¾英吋）。單面唱碟時間可長達60分鐘。田需翻側。的式碟表面平滑，有一層特種塑料保護，配合的式唱機之鐳射激光拾音，無唱針機械性接觸，不論重播次數多少，唱片永不磨損，亦不受灰埃影响而產生任何雜音。

的式唱機 COMPACT DISC PLAYER

新力牌CDP 101的式唱機，配備有多種微型電腦邏輯電路，輕觸式操作，全自動的面放置，一按選曲及自動重播系統，歌曲次序及時間顯示等，並附有全能無綫遙控裝置，利便快捷。加上先進之鐳射激光拾音設備，免除唱頭與唱針之麻煩，更不會因任何震動或諧振而損毀的式碟及影响音質。

最暢銷熱門的式唱片，同時上市：

38DC-2	Beethoven: Symphony No. 3"Eroica"
38DC-6	Bruckner Symphony No. 4 "Romantic"
38DC-7	Tchaikovsky Symphony No. 5 in E Minor, Op. 64
38DC-8	Shostakovich Classical Symphony
38DC-9	Prokofiev Classical Symphony
	Tchaikovsky: "1812" Overture;
	Beethoven: Marcha Slave & Wellington's Victory
38DC-11	Stravinsky: Petrouhka — 1947 version
38DC-12	Holst "The Planets" Op. 32
38DC-13	Dvorak Cello Concerto in B Minor, Op. 104
35DP-1	52st Street — Billy Joel
35DP-2	The Stranger/Billy Joel — Billy Joel
35DP-4	Wish you were here — Pink Floyd
35DP-7	Guilty — Barbra Streisand
35DP-8	Friday Night in San Francisco —
	Al Dimeola, Paco De Lucia & John Mclaughlin
35DP-9	Night Passage — Weather Report
35DP-10	One on One — Bob James & Earl Klugh
35DP-13	The Simon and Garfunkel Collection —
	Simon & Garfunkel
35DP-14	Bridge over Troubled Water — Simon & Garfunkel
35DP-16	The man with the Horn — Miles Davis
35DP-17	Herbie Hancock Trio with Ron Carter & Tony Williams —
	Herbie Hancock
35DH-4	Again 沢田研二
35DH-5	Again あなたへの子守唄—山口百惠

其他熱門的式唱片，包括CBS新力及其他唱片公司出品，即將推出上市。

一九八二年十一月，新力牌刊出其「的式」雷射唱機和唱碟廣告，突顯小巧體積。圖最右方為新上市的雷射唱片，除古典音樂、美國歌手，還有山口百惠及五輪真弓，但未有香港歌手。

那時，買入的 CD 很輕易便能播放欣賞，確享受過幾許歡欣時光，何況來到九十年代，價格已趨穩定，尤其金獅影視的唱片部，十多年來維持每隻碟 98 元的水位，也不算太難應付。

1993 年 4 月，《星島日報》引述唱片店負責人說，黑膠碟的光輝已去，雖非滅絕，但只留二手市場。十年前後，CD 已全面覆蓋市場，然而，真正快速取締的階段，應是八十年代中後期。早年，加入製造雷射音響的廠商頗多，但雷射唱片的出版卻相對滯後，至 1983 年中，仍以寶麗金、CBS 新力為主要出品公司。

1986 年 8 月號《音樂與音響》（台灣）雜誌，有一篇「寄自香港」的文章〈香港市場上的中國音樂雷射片〉，指出 CD「於 1982 年底在香港上市，但香港的『土產』的雷射唱片到 84 年初才出現」。作者概論直至 1986 年中本地推出雷射唱片的情況，當中以寶麗金的項目最多，達 36 款，包括雜錦碟及歌星個人金曲精選，又以鄧麗君的唱片項目最豐，達七款。CBS 新力亦出版了 14 款流行唱片項目，除一款雜錦碟，餘為歌手的個人唱片。

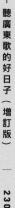

一九八三年十一月下旬，華星刊出這款雜錦唱片 CD 廣告，聲稱為「全港首創本地歌星合作的第一張雷射唱片」。

除上述兩公司，其他如 EMI、華納，都推出多款流行歌曲 CD。該文特別提及華星唱片，形容該公司「在進軍 CD 雷射唱碟市場上則嫌保守，到今年（1986）六月份時，只製作了一款《華星雷射首選猛碟第一輯》」。不過該公司已蓄勢待發，其時製作完成了 13 款流行歌星的唱片，計劃於該年夏季陸續推出，公司皇牌梅艷芳、張國榮各佔四張。作者指「華星起步雖遲，但看來有欲迎頭趕上的雄心」。

翻查舊刊，1983 年 11 月 20 日第 784 期《明報周刊》首次看到《華星雷射首選猛碟第一輯》的廣告，較上文提及「1984 年初」的時間要早，而該雷射碟的廣告亦聲稱為「全港首創本地歌星合作的第一張雷射唱片」，既「首創」，又「第一」，現時坊間紛指此碟為香港首張雷射唱片。

從未碰觸的 LD

VHS 錄影帶和雷射影碟（LD）的普及，讓家庭影院變成可能，造就八十年代一次重要的私有化歷程。1989 年我家首置錄影機，縱然錄

影電視台的影片無法一「戲」呵成，但人生中首次可以把一齣電影據為己有，那貪婪獲得滿足的快感實在很飄然。

在店舖銷售的影帶項目當然更完整，而被私有化的除了電影，還有音樂。雖然把歌星唱曲過程影像化絕非新鮮事，但作為獨立製作並收入錄影帶出售，卻是八十年代的新興產物，出現了「音樂錄影帶」（MV）一詞，外國更有專門的播放頻道，本港兩家電視台也推出介紹MV的節目。後來唱片公司更把知名歌星的演唱會過程，製作成錄影帶推出。

1986 至 1987 年，LD 逐漸進入市場，起初播放器逾萬元一台，實教人咋舌，但只消欣賞過那幾近沒有雜訊的清晰畫面，便教人心動。巨星的演唱會歷程亦開始被記錄進 LD，觀眾可以看得更近更細更多，也是這類 LD 的賣點，而我，僅在電器店看過。那些年，礙於沒有能力購買 LD 碟機及相關影音配套，我一直是錄影帶人，即使後來購入 DVD 機，但錄影機仍一直運作至 2016 年底。LD 終究無緣一用。

一九八八年三月，全長逾八十六分鐘的《譚詠麟87演唱會》雷射影碟推出，是譚的首張雷射影碟，唱片公司特別聚焦推介，售五百五十港元。

一九八八年一月，寶麗金推出《金光燦爛徐小鳳87演唱會》的各款影音產品，特別介紹以錄影帶製作的紀錄，全長近九十六分鐘。

逛唱片舖

2016 年秋，位於屯門市廣場內的精美唱片公司結業。自 1990 年搬進屯門，精美一直是我的遊逛點，縱然頗介懷該店職員以人釘人的監視模式待客，但總歸是區內最具規模的影音專門店，值得不時走一走。

　　30 年來，該店歷經轉變，由以音樂產品主打，到與影像製品分庭抗禮，店面也曾擴展至兩個舖位，及後還原，面積大縮水，苦撐多時，終告結業，多少側映本地視聽娛樂消費市場之變。結業後，有天途經其位於廟街的總店，與較年長的店員閒聊，對方說：「我們開了 40 多年，屯門那家的租金太貴，不會再重開了。」

成行成市唱片舖

　　1981 年 3 月起，《年青人周報》連續多期刊出「港九各大唱片公司唱片店一覽表」，共列出 201 項公司資料。姑且把當中製作唱片的公司排除，唱片零售店大概也有百餘家。

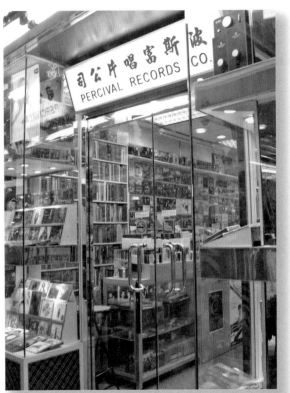

據一九八一年全港唱片店清單，今天尚能找到位於中環永吉街的波斯富，而精美仍立於廟街，它們與通菜街的節拍和威威，都是難得的地舖唱片店，且全部位處門前設排檔的橫街窄巷。

說當年唱片舖「成行成市」，或許言過其實，但與今天的蕭條景像一比，那時的確熱鬧。影音店的最後一幕盛景，乃十多年前發售影碟的大型店舖在鬧市此起彼落出現，至於唱片舖，實早已淡出市場，遑論今天當唱片已成往事的年代。

上述一覽表中，已見位於廟街的精美唱片，店舖位置今昔有別，銷售的產品亦變了，但格局與當天相近，該店至今竟仍有卡式盒帶及 LD 碟發售。當年的唱片店，產品倚牆而立，伸手可及的位置設有一列放黑膠碟的櫃，牆壁鋪天蓋地地嵌滿卡式盒帶，紅男綠女，五彩繽紛，擠出喧鬧的氣氛。

少年時代居於澳門，那兒也有唱片舖，規模雖不如香港，但對我這貧寒學生，已是一處遊樂園。當時，逛唱片舖是一項消遣，放學後，並無零用錢可花，唯一娛樂就是在途中的幾家唱片舖溜達，檢閱唱片封套，但只能望，不能買，因為家中根本沒

●保留至今的幾隻唱片店膠袋：八十年代居於北角，偶有光顧位於皇都戲院商場的偉倫，僅買過卡式盒帶；慧聲頗具規模，其中一店位於金鐘廊，印象中有不少古典音樂；音樂城則是荃灣南豐中心的地區小店。

有唱機，而原版卡式盒帶對我也屬奢侈品，對潮流事物只能作隔重山的觸碰。

兼營代客錄歌

　　澳門的唱片舖不如香港具規模，大家卻不約而同提供代客錄歌服務。當年我亦偶有光顧，拿着空白卡式盒帶到店，選好要錄的歌，一兩天後便可取貨。收費按歌計算，每首歌約收費一元，此舉無疑有違完整聆聽整張唱片的鑑賞原則，奈何沒有餘錢購買原裝正貨，唯有採此權宜之計。

　　九十年代，雷射唱片大行其道，唱片較耐用，借碟予顧客「試聽」亦變得普及。當時我已移居香港，偶然也到唱片店租碟「試聽」，合心意的歌亦會錄進卡式帶，據為己有。讀 1982 年 11 月 10 日《明報》內題為〈唱片出租令唱片商大傷腦筋〉的文章，才知道租碟予顧客「試聽」由來已久。

　　該文指出，當時唱片的出租價為每日二元，最少租三天，最低消費即為六元。同時，唱片舖為免顧客攜碟失蹤，去如黃鶴，故要求付按金，一般較唱片零售價還高。唱片商對此事大感煩惱，畢竟租碟供人試聽難以侵犯版權罪名興訟。不過，以非法途徑販售音樂產品是燒不盡的野草，該文指出「十多年前，代客錄音盛極一時，不只唱片檔，連唱片商店也經營這一生意」，言下之意，早於七十年代已盛行代客錄音。

　　生產商推出音樂產品，須通過發行、批發，才能接觸到顧客。1985 年 10 月 18 日第 352 期《唱片騎師周報》的「娛樂圈」欄目載有幾則絮談，指當時香港主要由四大批發商負責唱片批發事宜，包括精美、鏗利、佳麗及長城，其次是規模稍遜而採取靈活經營模式的批發商，另外亦有兼營製作與批發的商人，也有附設門市、以打游擊方式做批發的公司，最底層甚至有稱為「艇仔批發」的公司。

　　該文觸及唱片出版商與批發在營銷上的利益衝突，像出版商在巨星出碟時，拋貨求售套現，導致批發商不滿，奈何文章寫來語焉不

詳，我等尋常聽眾，不懂箇中運作竅妙，讀來一頭霧水。然而，讓我意外是，文章指該月唱片業務下降百分之六十，並引述精美唱片負責人謝祥麟表示：「生意難做，租貴人工貴，利潤低造成大型門市部日漸結束，同時批發業務勢難回復昔日光輝。」

老小店與超特店

作為八十年代的音樂產品消費者，只覺當時唱片業正值黃金期，但查看資料，早於 1982 年，業內人士咸指唱片業正陷低潮。也許七十年代中以還，唱片市場高速擴張，踏進八十年代，便進入調整期。

當然，稱自己是「消費者」也過於溢美，點算 1986 至 1990 年，僅買過兩三盒正版卡式帶，地點都在北角的偉倫唱片。當時寓居北角，偉倫乃區內的唱片老店，面積不大，內進其中總有與貨品碰撞的擠擁感，但滿目音樂產品，既看且聽，是當時愁煩生活中的一處避世

KPS 金獅影視橫跨七、八、九十年代，它的起跌歷程，如鏡像般折射時代風貌，不少市民也是通過它去體驗家庭影像。圖為借帶單據及免費租賃套票。那時職員利索出單、遊說增購套票等火熱場面，仍歷歷在目。

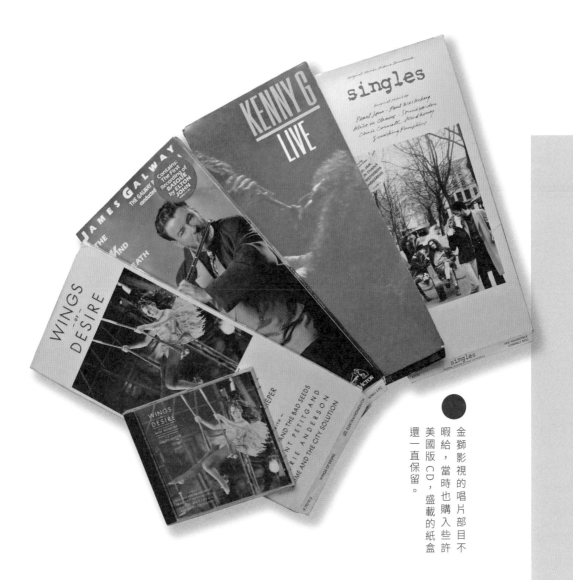

金獅影視的唱片部目不暇給，當時也購入些許美國版 CD，盛載的紙盒還一直保留。

點。2016 年，大夥兒談論皇都戲院保育，我無緣與該院有貼身接觸，唯一記憶就是位處戲院地下商場的偉倫唱片。

就如電影《網上情緣》（*You've Got Mail*）的橋段，shop around the corner 被大型連鎖店驅趕，地區唱片小店逐漸退潮時，大型店舖及新穎的銷售模式出現。「CD Express」唱片郵購專賣雷聲大大地來，但連小雨點似乎也擠不出來，那邊廂，位於銅鑼灣軒尼詩道 505-511 號電業城的 Megastore，於 1991 年 12 月開幕，店面共佔 12 層樓，號稱為「全港首創超霸級之影視音響專門店」。我慕名參觀，橫跨多層的唱片部非往昔的小店可比，但地方雖闊，頗見空洞，貨品亦重複，驚喜感還不若小店。

Megastore 總歸開啟了旗艦店的序幕，1993 年，Tower Records 落戶時代廣場，為本土唱片銷售翻開新章，及後 HMV 更進一步，惟盛況僅曇花一現，亦超出了本書的記錄範圍。相反，自八十年代中高速發展的金獅影視倒需要一記。

自七十年代啟業以來，金獅影視主力租賃影像產品，及至八十年代中開設超特店，店舖面積逾萬平方呎，貨品類型大增，更設立唱片部。早期金獅並無發售中文碟，集中外語歌，電影原聲唱片尤其豐富，且多屬美國版唱片。該期美國版雷射碟，全裹以長型的紙盒，當時握在手裏也覺特別。在金獅買了好些唱片，當然絕非為個盒，但這個意義其實不大的包裝，與唱片一起保留至今，作為一個時代的見證！

封套設計：
立體降臨平面

1983 年 2 月，美國歌手 Christopher Cross 於
伊利沙伯體育館舉行演唱會，之前他的第二張大碟
《*Another Page*》開始在港發行。喜歡他演唱的《凹
少爺》（*Arthur*）主題曲，於是留意到此碟，歌尚未入
耳，已被封套那精工描畫的紅鶴所吸引。當時想：外國
歌手的唱片封套能夠以畫作代替人像照，何解香港不
能？為何香港沒有專人設計唱片封套？

楊凡

上述誠然是一位昧於業界內情者的詰問，不管準確否，就有這印
象。直至有天在店舖看唱片，掃過一張唱片的封套背面，「封面設計」
四個小字赫然入眼，是我個人首次意識到本地製作的唱片出現這崗
位，冒號後的名字是「楊凡」，唱片是甄妮 1983 年的大碟（泛稱「播
音人」大碟）。

1990 年 8 月號《*TOP*》雜誌用上 20 版篇幅製作唱片封套設計專

情在深時　　不要再重逢

jenny

衝擊

飛走的愛情・甄妮 GENNY

金音符時期的唱片，甄妮找來楊凡拍攝甚至設計封套。上圖為該公司首作《情在深時／不要再重逢》，照片橫跨雙封套，頗見氣勢。下圖為《衝擊》大碟，鏡像的意念恍若透視人的表裏不一。

輯，引言指出，踏進八十年代，香港唱片業愈趨成熟，各專業部門均
有長足發展，論創意與製作，平面設計較音樂走得更前，對十年來在
包裝設計上貢獻心力的朋友致意，包括美指、形象指導、平面設計及
攝影師，如張叔平、區丁平、劉培基、Sam Wong、Paul Kwan、毛
澤西、許願、Kinson Chan、鮑浩昕、Justin Chan、Joel Chu、劉
天蘭、陳幼堅等。

　　這一列名字，倒缺楊凡。作為攝影師，他參與唱片封套製作的量
不多，卻曾多次與甄妮合作。1980 年，甄妮成立金音符後，以不惜工
本的態度製作首張作品，包括採用雙封套豪裝。該張名為《情在深時 /
不要再重逢》的大碟，封套即由楊凡拍攝，甄妮作寶黛麗式打扮、在
泳池邊手撫水果，充滿熱力，照片橫跨封底與封面，頗具氣勢。

　　及後《播音人》、《衝擊》大碟，楊均參與設計、攝影，當然注入
歌者甄妮的意念。把封套放回八十年代初的唱片市場，確有突圍而出
之勢，展現甄追求完美的拼勁與野心。

陳幼堅

跨進 1982 年，華星進一步發展唱片業務，以創新手法搞包裝（藝人形象及封套設計），由劉培基當形象指導，陳幼堅則肩負平面設計之責，成品全然把我攝着。

1986 年 8 月 25 日第 13 期《*Music Bus*》刊出〈十六年苦工 —— 大師陳幼堅〉的專訪，憑藉一系列亮眼的封套設計，陳已獲大師美譽。那時我沒有機會購買唱片，但在別人家撫觸他的「作品」，心下悸動，讚嘆不已。

陳於 1982 年起參與唱片封套設計，首作是《射鵰英雄傳》及《赤色梅艷芳》。回應文首的詰問，「赤」讓我看到香港的唱片也可以不用四正「靚相」作封套。大碟以「赤色」為題，設計亦以烈火為構圖主體，岩石後燃起的火焰，把立於漆黑岸邊的梅照得彤紅。當年手執此封套，對設計者的破格嘗試大為折服。

訪問中，陳說：「我將唱片封套設計只當一件商業產品來做⋯⋯看怎樣包裝一張唱片能迎合歌者的觀眾。」原文寫「歡眾」，相信是「觀眾」之誤，有趣的是他不用「聽眾」，果然是設計師，本能反應地以視覺先行。從他創作的成品也體會到那商品論，非單純美化歌者，而是致力拓展產品的可觀度與趣味，令其別開生「面」，由唱片封套向來的二維面向，推進至三維；本文以「立體降臨平面」為題，就是記下這開創的一步。

在其芸芸立體化封套中，印象尤深的有 1985 年 10 月，關菊英轉投華星推出首作《新的一頁》。整張唱片以海之女為題，封套以貝殼作主體，且能活動打開，平面中見立體，貝殼面一揭開，便出現嵌於珍珠內、換上全新形象的歌者，寓意揭開新一頁。唱碟呈珍珠色，號稱為「全球首張珍珠唱片」。

陳幼堅則在訪問表示，《絲綢之路巡禮名曲集》為最滿意作品之一。該封套藉周邊的摺頁，讓方形封套擴張成橫幅，如闊銀幕畫面展現商旅途經荒漠的壯麗剪影。另外，《射鵰英雄傳》唱片亦巧妙地把電視的顯像紋理化為圖像裝飾，更為雙封套打開一片新天，兩位巨星可

關菊瑛新的一頁

全球首張珍珠唱片，隆重限額發行；
唱片盒帶現已上市，樂迷不容錯過。

特別推薦：新的一頁 心中的歌 火一般心思
電視劇「雪山飛狐」主題曲：雪山飛狐 插曲：心語（男方合唱）

並同時舉行三十萬元大抽獎 買唱片得鉅獎

她揭開新的一頁 為你獻出絲絲心語 為你唱出心中的歌

贊助機構
AIWA愛華音響
半島建築置業有限公司

關菊瑛多謝樂迷支持
唱片甫上市即成白金

關菊英加盟華星後，以關菊瑛之名於一九八五年十月推出《新的一頁》大碟。陳幼堅以海之女為題作產品包裝，封套上的貝殼更製成可揭開模式（左下）。號稱為「全球首張珍珠唱片」，碟面呈珍珠色，猶記當時傳言是混入珍珠末製作，更有防靜電之效，說得很神奇。

以平分秋色。

　　1984 年，4A 廣告協會首次舉辦 HK4As 廣告創作大獎，陳一人獨攬金銀銅優四項大獎，獲獎項目便包括「射鵰」及「絲路名曲」兩款唱片的封套設計。

華星成立後，封套設計漸成專職。梅艷芳首張大碟《赤色梅艷芳》，陳幼堅從赤色衍生暗夜燃火的圖像，效果攝人，亦破格地把慣常放封面的大頭靚相移到封底。

《絲綢之路巡禮名曲集》突破唱片封套的平面格式，通過多重摺頁，呈現絲路延綿無盡的氣勢，黑膠碟則另以紙套盛載。

《射鵰英雄傳》乃劇集歌大碟的里程碑，兩大巨星破天荒合作，封套設計尤考心思，讓二人平分秋色，廣告形容為「封套對門摺設計，創新視覺效果」。顯像管紋理亦呼應電視劇歌曲。

孫淑興

翻閱 1988 年 2 月號《GA 黃金時代》雜誌訪問攝影師孫淑興的文章，內容很概略，但配圖倒吸引。編輯選來 13 張孫的商業照片，當中九張是唱片封套。無怪乎他也表示，拍攝唱片封套「是我喜歡的工作之一，因為一旦作品面世，便可即時取得大量回應，而從其他工作所收到的回應範圍可能會較窄」。

孫鍾情拍攝時裝照及人像。訪問文章中，最搶眼的配圖是梅艷芳的《妖女》大碟，精確捕捉梅睥睨足下的征服眼神。打開雙封套，果然那雙眼是「妖」之源。另一選圖是葉德嫻的《你留我在此》，依然是一雙眼，茫然落寞，呼應碟題。同樣，打開雙封套，通過大幅「留黑」，進一步營造「你留我在此」的孤寂。

張叔平

自八十年代初參與電影美術指導工作，時至今日，張叔平已是殿堂人物。相對電影，唱片封套設計，他是客席亮相，作品不多，唯獨肩負達明一派全部唱片封套的美術指導一職，構成一個系列。

達明以組合模式，憑其電子樂章給八十年代中的樂壇來一次柔性衝擊，而形象及唱片封套設計上，同樣引發一波視覺浪潮。首張 EP《繼續追尋》的封套設計以純白、飄逸為基調，清簡低調，人物佈局一前一後，申明成員在組合中的崗位，為樂隊的形象來了一次定調。可惜之後首張大碟《*Kiss Me Goodbye*》沿襲這模式，過於聚焦黃耀明，流於平庸。

自第二張大碟開始，個性慢慢滲染開來。《石頭記》封套那大幅的留白佈局，當年我實在愛不釋手，奈何惦記多年才能據為己有。那時候，香港的廣告或產品圖像普遍走填滿每吋空間的路向，此碟毅然留白，加上裁圖的取捨、鬆朦的處理、靠邊的小字，意境遼闊深遠，瀟灑地扔去很多「指定動作」，一新耳目。

我確實愛大幅留白的作品。《你還愛我嗎？》以白交織藍為主調，它沒有「石頭記」的空靈，並排的硬照並不討好，但水底攝影卻又衍

生了嶄新的視覺效果，偏冷調的設計，加上照中人的表情，封套引發一種窒息感。不過，當時牽起的議論倒是樂隊名字是後期以標籤貼上去的，是疏忽遺漏？抑或刻意留空，最後被迫作無奈補漏？

《意難平》潑灑反差強烈的顏色，湛藍暗黑綴以腥紅，呈現的躁動不安，與大碟的性別議題主旨倒脗合。上述《TOP》雜誌的唱片封套設計專題訪問了張叔平，照片是他首次自行摸索打燈，成績美滿，「我很喜歡那個效果」。不過，重溫達明那一系列封套，當時張卻覺得不怎麼樣：「今天看回達明一派早期的唱片套，自己也嚇了一跳，今天完全不能接受當時的做法。」至於第一張大碟，他直言：「你看整張封套確是好得人驚。」

不管如何，一如達明的歌，在八十年代，這系列封套創作讓我們對唱片封套的可能有更多面向的欣賞，以及更深層的思考，尤其當時一切還是手作處理。

孫淑興、李韻揚負責攝影及美術設計，梅艷芳被打扮成部落女王般，如狼似虎，於寂寞星夜，發放「即管來吧」的挑釁眼神。封套打開的跨頁，則揭示浮誇盛裝下的這雙眼，或有另一種心情。

《你留我在此》，全黑作基調，加上葉德嫻手到拿來的純熟演技，展現茫然失落。打開封套後的內頁，善用「留黑」，展現被遺棄的落寞。

張叔平跟進了達明一派由起至落的每張唱片的封套，主責美術設計。《石頭記》（上）的留白、鬆朦別出蹊徑，可惜筆者保留的這一張，已烙下過多歲月痕跡。相對於《意難平》（中）濃烈的紅與黑，《你還愛我嗎？》（下）則見海底的冰冷，當時的焦點卻落在右邊那後補的標貼。

紅館：
演唱舞台
創經典

2016 年 12 月，張學友在香港完成 23 場「經典演唱會」，毋須嘉賓助陣，憑一把聲音，再掀熱浪。巡唱的香港站，他直言回到主場，作為香港出身的歌手，立於大家俗稱「紅館」的香港體育館，可謂主場中的主場。

　　紅館是歌唱殿堂，攀上這片舞台是本地歌手的心願、目標。檢視香港歌手的演唱歷程，紅館舞台儼如分水嶺，它升起的前與後，見證演唱會潮流化零為整的蛻變。縱然曾在香港其他新場館演出，相隔廿載重返紅館的張學友說：「紅館的四邊台最經典！只有在紅館的四邊台才可以呼喚：山頂的朋友好嗎？」

中式夜總會到大專會堂

　　個人演唱會蔚然成風，乃八十年代流行樂壇的重要事件。以往，歌手較多以群星演唱會的模式亮相，而羅文、甄妮、徐小鳳、葉麗儀等於七十年代已闖出名堂的歌手，其個人演唱舞台往往在中式夜總會。像號稱「世界最大劇院式夜總會」的海城大酒樓夜總會，又或海洋皇宮酒樓夜總會，便經常邀請他們表演。這類高級消遣場所，收費

不菲，歌手亦坦言酬金頗豐。

　　過去沒有如紅館般聚焦的演唱場地，表演舞台散落各處，像大會堂、利舞臺，以至政府大球場，許冠傑及譚詠麟便先後於 1981 及 1982 年在那兒開過演唱會。

　　利舞臺於 1971 年交由華星娛樂營運，成為演唱會重鎮。葉麗儀曾在報章訪問說，她早於 1974 年已在利舞臺辦演唱會，更是首個本地歌手的個人演唱會。1978 年羅文首次在利舞臺舉行個唱，往後一直眷戀這片舞台，歷年留下無盡華麗身影。汪明荃於 1980 年 9 月舉行的首次個唱，地點也在利舞臺。

　　1978 年 5 月 19 日，斥資 1,200 萬元興築、位於浸會學院的大專會堂，在港督麥理浩爵士主持下啟用。1979 年 3 月 2 日第 591 期《香港電視》以「全港最大舞台的會堂」為題介紹這場館，指出觀眾「一致公認大專會堂的舞台乃全港六大舞台（利舞臺戲院、大會堂、新光戲院、普慶戲院及藝術中心）最大的。」舞台面積為 2,385 平方呎，闊 60 呎，深 48 呎，備有先進的表演設施，並有 1,330 個座位。會堂的落成帶動演唱會風潮，除了群星匯演，像羅文、葉德嫻、陳百強、曾路得、區瑞強及雙葉（葉麗儀、葉振棠）等歌手的個人演唱會亦此起彼落地出現。

伊利沙伯體育館

　　文娛活動場地持續增加，反映香港自七十年代經濟起飛，市民的生活轉趨優裕，對餘暇活動益見重視。1980 年 8 月 27 日，擁有 3,600 座位的灣仔伊利沙伯體育館正式啟用。雖名為體育館，卻可以同時舉行演奏會及演唱會，這年 12 月 6 日便迎來日本紅星澤田研二的演唱會，林子祥也是座上客。他說：「雖然佢嗰晚唱果啲歌，我唔係每一隻都完全明白，但係佢畀我嘅印象到今時今日都係咁深刻。」他在 1981 年的歌曲〈澤田研二〉中有如此獨白。

　　翌年夏季，林子祥也在伊館舉辦其首次個唱，共六場的「林子祥 Show」，由梁淑怡剛成立的富才主辦，更邀來吳慧萍監製。演唱會反

那些年風靡萬千少女的 Matchy 近藤真彥，於一九八四年二月在伊館舉行兩場演唱會。

一九八四年二月一日，葉麗儀在伊館舉行「春節演唱會」。當時仍流行同一天設日、夜場，四天期共開七場，四頭一天除夕夜，遲至晚上十時才開演。

應熱烈，歌手對此新場地也甚為欣賞。

歷經 40 年，伊館依然是演唱會場地，但亮度已不復當年。回溯往昔，它是首屈一指的，寰宇星光閃爍，像五輪真弓、西城秀樹、近藤真彥，還有 Santana、Air Supply、色士風手 Kenny G 等，筆者也曾在此欣賞長笛名家 James Galway 的演奏會，以及觀賞 1927 年出品的默片《拿破崙》，由指揮家 Carl Davis 帶領香港小交響樂團伴奏。片長 330 分鐘，分四節由下午映至晚上，實為盛事。

說伊館乃「演唱會搖籃」亦不為過。關正傑當年獲富才梁淑怡邀請，突破自我，在此獻演首回個唱。1982 年 9 月 3 至 6 日合共舉辦六場的「總督關正傑演唱會」，門票甫推出即售罄，歌迷既喜亦憂：這位內斂的歌手如何駕馭數千觀眾的場面？主辦者邀來共 82 位成員的香港管弦樂團伴奏，當年曾引起質疑──公帑資助的樂團應否作商業演出。不過，樂團既貼合他優雅的演唱風格，亦製造宏大的氣勢。

關正傑悉力以赴，演唱了 21 首作品，更表演他擅長的結他，並

安排兒童合唱團演出，溫馨洋溢。1982 年第 215 期《音樂生活》雜誌刊載評論，作者指出「關正傑現場演唱，畢竟是經驗仍淺，我抱不太高的寄望，亦算叫我滿意，從演出的成績，他的確是落了不少心思，說話、歌曲編排，都做得有條不紊」。

翌年，富才再接再勵，讓徐小鳳也來突破，在伊館舉行首次個唱，事前更安排她接受鐵人賽式鍛煉，以瑰麗形象現身，教觀眾眼前一亮，啟動她金光燦爛的演唱旅程。（詳見本書第一部分〈康藝成音三星薈萃〉一文）

Sam 到 Lam：紅館看台三轉四

三年後，龐然的香港體育館也落成。該場地於 1977 年正式動工，至 1983 年 4 月 27 日由港督尤德爵士主持揭幕儀式。整座建築耗資超過 1.4 億，總面積達 1,680 平方米，座位 12,500 個，為當時亞洲最龐大的室內運動場。場地原名紅磡室內體育館，1982 年 9 月易名香港體育館。既以「香港」為名，顯見具地標意義。

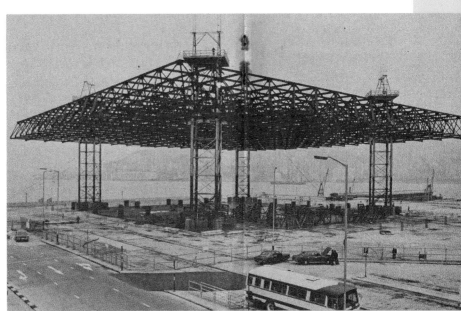

以獨特的倒三角體立於紅磡海濱，香港體育館先設定好頂部支架，恍若由上而下的興築。

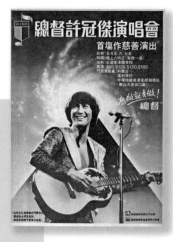
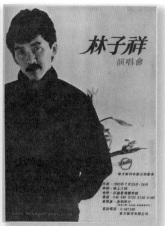

一九八六年四月，蘇芮開辦第二次紅館個人演唱會，廣告特別註明：「創全港演唱會先河，首先採用（Turbo Sound System）四聲度音響製作」。

繼一九八二年在伊館舉行連場滿座的「林子祥Show」，一九八三年七月，再在紅館辦第二次個唱，繼續賣個滿堂紅。那是首個開四面台的紅館演唱會，相關的唱片廣告稱為「阿Lam四面排排坐演唱會」。

不愧為殿堂級歌手，「紅館首位」永遠與許冠傑相連。一九八三年五月，許冠傑成為第一位在這新落成場館演唱會的歌手，當時開三面台，每場招待約七千位觀眾。

　　緣於天時地利與人和，相較促進體育運動，場館在推動流行樂壇上更具立竿見影之效。演唱會潮流方興，場館落成前兩個月，製作公司已蠢蠢欲動，物色歌手辦演唱會。啟幕後僅一週，首個演唱會便誕生，主角是當時坐擁樂壇皇者地位的許冠傑。

　　1983 年 5 月 5 日，「總督許冠傑演唱會」在紅館開鑼，共演三場，每場設 7,000 座位，開啟三邊看台，門票全數售罄。1983 年 6 月第 162 期《銀色世界》雜誌直擊報道演出，指出全晚高潮是許冠傑在父親許世昌的小提琴拍和下，演唱粵曲〈平貴別窰〉，之後與兄長許冠文合唱〈鐵塔凌雲〉，難得的家庭唱聚。對新場館，記者描了一筆：「抬頭望場內漏斗型的座位，最高處的觀眾只很細的一點，實在懷疑是否看得清楚許冠傑的面貌表情。」記者疑惑的，卻是普羅「山頂」觀眾最熟悉的遠距離視野，猶幸歌手總不忘向他們問好。

　　平地一聲雷，紅館演出的聲勢與震撼，教人着迷。落成後一年，各路歌手紛紛進軍，包括於 1983 年 12 月臨港演唱兩場的 David

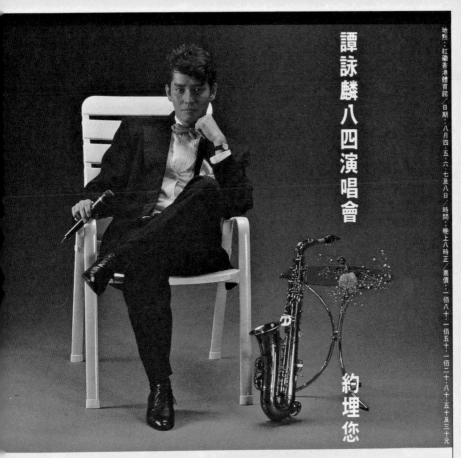

譚詠麟八四演唱會

約埋您

地點：紅磡香港體育館／日期：八月四、五、六、七及八日／時間：晚上八時正／票價：一佰八十一、一佰五十、一佰二十八、五十及三十元

售票情況如坐火箭　•　刷新紀錄捷捷領先

查詢電話請電：3-7218972, 5-7954433

一九八四年八月四日，譚詠麟舉行其首個紅館演唱會，共演出六場。演唱會的舞台加入不少機械設備，除中央的升降台，更有橋樑伸向觀眾席，拉近歌者與觀眾的距離。

Bowie。華人歌手更絡繹不絕，像獨立發展後首次同台聚首的溫拿，以及鄧麗君、杜麗莎、陳百強、甄妮、譚詠麟、鄭少秋、關正傑、蘇芮。然而，最標誌性的，得說 1983 年 7 月 21 至 24 日的林子祥演唱會。

第二度辦演唱會的林子祥，依然低調。1983 年 7 月 5 日第 576 期《年青人周報》的訪問文章形容他這次演唱會「靜悄悄的登場」，指出「只有那末的一張海報，甚至乎連一個獨立的報章、雜誌廣告也都沒有，更遑論電視、電台的廣告了。可是正式售票那天，賣票的店子還沒開門，門外就排上了長長的一大條人龍。票子？就那麼短短的一兩天便賣了個滿堂紅」。

演唱會的創舉之一是啟用四邊看台。林子祥在訪問中說：「決定四面都坐人，圍圍坐聽演唱會，主要是順應場館本身的設計特色。」既是首次，事事得摸索，像歌者如何兼顧四面的觀眾。舞台以兩個圓形疊成「8」字模樣，上設六個點，供歌者駐足面向觀眾；接受訪問時，林子祥仍在構思點對點的走位。舞台移到場館中央，過往的製作方式得重新釐定。1983 年 6 月 7 日《大公報》的報道指出：「由於體育館太大，舞台設於中央，為使四周觀眾看得清楚，舞台高達十呎之外，還要特製一個燈光架，這一切亦由日本方面設計。」不僅林子祥赴日參與設計，梁淑怡的工程師丈夫周明權也投入該項工作。

此後，開啟四邊台為大部分歌手沿用。雖然部分演出者堅持只瞻前而不顧後，但四邊台終究是主流。一如文首張學友所言，那已是經典。

杜麗莎：紅館的慘痛回憶

紅館啟用近 35 年，成就無數掌聲雷動的演唱會。近萬三座位，要一一填滿，做到「秒殺門票」、「一票難求」，的確不易。在開館首半年，便出現了杜麗莎演唱會的慘淡個案。

七十年代以還，杜麗莎攀上樂壇高峰，更擁有自家的電視節目《杜麗莎與你》。1981 年出版首張粵語大碟後便移居美國，蟄伏兩

年，她以「樂壇炸彈」的重型姿態回歸，高調在紅館開辦兩場聖誕節演唱會，她滿懷希冀，更期望加演一場。

她全情投入整個演唱會的製作，更投下巨資，從美國引進製作隊伍、樂隊及舞台燈光，如此國際陣容，以製作「香港有史以來最好的演唱會」為目標，內容不僅唱歌，更由她丈夫登台表演魔術，把妻子變出場。同時，每場均設抽獎遊戲，以饋贈 18K 足金作招徠，看來更似一場綜藝秀。

報道指杜麗莎擲下 50 萬做宣傳，縱是戮力傾銷，售票卻未見起色，唯有半價促銷，最貴的 218 元票減至 100 元，才締造滿座的熱鬧場面，背後卻是嚴重虧蝕的悽慘現實。她估計虧蝕逾百萬元，及後婚姻也出現裂痕，可謂重傷。翌年 7 月 8 日《大公報》訪問她，並記下其經驗總結：「她表示，痛定思痛之下，發覺今次演唱會失敗原因，是未有唱出流行廣東歌，故此難得知音人捧場。造成慘痛的失敗，也是她的慘痛回憶。」觀察也是準確的。八十年代初，粵語歌瞬間覆蓋整個流行樂壇，以演唱歐西流行曲起家的歌手剎那間未能掌握這急遽轉變的實況，只能嘆句「時不我與」。不過，時間總歸證實了她的實力，近年再踏紅館舞台，發亮發熱。

三十多年來，紅館的舞台萬化千變。今天，機械裝置讓舞台升降移轉，製造奇觀。登台的歌手亦不盡是天皇天后，俚俗歌王尹光亮相，翻開紅館新章節，鬼馬歌后朱咪咪更每隔一年便開辦新春演唱會，也屬佳話，這片舞台實有無盡可能。

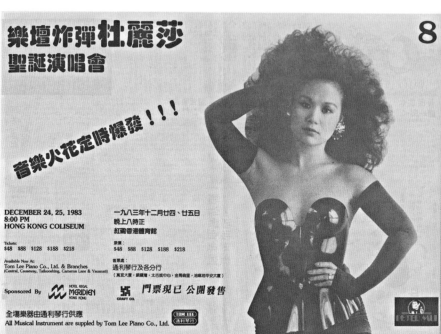

期，豈料賣座慘淡，餘震更波及自身。

歸，她曾表示聽從別人意見，特別選擇聖誕檔

港一段日子，於一九八三年以樂壇炸彈姿態回

杜麗莎的投入、奔放與歌藝，不容置疑。闊別香

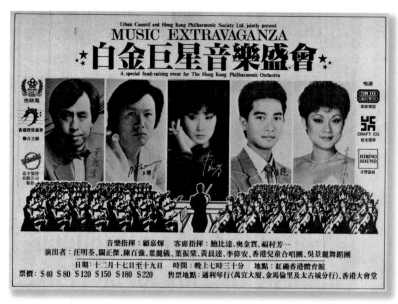

星音樂盛會，是為樂團的首個紅館音樂會。

荃，於一九八三年十二月十七日開演的白金巨

同葉麗儀、葉振棠、關正傑、陳百強及汪明

作為普及古典音樂項目之一，香港管弦樂團夥

自製空間：
卡拉OK

1993 年，我參與電視連續劇《馬場大亨》的編劇工作。該劇男主角是個杜撰的人物，他抱擁大無畏精神，敢試敢做，是一位「發夢王」，在商界屢敗屢戰，迭經起落⋯⋯ 創作期間，我們的頭頂總有飛圖創辦人葉志銘的形象在盤旋。於是，男主角其中一門生意是盲打誤撞下購進幾台日本的伴唱機，間接啟動了卡拉 OK 熱潮。為營造八十年代風貌，道具同事找來幾台那些年的伴唱機，驟看眼熟，實質我從未經驗。

酒廊站台獻唱

1986 年由澳門移居香港，經歷四年的學子生涯，縱然卡拉 OK 熱潮漸興，我仍是井蛙一隻。及至 1992 年初，有天在電視台同事帶領下，才首次進場。

當時還未盛行配備數十獨立房間、由中央系統管控的大型卡拉 OK 專門店。我們進的那店，是一家備有卡拉 OK 設施的酒廊。進場後是一處開放的酒廊空間，卡拉 OK 設於小舞台，客人須踏足其上，

一九八三年中，刊於報章的廣告出現更輕巧的「伴唱」卡式機，並正名「伴唱」卡式機，一般人也可隨伴唱，音樂高歌。同年底，另一產品開始引入「卡拉OK」一詞。

一九八二年中，寶麗金推出這一系列「手提樂隊」伴奏音樂卡式帶，聲稱「由數十人大樂隊演奏」，兼備國、粵、日及歐西流行曲。廣告還介紹配合一款手提音響使用，可邊播曲邊歌唱，並同步錄音，鑑聽效果。

面對電視熒幕高歌。要在眾目睽睽下演唱，殊非易事，我們誓要遁入側旁的房間，務求絕對私人空間。

　　進入私人房間後，格局有點像後期的卡拉 OK 店，但細節還是有別。房間沒有中央操控的點歌系統，須向侍應索取 LD 碟，自行操作碟機。限制縱多，仍相當新鮮好玩。

　　這已是卡拉 OK 進入香港後十年的事。1983 年中，個別日本電器品牌把「伴唱卡式機」打進香港市場，銷售廣告尚未用「卡拉 OK」一詞。刊於報章的新聞稿指該產品「可以同時作播唱及混聲錄音。當八聲軌卡式帶播放你心愛的歌曲時，你只要駁上咪高峰，便可大展歌喉」，同時，更可以「同時利用兩個咪高峰作混聲錄音，二人合唱」，少不免溢美為「恍如擁有一隊大樂隊，隨時隨地為你伴奏」。

閒來哼兩句曲，可謂人所樂享，伴唱機亦以過其歌星癮為賣點。同年底，另一品牌推出新款伴唱機，同步介紹 Karaoke 一詞：「原本意思是指由專業播音室音樂家所製作的背景音樂，是行內人用的術語，現在『Karaoke』這個字已經變成一個常用字，意思是指在音樂錄音帶『伴奏下唱歌』。」該款產品售價為 2,400 元。

飛圖像霧像雨又像風 ▌

2,400 元一台的價格，當年來說雖非廉宜，亦不至於教人咋舌。不過，與同期新引進的錄影機及雷射唱機一比，伴唱機的熱賣程度可謂瞠乎其後。受制於擠迫的居住環境，在家總難放聲高歌，卡拉 OK 未能成功入屋，直至移師公眾娛樂場所，加上軟件由錄音帶變為新穎的 LD，靚聲配靚畫，更提供變色歌詞作演唱引導，終於開花結果，成為大眾聚會消遣的熱選。這一幕盛況，差不多到九十年代才成形。

1990 年 3 月 15 日《壹週刊》創刊，已闢「卡拉 OK 名細表」專頁，列出 23 間該類店舖的資料，集中灣仔、銅鑼灣及尖沙嘴區。灣仔十八本餐廳酒廊，最低消費平日 50 元、假日 60 元，沒有私人房間。位於尖沙嘴的北海雷射酒廊，最低消費 130 元，另設不同大小的貴賓房，收費 1,000 至 1,500 元，租機費由 200 至 300 元。

文首提到借用葉志銘的經歷作為劇集男主角歷程的藍本，當時雖沒細考，但大夥兒都有個印象，在卡拉 OK 的洪流中，葉有其位置。葉於 1986 年創立飛圖，一度風光。那時我只是卡拉 OK 的稀客，亦留意到伴唱畫面上方「飛圖」標誌閃亮滾動，縱然緊接大家會數落此品牌製作的單調、枯燥，以至飛圖王子亮相過多等等。

九十年代初，卡拉 OK 熱潮方興，製作歌唱影碟的公司湧現，飛圖的製作相對已不算太壞，至少不時到外國取景。當然，要為大量歌曲配畫，取向不免籠統，難言度身訂造。唱片公司為歌手獨立拍攝的作品則每有佳作，像陳慧嫻〈飄雪〉的 MV，我便很喜歡。

若與西方樂壇比較，本地的 MV 製作絕非百花齊放。當時普羅觀眾看到的所謂 MV，就是電視台製作、供《勁歌金曲》等音樂節目播

放的歌唱片段。雖然該台也有專門負責的導演，他們亦在有限資源下用心拍攝，但效果仍傾向簡單、粗糙，畫面的創造性和閃亮度有限。當時商業機構間的合作不如今天靈活，這些歌唱畫面並沒有流進卡拉 OK 市場。坊間獨立公司製作的伴唱影碟，一般都沒有原唱歌星亮相，所炮製的畫面不外熱戀男女花前樹下相依相擁，可是，歌畫不配、內容「無厘頭」的案例也頗常見。

卡拉真的永遠 OK？

　　飛圖出版的伴唱碟，自然有原唱歌星亮相。該公司自 1990 年起進軍唱片製作，更大灑金錢熱捧多顆新星，其手法也相當卡拉 OK ── 歌曲易聽易唱，通過反覆播放讓聽眾熟能生愛。

　　當然，是愛是厭，因人而異，我忘不了的是其洗腦式宣傳攻勢。早期為推梁雁翎的〈像霧像雨又像風〉，買下每天深宵的電視廣告時段，天天播放，幾近是每一夜的晚安曲，到一個地步真教人膩。但外間的反應還是挺正面的，緊接的張智霖、許秋怡，以至葉玉卿，都唱出一片天。

　　卡拉 OK 的豐收期是九十年代。天皇巨星譚詠麟於 1990 年推出大碟《夢幻舞台》，也應景地捎來一曲〈卡拉永遠 OK〉，禮讚它的魅力無窮：「不管笑與悲，卡拉永遠 OK；傷心到半死，卡拉也會 OK，高聲唱盡心中滋味。」

　　風潮之烈，令《TOP》雜誌於 1990 年先後推出兩個卡拉 OK 專題，其一關於影碟製作，飛圖的發言人提到，影碟歌曲以普羅大眾為對象，須調校一個幾近人人合唱的 Key：「通常將原唱者的 Key 轉低，例如林子祥、梅艷芳的 Key 有些歌是好難唱的，我們便找編曲家選取一個較適合眾人的 Key 來改編，這就是所謂的『大眾 Key』了！」

　　從這個角度發展開去，調整現存流行曲的調子不免被動，唱片公司亦轉守為攻，推出易聽易唱的歌曲。來到這一點，卡拉 OK 倒過來影響流行歌曲的創作，出現一些被形容為卡拉 OK 化的歌曲（K 歌），只求簡單易唱，沒有任何創新或探索的意圖，哪管評論界詬病，唱家

唱來滿足過癮才要緊。

卡拉 OK 終究結連成一個平台，大量歌曲在其上流動，由往昔因多聽而流行，變成因多唱而熱傳。2004 年初，在一幢商廈的升降機內聽到幾位大型卡拉 OK 店職員對話，一位女士頗具霸氣地說：「除了電台、電視，我們也是好有影響力的頻道。」（大意）當時我不禁訝異。但也非言過其實，當時不少歌曲安排在卡拉 OK 首播，更有「獨家試唱」。

近年，卡拉 OK 的熱潮已退，曾聽幾位修讀文化研究的大學生分享其功課，正是探討一群家庭主婦於卡拉 OK 日場的廉價時段聚會操曲，在千篇一律的家務生涯外自製空間，把原屬年輕人的玩意生起另一「玩法」。

前年，我又在昔日電視台同事帶領下，再進久違的、現稱 K 場的卡拉 OK。同事坦承喜愛唱歌，更重要是 K 場設自助餐，大夥兒又可徹夜坐擁一處私人空間，同步滿足朋友敘舊、晚膳、消遣，以除法計算，也挺划算。卡拉 OK 這片自八十年代蛻變過來的空間，用家繼續與它「磋商」（negotiate）出新意思。

步入九十年代，踏進卡拉 OK 的黃金年代。一九九一年五月，飛圖介紹四款新出卡拉 OK 伴唱碟，包括國、粵、英語歌。當時其影碟目錄已達二十七款，每隻售五百九十元。

入戲院
聽歌

八十年代鬧喜劇領風騷，製作人務求帶動觀眾情緒，把玩三分鐘一小笑、五分鐘一大笑的方程式；當戲過了三分二篇幅，又要提供回氣位，加插主題曲段落，儼如MV，讓觀眾放鬆片刻，迎接結尾高潮。

電視劇主題曲於七十年代末翻起狂潮，電影歌曲無法夜夜陪觀眾開餐，發亮軌跡有別，如涓涓淺流，隨光影印記慢慢滲透，延展整個八十年代，由初期陳百強的〈喝采〉、譚詠麟的〈幻影〉，到張國榮、梅艷芳的〈緣分〉，以至後期葉蒨文的〈黎明不要來〉、蘇芮的〈憑着愛〉⋯⋯汨汨流動至今。

大銀幕賞 MV

普羅觀眾入戲院，首要目的自然是看戲而非聽歌，但當年戲與歌恍若同體共生，娛樂商人「煲」熱歌曲為影像造勢，又藉影像感染力帶動歌曲，促進歌影商品銷情，而觀眾亦習以為常，樂得影音雙得。

八十年代 MV 興起，也許那「電視」感覺太強，與戲院總歸有段距離，像 1986 年 2 月公映的《歌者戀歌》，廣告以「譚詠麟廿一首

一九八八年十月，德寶電影公司為宣傳新片《今夜星光燦爛》，在旗下戲院放映影片主題曲〈故園風雪後〉的MV。

一九八七年四月十七至三十日，經香煙品牌贊助，六家戲院在放映正場前播映 Whitney Houston 歌曲 *Greatest Love of All* 及 *Saving All My Love for You* 的音樂錄影帶。

咁聽靚歌串出一個咁睇靚故事」作招徠，惟票房欠佳。後來有商人安排在戲院廣告時段播 MV，終未成主流，戲院還是屬於戲的。

　　因此，電影歌曲的數量多屬一隻起兩隻止，免喧賓奪主，除非是歌舞片，而位置也要放得巧妙，好與戲文有機融合，否則便流於格格不入，為歌而歌。當然，歌離開了影，它又是一首獨立作品，命運迴異，流行的，便與影像刻印樂迷心中，相反，隨光影消散而止息。聆聽電影歌曲是八十年代廣東歌歷程的賞心一頁，流行到不流行，零零落落留下好些碎塊，數量繁多，不敢豪言撿「最」，不如優游「拾趣」。

電影歌：拾趣、十趣

趣淒美：童聲唱和鬼新娘

　　《殭屍先生》（1985）熱鬧緊湊，中段女鬼現身，調子一轉，襯托傑兒合唱團獻唱的〈鬼新娘〉：「明月吐光，陰風吹柳巷，是女鬼覓

愛郎……」童謠魅影，迷離淒美，獲香港電影金像獎最佳電影歌曲提名。同一場面設計在《表哥到》（1987）再現，原非戲謔，而是禮讚其美，但由黃韻詩演繹，作態輕顰淺笑，即引人發噱。

趣搞鬼：道長道姑齊唱曲

靈異題材當年挺熱門，不時摻入加油添醋的道教背景，道長、道姑遊走靈界人間，大唱流行化道曲。《倩女幽魂》（1987）中午馬飾燕赤霞，大唱「道可道，非常道……」此曲〈道〉由黃霑生鬼幕後代唱。《鬼新娘》（1987）那「半桶水」道姑葉德嫻開壇作法，以急口令唱腔念咒驅邪，神化念唱〈天師捉妖〉。

趣長情：楊凡電影主題曲

楊凡八十年代執導的五部電影，悉心唯美，包括主題曲，三次交甄妮演繹：〈最後的玫瑰〉、〈海上花〉及〈流金歲月〉國語版。楊凡珍視個人作品，幾部舊作均推出修復版；對這城市他也流露歲月情長，其 2019 年動畫片《繼園臺七號》可證，更選用《流金歲月》國語版作主題曲，齊豫重唱，美聲再現。

《玫瑰的故事》除留下主題曲〈最後的玫瑰〉，其影像亦於二〇〇〇年經修復，並加入立體聲混音。圖為當時的宣傳品。

四・民間風尚

269

趣跌宕：悲喜獻君千闋歌

《聖誕快樂》（1984）中，麥嘉為追求夜總會歌手徐小鳳，作曲贈佳人，兒子找來「黐纏」女友填詞：「狂戀愛戀痴戀，戀戀痴痴我亂晒籠！愛你眼淚鼻涕，依依泣泣我想搏懵……」小鳳邊打拍子邊哼唱，真受不了。同一旋律，經唐書琛填詞成為影片插曲〈獻君千闋歌〉。離開搞笑畫面，單獨聆聽全曲，滲透夜場歌手的寂然慨嘆，一線之別，悲喜情調各異。

趣驚喜：巨星壓軸覓理想

《八彩林亞珍》（1982）末段出現騎劫海底隧道的超現實場面，更驟來雲霧，見天皇巨星羅文在群眾的尖叫歡呼下亮相。大概觀眾亦驚喜，畢竟羅甚少演戲，無疑在片中亦只演回自己，高唱〈共你覓理想〉。此曲來自《城市生活節奏》大碟，原名〈二台精神〉，為該台同年革新節目時的點題曲（同碟歌曲〈天使〉的音樂也穿插片中）。同年羅文的精選碟再收入此曲，歌名標示〈共你覓理想（二台精神）〉，沒備註屬電影插曲。

趣驚詫：發哥青霞夢中情

說驚詫，沒貶意，僅料不到。周潤發、林青霞於《夢中人》（1986）穿越苦戀，當時周未脫「票房毒藥」魔咒，林亦只是台灣文藝片女星，二人華麗轉身，合演兼合唱主題曲〈夢中情〉。豈料續有下文。周先後在《大丈夫日記》（1988）及《我在黑社會的日子》（1989）開腔，前者搞笑，後者滄桑，與他挺搭調。林則在《東方不敗》（1992）獻藝，猶記最早入耳是收進原聲大碟的〈我獨醉〉，客氣說，散發朦朧美。

趣雷同：也是圓明園之歌

當年看《火燒圓明園》（1983），見劉曉慶在園中高歌〈艷陽天〉，吸引皇帝，耳畔傳來歌唱家李谷一的代唱嗓音，聲樂技巧攝人：「艷

陽天，艷陽天，桃花似火柳如煙……」當時年輕的我想：既是中港合作，何不選用流行曲？然後揣測那時內地尚未形成流行曲文化，電影音樂須正統，選用管弦樂、藝術歌。同年竟發現鄭少秋推出新曲〈火燒圓明園〉，一度誤作是電影歌，算是「靈感來自……」吧！

趣閃亮：歌舞白金升降機

隨科幻片熱潮推出的大製作《星際鈍胎》（1983），我甚感興趣，看罷卻失望而回。影評人石琪指此片「是愛情歌舞狂想曲，科幻是狂想的一部分而已……風格就是超現實的神話筆調，充滿音樂感與舞蹈感」。當時年紀小，看不出這特色。鍾楚紅一身星光，舞手動足地高唱〈白金升降機〉，卻未令我「着迷跳起」，影片亦未能突破歌舞片票房斂收的宿命，但幕後代唱歌手陳潔靈的唱片，倒賣個滿堂紅。

趣懷舊：紙醉金迷經典唱

1982 年暑假檔的《難兄難弟》，片名已現舊時情。甫開場，葉麗儀在夜總會場景又演又唱〈紙醉金迷〉：「Ja Ja Umbo……」密集的歌詞難不到她，當年看也覺賞心悅目。其時不懂電懋影片之美，卻仍知此歌的原曲〈說不出的快活〉享負盛名。多年後看《野玫瑰之戀》（1960），也是夜總會場景，葛蘭的歌，配精心的光影剪接，縱是黑白片，卻絕不失色。

趣主角：小人物既演又唱

曾在何文田一茶餐廳碰見許冠英，一身街坊裝，與周遭人有說有笑，不久之後竟聽到他離世的消息。許氏兄弟的喜劇片中，他老演「頭耷耷」呆子，遭兄長役使；即使影片海報，也常被填塞於邊角位。配角之身深入民心，實情早於七十年代末他已當主角兼唱電影主題曲：〈發錢寒〉、〈錢作怪〉、〈小丑情歌〉……恨錢兼自嘲，他就是這麼一位貼地親民的街坊主角，教人懷念。

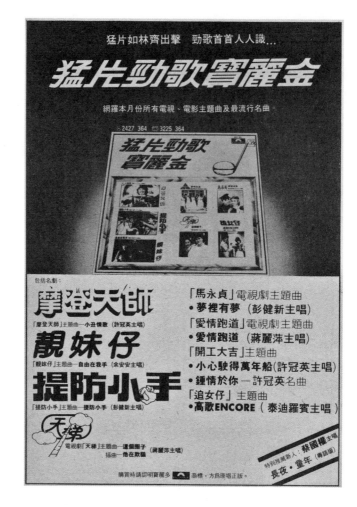

過去，電影歌多收入一九八二年出版的歌手個人唱片，或以雜錦碟形式出版。《猛片勁歌寶麗金》以「猛片」作主題，但亦摻入電視歌及非影視歌。碟內收入許冠英主唱《摩登天師》主題曲〈小丑情歌〉。

葉麗儀於一九八二年推出的精選碟，以其參演影片《難兄難弟》的圖像作包裝，她亦演唱該片主題曲及插曲。

當年「竊」實收音機

讀小學時，每天晨起為艱，幾經掙扎，睡眼尚未全張，耳畔已傳來《早晨老友記》俞琤爽朗的聲音及其選播的英文歌；隨着兄長先離家上學，收音機便關上了。嚴格來說，「六啤半」是我的史前史。

我家與商業電台的緣早種。家中遲至七十年代中才安裝電視機，收音機是消遣和接收資訊的窗口，自有意識以來，商業一台的廣播劇便穿流耳際，但那時不懂欣賞，只盼望看電視。但成長到某個階段，總歸戀上收音機，投向商業二台的懷抱。

城市生活節奏

升上初中後，得到一枚廉價的小型收音機，用耳筒聽（單聲道，那時喚作「耳塞」）。每夜睡前最愛躲在被窩，竊聽似地緊貼夜間的電台節目。選上二台，已遺忘原因，對比商業一台，二台顯得年輕，沒有廣播劇，全天候音樂，即使個人欠缺青春因子，也向這倡導歐西流行曲的電台靠攏。

1981 至 1982 年，我最愛的節目卻非音樂類，而是逢周末、日

黃昏播出的《每當假日時》。蘇絲黃、楊振耀主持，口水花四濺的清談秀，驟聽屬胡扯，卻勝在妙趣橫生。我尤愛阿楊的幽默感，每每是笑話泉源，加上聆聽者阿蘇忘形失控的嘻哈絕倒，配搭恰到好處，氣氛一流。

1982 年商台為啟動全新節目編排而推出大碟《城市生活節奏》，內附的 DJ 群像，阿蘇執鞋企圖拍打阿楊，繼續演繹冤家組合。大碟看似是「六啤半」的延續，卻非 DJ 獻藝，而是交由 EMI 群星演唱新節目的主題曲，更請來陳潔靈及葉德嫻助陣，促成一次難得的群星匯聚。

當年基於對二台的支持，我破天荒花上 20 餘元買下正版的《城市生活節奏》盒帶，是我首次購買正版貨。該碟於 2014 年復刻，再次聆聽，依然喜愛碟內的歌曲。羅文打頭陣的〈二台精神〉，唱出迎難而上的意志；葉振棠的〈我愛美麗晚上〉帶出夜涼如水的恬靜感性；李龍基演繹勵志歌〈突破〉，氣勢磅礡。不得不提黃霑包辦曲詞的〈彷彿就是昨天〉，由音樂版到歌唱版，同樣賞心。

全音樂型電台

該唱片並無締造熱潮，即使那批新節目不久亦重組，但二台已成為我生活的一部分，老套點說，真箇良朋知己。電台之所以迷人，因為節目是直播的，發聲的與聆聽的有同步呼吸，即使居於澳門，相隔一個海，依然有親切感。每天早午晚非上學時段，我總啟動收音機，在朦朦朧朧的非高清接收下，聆聽這接近純歌曲頻道的時尚節拍。

二台是有其播放歐西流行曲的傳統，但廣東歌正盛，播放比率亦快速增加，但二台仍有其取捨原則，傾向推介新一輩的作品，前輩歌手四平八正的老調是鮮聽到的。年少的我亦希望多認識西方流行曲，逢周末早上的《壁報流行榜 40 強》卻是一個遺憾。因為周末需要上學，只能在偶有的假期或暑假才可收聽。陳少寶以他熟練的主持技巧，三小時內發放 40 首美國細碟榜歌曲，游刃有餘，沒有口水多過茶之弊。

每年農曆年前夕舉辦的「除夕龍鳳配亂點鴛鴦譜」，男女歌手走進播音室，現場獻唱別人的歌。圖為一九八三年的陣容。

一九七八年商業二台廣告，已見俞琤、湯正川、錢錢、楊振耀等後來的「六啤半」成員。

　　電台是流行歌曲接觸聽眾的重要平台，派台歌在電台的播放頻率高下足可定生死。全日不同節目播放的盡是流行曲，尤其商台倚靠廣告維生，總不能過於曲高，但在夾縫中，仍試圖多元化，像曾路得每周一次的《時尚歌詩譜》，介紹流行化福音歌曲，李進的《盡在不言中》及後來的《Pop Jazz》，着力推介爵士音樂，甚至蘇絲黃後來回巢客席主持逢周日播出的《Social 時間》，也熱放混音版快歌。

　　出身自商業二台《突破時刻》節目的黃耀明，還未晉身歌手前，也曾在該台當全職 DJ 一年半，憑他對音樂的熱愛及知識，為日常的節目添加了層次與品味。後期他曾與梁安琪、何哲圖合作，逢周日晚主持介紹另類音樂的節目。稍晚一點加盟二台的黃志淙，同樣貫注其音樂熱情，帶動二台進入豁達音樂天空，那已是九十年代的事。作為 DJ，兩位黃君都不是伶牙利齒派，言語結結巴巴，但對音樂的鍾愛與投入，在節目中絕對體會得到。

後輩 DJ 快來快閃

　　雖云「六啤半」是史前史，但延續這一派的阿蘇、阿楊、陳少

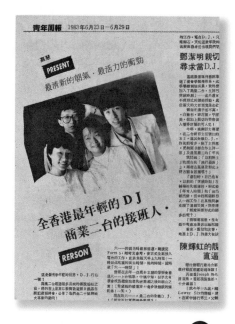

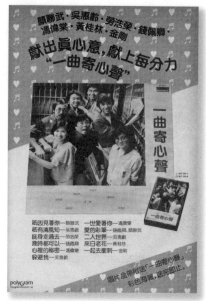

唱片須通過電台放送宣傳，電台亦偶爾藉唱片作宣傳渠道。一九八三年，商業一台眾主持開推出「一曲寄心聲」大碟。當中馮偉棠是歌手，其後顏聯武也推出唱片，碟內金剛主唱的〈一起去衝刺〉倒獲熱播。

一九八三年，《青年周報》訪問四位新DJ：（後左起）周肅磐、陳輝虹、（前左起）鄧潔明及原名林憶蓮的陸一一。

寶、曾路得、盧業瑂、梁安琪等，一直在我的電台聆聽歲月發聲。後浪推前浪的定律，放諸電台不一定準，聲音如酒，越聽越醇。不過，八十年代中以還，電台的生態起了變化，咪後的神秘性漸淡，主持人開始亮相幕前，更有出版唱片，新舊 DJ 交替的頻率加劇。

多年來聽 DJ 打碟做節目，「夾歌」技巧天衣無縫，我也幻想於咪後發聲，但如何入行？約於 1982 年，二台曾招募 DJ，請大家郵寄錄音應徵，遴選過程更放到節目供大家鑑聽。擾攘一輪才選出一位優勝者——露比。以其沉着的聲線，圓熟的技巧，露比很快便坐穩主持位置，及至 1985 年，她以原名蔡靜怡主持晚間節目，展現其「恬靜怡神」本色。

1983 年 6 月，二台推出全新節目，一口氣帶來四位新人：陳輝虹、鄧潔明、周肅磐及陸一一，以青春氣息掛帥。同月 23 日出版的第 16 期《青年周報》封面專題形容他們是「全香港最年輕的 DJ，商業二台的接班人」。這場接力賽不算圓滿，DJ 的流動性益見加劇，最先告別的是以原名林憶蓮投向樂壇的陸一一，其他各人亦進入文化

一九八二年，商業二台為配合節目革新，推出《城市生活節奏》大碟。當年購入卡式盒帶，喜獲此精美的封套摺頁，以收音機儀表板作設計主題。

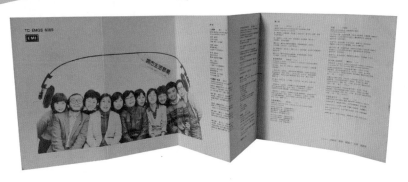

卡式帶摺頁背面附眾 DJ 排排坐大合照。

界、娛樂圈發展，但部分人還是去而復返。往後的新人如周穎端、歐陽應霽，亦先後進入文化圈，再往後一期則有周美茵、何惠娥及陳家樂，也是我聽電台最後階段的新人。

相對一度出唱片的周美茵，陳家樂來得低調，甫出道已被安排主持深宵節目。印象中，他原名陳慶祥，同樣不屬言語利索的主持，有點像黃耀明，帶着音樂知識開咪，淡靜中見羞澀。1988 年 3 月，二台轉放全中文歌，施行「禁令」前最後一個節目由陳負責，他以 Climie Fisher 的〈*Rise To The Occasion*〉作結，並幽幽地說翌日便轉為全中文歌頻道，不知言者有沒有心，但我這聽者倒有意，感到一份無奈。

那幾年二台起了巨大變化，音樂取捨上，力推創作，鼓動樂隊風，個人認同，但不一定要只播中文歌。因此，當全面落實這政策，我心中是顚着「不」來接受，加上自鄭丹瑞入主後，恕我蠻橫，感覺二台的原味被沖淡了。

隨着進入社會工作，聽收音機的時間大減，漸而告別，臨離開前聽到的新聲，就是「馬路天使」葛民輝，以至其後的軟硬天師。相較上述談及的各人，他倆才真的稱得上「後浪」，成功接棒。

初版後記

傾聽八十年代那不太遙遠的回聲，總有柔揚粵韻。本書既是一次那些年的聆聽之旅，廣東歌必然是重要一站。

廣東歌，仔細點說，就是粵語流行曲。若簡化為粵曲，容易引起誤會，由此也透視廣東音樂內容之遼闊，是一個大課題。現在常說的廣東歌，其模式大抵成形於八十年代，比方糅合西方風格、運用多元音樂、演唱自然流露……總歸有着明顯的時代氣息。

若稱之為時代曲，源於文化歷程使然，又容易錯認為七十年代的台灣歌曲。當年台灣國語時代曲席捲香港，但沒多久，迅速發展的廣東歌便把失地盡收，持續強勢。當時台灣歌手要全面打入本土市場，亦得改唱粵語歌曲，於是出現了甄妮、鄧麗君、蘇芮，以至翁倩玉那些帶口音的廣東歌。

十多年前，在書店買到廣州出版、2002 年 10 月號《城市畫報》，該期專題為「我們生於七十年代」，內載 50 張那一代人「必須聽的」華語唱片小輯，獲選的包括林子祥、梅艷芳、張國榮、譚詠麟、陳百強、林憶蓮、Beyond、達明一派於八九十年代出版的廣東歌大碟。

當時讀着，多少帶點詫異，七十後成長的時期，內地尚未完全開放，但粵語歌曲已在內地滲染，留在他們心內，足見其感染力之強，影響深遠。

十年人事，一切都在變。九十年代，不少歌手同步經營國粵語歌市場，部分歌手如張學友、林憶蓮，更開始偏重國語市場。時至今日，內地歌唱節目每每引發話題，而本地歌手出唱片時，常補上

句：「現在出版唱片是多麼困難……。」

再走這趟八十年代的聆聽旅程，仍覺樂趣滿盈，希望你亦感受到箇中趣味。舊物店內仍人頭湧湧，搜求廣東歌黑膠碟，還有舊歌重唱，以至舞台上當年歌手接續登場，依然引起熱烈迴響。那些年的音樂絕非負資產，在升值的當兒，期望它能昇華至另一層次。

二○○二年十月，內地雜誌《城市畫報》推出「我們生於七十年代」特輯，內載五十張那一代人「必須聽的」華語唱片，既有來自台灣的陳昇、黃韻玲，亦有內地崔健、艾敬的作品，更包括多張香港歌手的純廣東歌大碟，兩岸三地作品跨疆越界交流。

漫遊八十年代

聽廣東歌的好日子

增訂版

黃夏柏　著

責任編輯　梁卓倫　林嘉洋
裝幀設計　明　志
排　　版　明　志　陳美連
印　　務　劉漢舉

出版
非凡出版
香港北角英皇道 499 號北角工業大廈 1 樓 B
電話：(852) 2137 2338
傳真：(852) 2713 8202
電子郵件：Info@chunghwabook.com.hk
網址：http://www.chunghwabook.com.hk

發行
香港新界荃灣德士古道 220-248 號
荃灣工業中心 16 樓
電話：(852) 2150 2100
傳真：(852) 2407 3062
電子郵件：info@suplogistics.com.hk

印刷
美雅印刷製本有限公司
香港觀塘榮業街六號海濱工業大廈四樓 A 室

版次
2020 年 12 月初版
©2020 非凡出版

規格
特 16 開（240mm x 170mm）

ISBN
978-988-8675-73-9